TRAITÉ
D'AQUARELLE

TRAITÉ
D'AQUARELLE

PAR

ARMAND CASSAGNE

PEINTRE

PARIS

CH. FOURAUT ET FILS, ÉDITEURS

RUE SAINT-ANDRÉ-DES-ARTS, 47

1875

Droit de traduction réservé.

Tout exemplaire non revêtu de la griffe des Éditeurs sera réputé contrefait.

PARIS. — J. CLAYE, IMPRIMEUR, 7, RUE SAINT-BENOIT. — [1559]

AU LECTEUR

Le traité d'aquarelle que nous présentons aujourd'hui au public est le résumé consciencieux et raisonné de longues années de travail et d'observation.

Nous avons surtout cherché à faire de notre livre un conseiller sérieux pour l'aquarelliste, dont nous désirons sincèrement qu'il devienne *le guide et l'ami*.

Pendant longtemps nous avons nous-même choisi l'aquarelle comme moyen spécial de traduction de la nature, étudiée dans ses formes multiples et considérée sous ses aspects les plus variés. Nous avons donc dû nous rendre un compte exact des ressources que l'aquarelliste pouvait trouver dans l'emploi de tous les moyens pratiques jusqu'ici connus et usités; souvent il nous a fallu suppléer à l'insuffisance de ces moyens, en modifier l'application; quelquefois même, nous avons dû inventer et créer à notre tour. Recueillant aujourd'hui nos souvenirs, nous venons exposer le résultat de nos études et de nos recherches incessantes. Nous

serons heureux si le jeune peintre, après nous avoir lu, voit plus clair dans la route semée d'écueils qu'il se prépare à suivre, si nous avons contribué à affermir sa marche et si nous lui avons appris à éviter au moins quelques-uns de ces écueils.

Nous n'ignorons pas qu'il a déjà été publié un grand nombre d'ouvrages sur l'aquarelle; nous connaissons même plusieurs de ces ouvrages qui ont dû être d'excellents guides aux époques où ils ont paru; mais il n'en est pas, du moins à notre connaissance, qui, tout à fait modernes, aient pu, par cela même, faire comprendre et étudier aux jeunes artistes la marche constamment ascensionnelle suivie par l'aquarelle depuis quelques années, les modifications importantes qu'elle a subies, et le caractère artistique auquel l'ont élevée de nos jours ses rapides progrès.

Sans remonter aux temps reculés où l'aquarelle n'était représentée que par un simple lavis monochrome, et passant rapidement sur ses débuts comme genre il y a tout au plus un siècle, nous la voyons depuis soixante ans à peine se développer subitement et se transformer suivant le caractère, l'esprit et le talent d'artistes en renom qui, l'adoptant tour à tour, la font surgir sous un aspect nouveau en lui imprimant la marque indélébile de leur forte individualité.

Rendons un juste hommage aux Turner, aux Bonington, aux Charlet et à ceux qui ont marché sur leurs traces, à tous ces artistes dont les chefs-d'œuvre restés parmi nous ont puissamment contribué à la véritable éclosion de l'aquarelle moderne, occupant aujourd'hui, comme genre sérieux, une large place dans la grande famille artistique, et s'y soutenant dignement à côté de sa sœur aînée la peinture à l'huile.

Sous le pinceau de ces maîtres, l'aquarelle s'affranchit

successivement des mesquines conventions de détail qui en comprimaient l'essor; elle se présente à nous sous une forme plus ample, et nous la voyons arriver peu à peu à nous offrir, par ses glacis, ses empâtements, la facilité des retouches de toute nature, presque toutes les ressources de la peinture, tout en conservant, avec ces moyens d'exécution nouveaux et variés, une fraîcheur de ton, une franchise d'expression qui en feront toujours, entre des mains habiles, l'interprète inimitable de ces fugitives scènes de la nature, douces ou terribles, charmantes ou grandioses, mais dont le souffle des vents ou la folle course des nuages suffit à déranger l'ensemble, et dont la traduction demande surtout une fougueuse rapidité.

Peut-être nous reprochera-t-on de nous être trop longuement étendu sur la partie exclusivement matérielle; mais elle est, selon nous, d'une importance première pour le débutant. Nous devons certainement reconnaître que depuis un certain temps les divers objets employés pour l'aquarelle, papiers, couleurs, pinceaux et autres, formant le bagage inévitable du peintre, ont été remarquablement perfectionnés; mais encore, si parfaits qu'ils soient, faut-il savoir choisir, préparer et surtout utiliser ces instruments passifs de nos succès ou de nos défaites; aussi n'avons-nous pas reculé devant les détails les plus minutieux, dès que nous avons pensé qu'ils pouvaient être d'une utilité réelle pour le jeune artiste, pour l'élève, à qui tous ces compagnons obligés du voyage sont encore inconnus. Nous avons fouillé tous les recoins de notre vieille expérience pour lui indiquer le fort et le faible de chacun d'eux, pour lui faire bien comprendre à quel moment il devra commander en maître à l'un et traiter l'autre en ami dont il attend un service presque intelligent.

La partie technique est aussi jusqu'à un certain point indispensable; car chaque genre a un langage ou au moins des termes qui lui sont propres et dont il faut raisonner et connaître la valeur artistique pour en comprendre ou en faire la juste application. Quelques-uns de ces termes paraîtront d'abord singuliers; mais l'expérience apprendra au jeune peintre que ces expressions, employées pour caractériser certaines qualités ou certains défauts, empruntent à leur singularité même un accent, une énergie que ne saurait égaler aucun autre terme de notre langue.

Après avoir aidé le débutant à franchir ces premières étapes de la carrière artistique, nous essayons de lui faire comprendre les divers moyens pratiques d'exécution, et, loin de nous borner à ceux que nos appréciations personnelles nous ont fait préférer, nous étudions particulièrement avec le jeune peintre ceux qui ont été adoptés par les maîtres qui, à différentes époques, ont illustré le genre dont nous nous occupons.

En même temps nous essayons encore de l'initier, au moins d'une manière élémentaire, aux théories générales de l'art; cherchant avec lui, en même temps que le procédé des maîtres, quelles lois les ont guidés dans la composition et l'achèvement de leurs œuvres magistrales. Toutes les fois que ces maîtres ont laissé de leurs principes des souvenirs écrits, nous avons été heureux d'appuyer nos conseils sur l'autorité de leur nom; car nous considérons comme essentielle cette étude des principes de l'art dès les premiers pas du jeune peintre et simultanément avec ses débuts pratiques. Nous avons la ferme conviction qu'une théorie vraie, quoique simple, peut seule l'amener à une application prompte et facile des moyens pratiques d'exécution, peut seule enfin le diriger d'une manière sûre, sans rien laisser au hasard ni à l'imprévu.

AU LECTEUR.

Ainsi que le lecteur pourra s'en convaincre par les nombreux extraits des ouvrages des maîtres anciens et modernes les plus autorisés, que nous nous sommes plu à citer au cours de cet ouvrage, ces principes, ces théories générales de l'art que nous exposons à tout instant ne sont pas spéciales au paysagiste ou au peintre de figure, et ne s'adressent pas seulement au peintre ou à l'aquarelliste. Ces grandes lois de composition et d'effet, dès longtemps reconnues et établies par les maîtres, régissent d'une manière absolue l'art de la peinture, sous quelque forme qu'il se manifeste, et toute réussite est impossible à celui qui, par ignorance, ne les observe pas, et à celui qui croit pouvoir les négliger de parti pris.

Nous avons consacré un chapitre spécial à l'aquarelle gouachée; nous y avons exposé aussi clairement qu'il nous a été possible les différentes manières de traiter ce genre encore nouveau, et nous y avons exprimé, ainsi que nous le faisons ici, notre conviction que le mélange habile et raisonné de la gouache avec l'aquarelle sera un jour le dernier mot de ce genre de peinture.

Dans l'une des parties de cet ouvrage, dont le titre (coup d'œil sur la nature) pourrait dispenser de toute explication, nous conduisons le jeune peintre devant la nature; nous lui apprenons à la voir en lui faisant connaître comment ses devanciers lisaient dans ce grand livre et comment ils l'interprétaient. Notre dernière partie présente des exemples d'exécution. Ici, une difficulté réelle nous était créée par l'insuffisance des moyens matériels de reproduction de nos types; nous espérons cependant être arrivé à suppléer à l'imperfection des modèles en guidant pas à pas le pinceau de l'élève à l'aide d'explications qui doivent le mettre à même de comprendre et de suivre la marche indiquée dans notre livre.

Si incomplet et si imparfait que soit notre ouvrage, nous

osons penser qu'il sera comme un jalon nouveau sur une route que d'autres continueront à tracer et agrandiront sans doute. Pour nous, nous avons fait de notre mieux; ce livre nous a été dicté par le désir sincère de rendre service à tous ceux qui veulent réellement apprendre.

L'aquarelle est aujourd'hui cultivée dans le monde entier. Cependant, pour le plus grand nombre, ses théories d'application sont encore vagues et incertaines, et beaucoup y rencontrent ou craignent d'y rencontrer de nombreuses difficultés. Nous serions heureux de pouvoir penser que notre ouvrage contribuera à aplanir pour les uns quelques-unes de ces difficultés, et qu'il augmentera pour les autres le charme qu'ils pouvaient déjà trouver à cette utile et charmante étude.

Si nous considérons maintenant l'aquarelle au point de vue des études classiques, n'est-elle pas le genre initiateur par excellence et le seul possible dans tous nos établissements d'instruction, où la partie artistique ne saurait être complétement omise et où cependant, si intelligemment dirigés que soient ces établissements, il n'est possible de donner aux arts que bien peu d'instants, ce qui exclut absolument l'étude de tout autre genre de peinture?

Enfin, par la simplicité de ses moyens pratiques d'exécution, l'aquarelle s'adresse *à tous :*

Jeunes artistes, elle vous permet de fixer rapidement le rayon de soleil ou l'effet qui vous frappe et qui plus tard vous donnera le motif d'un chef-d'œuvre;

Touristes amateurs, elle peut, en remplissant vos albums, vous conserver de précieux souvenirs de voyage;

Géologues, botanistes, savants de tous les ordres, elle vous offre son aide intelligente pour protéger vos études contre l'oubli

AU LECTEUR.

mieux que ne le feraient parfois des volumes d'explications;

Artistes industriels, qui tenez une place si importante dans notre société moderne, vous avez en elle un précieux auxiliaire.

Pour tous, l'aquarelle peut unir aux qualités simples et sévères de l'art utile le charme d'un ensemble sincèrement artistique.

C'est donc *à tous* que nous présentons notre traité d'aquarelle.

Terminons par l'indication de la vraie, de la seule route à suivre :

Bonne direction, bons principes et beaucoup de travail.

TRAITÉ D'AQUARELLE

PREMIÈRE PARTIE
LE MATÉRIEL

LE MATÉRIEL EN GÉNÉRAL

Tout d'abord, avant même de donner les premiers conseils sur les différentes manières d'exécuter l'aquarelle, nous devons faire connaître au débutant quel est le matériel dont il aura particulièrement besoin pour ce genre de peinture, et lui donner quelques renseignements que nous croyons indispensables pour lui permettre d'apprécier les avantages et les inconvénients des nombreux objets que le commerce offre à l'aquarelliste, tant en France qu'à l'étranger; car il est d'une grande importance qu'il puisse choisir avec discernement ceux qui lui seront réellement utiles, et laisser de côté ceux qui, superflus, ne feraient que l'encombrer et nuire à son travail.

L'aquarelle fut, à ses débuts, spécialement pratiquée en Angleterre, et elle était déjà cultivée dans ce pays par des artistes éminents alors qu'en France on en était presque encore au dédain de

cette peinture ; il n'est donc pas étonnant que les fabricants et les négociants anglais se soient attachés, longtemps avant les nôtres, à créer et à présenter au public tous les objets pouvant contribuer à la réussite du travail ; leurs premières tentatives ayant été couronnées de succès et les progrès de l'art stimulant l'industrie, cette partie matérielle fut soignée, perfectionnée, et elle est enfin arrivée aujourd'hui en Angleterre à un haut degré d'élégance et de variété, tout en restant solide, commode et, relativement, d'un prix peu élevé.

Sur presque tous ces points, nous sommes encore en arrière : nos couleurs, souvent dures et difficiles à délayer, perdent, par là, une partie de leur fraîcheur et rendent le travail lent et difficile. Nos boîtes surtout sont, pour la plupart, défectueuses ; elles se ferment mal, elles sont incommodes à tenir et de formats peu variés. Nos papiers ne sont pas encore au niveau des papiers anglais.

Mais si de longues années de pratique ont donné sur nous l'avance à nos voisins, nous ne tarderons certainement pas à les rejoindre ; car il s'est produit depuis quelques années un progrès très-sensible dans notre fabrication, progrès que nous ferons remarquer en parlant en particulier de chaque objet.

Déjà même, pour les pinceaux, nous sommes devenus supérieurs aux Anglais. Ils en font d'excellents ; mais nos grandes maisons de fabrication spéciale en produisent d'inimitables, et nous croyons pouvoir affirmer que les Anglais ne dédaignent pas d'en faire fabriquer en France.

Ajoutons à cela que les créations des Anglais ne sont pas toutes heureuses et qu'à force de multiplier leurs inventions, ils sont tombés dans un chaos où l'on a quelque peine à se reconnaître, où ce n'est pas sans efforts qu'on peut discerner ce qui est bon et ce qui est superflu.

LES BOITES DE COULEURS

Comme nous venons de le dire, il faut, au milieu de l'abondante création d'objets matériels, éviter la confusion et distinguer ceux qui sont commodes, légers et, par conséquent, pratiques.

LA BOITE A TUBES

Parmi les choses incommodes, nous signalerons la boîte en fer-blanc renfermant une palette de même métal ployée en deux, et des tubes. Cette boîte est incommode, surtout pour le paysagiste, d'abord parce qu'elle est très-lourde et qu'ensuite, quand on est arrivé devant la nature, les tubes se renversent, tombent et roulent au moindre mouvement brusque. Pour le peintre de figure, commodément installé dans son atelier devant son modèle, cette boîte ne présente pas les mêmes inconvénients.

LA BOITE A ANNEAUX

Cette boîte, une des premières que l'on ait faites, est de forme carrée et peut contenir les couleurs et un ou deux pinceaux : c'est une de ses qualités; on la soutient sur le poignet par deux anneaux dans l'un desquels on passe le pouce : là est le côté faible de l'invention; car au moindre mouvement que l'on fait, la boîte glisse sur le poignet et toutes les couleurs se renversent; or il est facile de prévoir

4 TRAITÉ D'AQUARELLE.

que, lorsqu'on peint d'après nature, mille circonstances peuvent nécessiter un déplacement brusque : est-on dans un chemin, il faut quelquefois se retirer précipitamment pour éviter une voiture ou un cavalier; quelques gouttes d'eau commencent-elles à tomber, il faut vivement couvrir l'aquarelle, etc., etc.; dans tous ces cas de dérangement subit, la boîte, n'étant qu'en équilibre sur la main, se renverse neuf fois sur dix; donc elle est imparfaite.

LA BOITE A POUCE

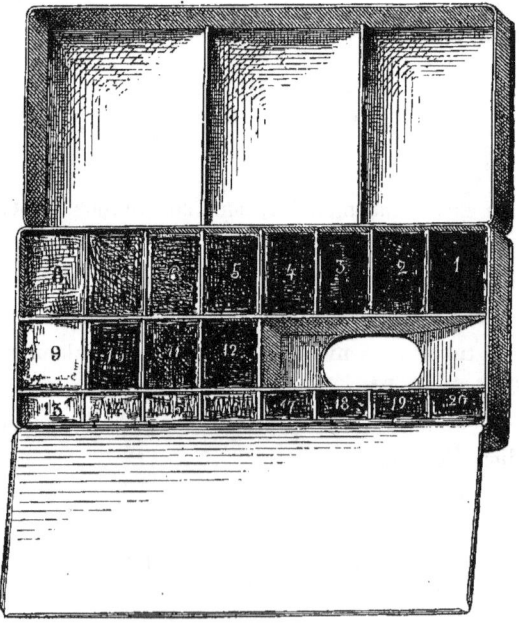

Fig. 1.

La commodité de cette boîte se devine au premier aspect. Nous l'appelons *boîte à pouce* parce que le pouce peut s'y introduire comme dans une palette, ce qui permet de la tenir ferme et solidement.

Mais elle pourrait aussi être nommée *boîte-palette*, car, par la manière dont on la tient et les couleurs qu'elle renferme, elle est en même temps boîte et palette.

Cette boîte, dont la longueur est de dix-sept centimètres, a vingt-six centimètres de large quand elle est ouverte (fig. 1), et neuf

Fig. 2.

centimètres de large quand elle est fermée (fig. 2). Malheureusement elle ne peut contenir les pinceaux : c'est là le seul reproche à lui faire, reproche grave, sans doute, mais qui disparaît devant ses qualités ; car elle n'est pas d'un format trop grand pour être mise dans la poche et peut néanmoins contenir vingt couleurs ; c'est autant et plus qu'il n'en faut pour faire des chefs-d'œuvre.

PORTE-PINCEAUX, GODETS ET BOUTEILLES

Avec la boîte à pouce, il faut, pour pouvoir travailler d'après nature, emporter une autre boîte contenant les pinceaux, l'eau et les godets.

Cette seconde boîte, représentée par le n° 1 de la figure 3, a la forme d'un cylindre aplati ; sa longueur est de vingt centimètres et sa largeur de six centimètres, dimensions qui permettent de la placer facilement dans la poche. Elle est fermée par un couvercle qui, pris

isolément (n° 3, fig. 3), sert à mettre l'eau ; ce godet, admirablement fait, est argenté à l'intérieur et, par cette raison, ne peut jamais s'oxyder.

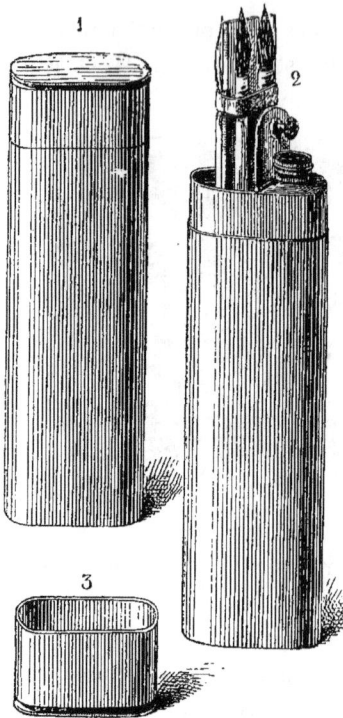

Fig. 3.

À sa base, c'est-à-dire à la partie sur laquelle on le pose, se trouve une double tablette en fer-blanc qui, poussée sur la palette, le maintient solidement. Sans doute, cela ne fait qu'un godet pour prendre l'eau et laver le pinceau ; mais, loin de trouver trop désagréable, nous trouvons vraiment presque utile de n'avoir pas toujours de l'eau claire pour le mélange des tons : ils y gagnent en finesse et en harmonie ; cependant, pour les ciels et les tons lumineux, il faut faire une exception et renouveler l'eau du godet.

Le n° 2 (fig. 3) représente la boîte ouverte à l'intérieur ; dans une moitié du tube se trouve glissé un morceau de tôle entouré de deux bandes de caoutchouc servant à maintenir les pinceaux, les crayons et même le canif ; l'autre moitié est remplie par une bouteille fermant parfaitement avec un bouchon à vis et pouvant contenir l'eau nécessaire pour le travail de toute une matinée ou de toute une après-midi.

Cette boîte est, selon nous, un meuble indispensable et le plus commode que nous connaissions pour le peintre d'aquarelle.

PETITE BOITE DE VOYAGE

Boîte de voyage veut dire boîte légère, commode à mettre dans la poche, facile à emporter dans une excursion rapide ; mais encore

faut-il, pour avoir les qualités voulues, qu'elle soit d'un format qui lui permette de contenir les principales couleurs nécessaires pour traduire la nature.

Les Anglais ont fabriqué des quantités innombrables de ces petites

Fig. 4

boîtes. Les unes sont grandes comme deux doigts et presque carrées ; d'autres ont les dimensions d'une pièce de cinq francs ; ce sont de charmants joujoux, mais qui n'offrent rien de sérieux pour l'étude ; aussi nous sommes-nous arrêté à un format moyen et allongé, et recommandons-nous la boîte représentée par les figures 4 et 5.

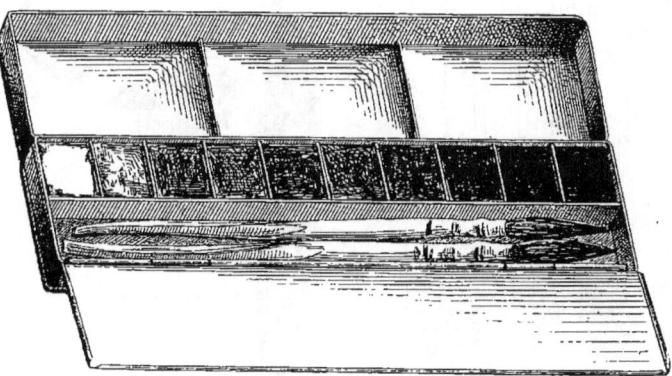

Fig. 5.

Cette boîte, de quinze millimètres d'épaisseur, cinq centimètres de largeur, seize centimètres de longueur et qui, ouverte, est aussi large que longue, peut contenir dix couleurs, c'est-à-dire rigoureusement tout ce qu'il faut pour travailler d'après nature ; elle offre en outre une place pour deux pinceaux.

8 TRAITÉ D'AQUARELLE.

De toutes les boîtes dont nous avons fait usage, c'est celle que nous avons trouvée réunissant le plus de qualités pratiques et que nous jugeons, par conséquent, la plus complète et la plus commode.

LA BOUTEILLE ET LES GODETS

Une chose indispensable à l'aquarelliste, c'est l'eau; comme on la trouve quelquefois assez difficilement, surtout en voyage, on a

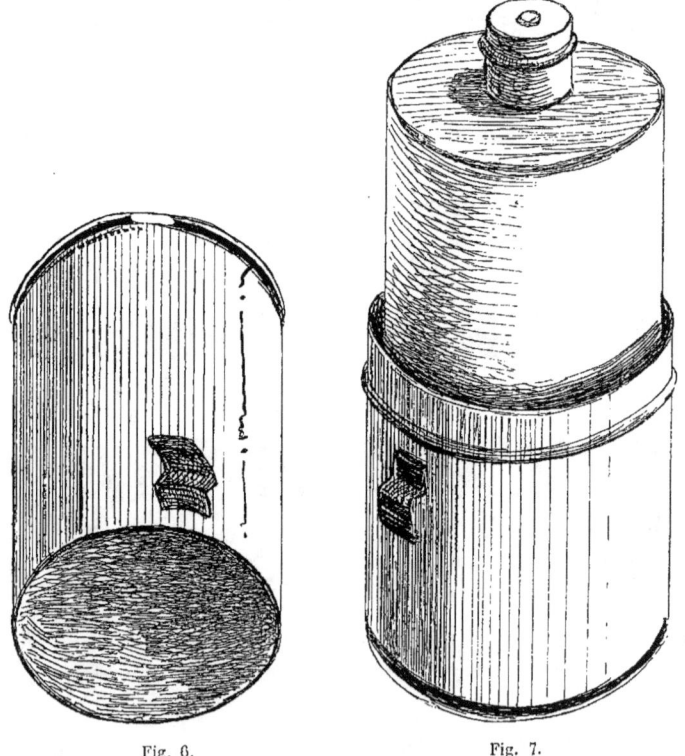

Fig. 6. Fig. 7.

inventé, pour la contenir, une petite bouteille en fer-blanc se fermant très-hermétiquement et sur laquelle viennent s'emboîter deux godets de même métal (fig. 6 et 7). Nous donnons la grandeur com-

mode pour les excursions, commode surtout en ce sens que cette bouteille, enveloppée comme nous venons de le dire, peut être mise dans la poche sans causer aucune gêne. Les deux godets ont chacun un double fond, ce qui permet, comme pour celui de la boîte à pouce, de les fixer sur la palette; ils sont en outre munis d'une griffe assez large, au moyen de laquelle on peut de même les accrocher à la boîte (fig. 8 et 9); mais cette griffe est le moyen le moins sûr pour les

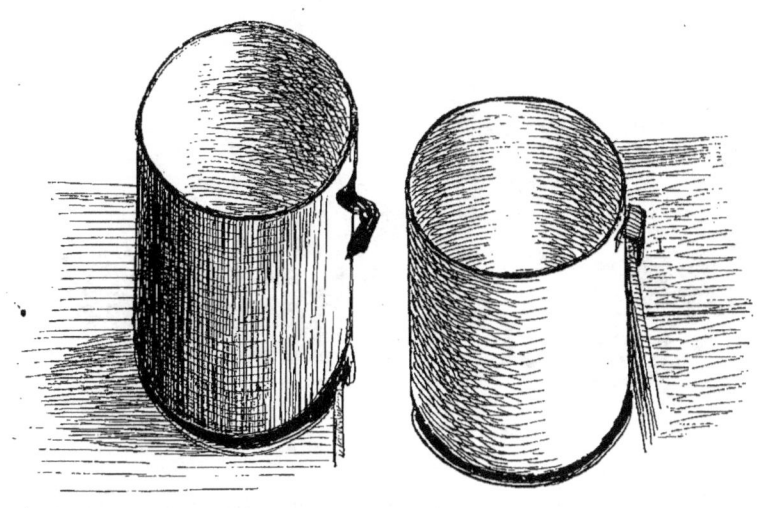

Fig. 8. Fig. 9.

fixer, car le moindre choc qui se produit de bas en haut les enlève et les fait tomber; c'est à l'aquarelliste à juger ce qui convient le mieux, selon les circonstances qui se présentent. On comprend facilement que l'un de ces godets sert à laver le pinceau et l'autre à fournir l'eau pour peindre.

LE VERRE ET L'ÉPONGE

Chez soi, tous ces godets seraient des ustensiles incommodes; aussi les remplace-t-on par un grand verre à deux becs (fig. 10).

Ces deux becs servent, soit à verser l'eau sur l'aquarelle pour diminuer ou nettoyer les teintes lavées avec le pinceau; soit, par leur forme circulaire, à enlever le trop-plein de l'eau contenue par le pinceau; soit, enfin, par leur échancrure, à soutenir le pinceau et à en préserver la pointe, quand on cesse de travailler.

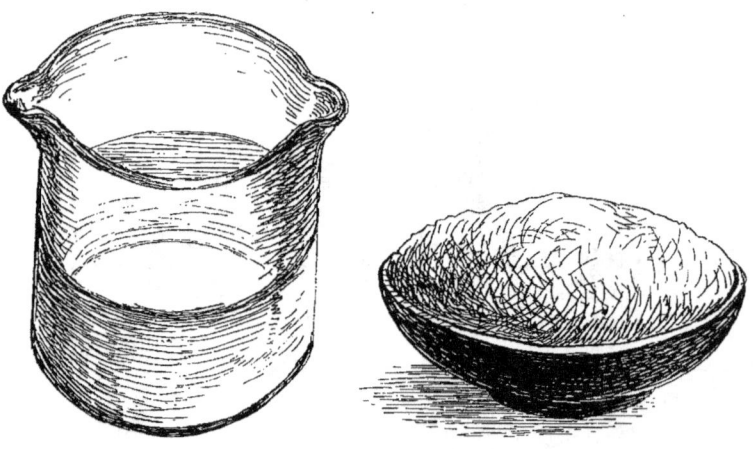

Fig. 10. Fig. 11.

Chez soi, il est bon d'avoir près du verre, bien à portée de la main, une petite éponge molle et douce, placée dans une petite jatte en faïence (fig. 11) : lorsque, en peignant, le pinceau est trop plein d'eau ou de couleur, cette éponge permet de le dégorger vivement et par là facilite le travail.

LA BOITE D'ÉTUDE

La boîte d'étude s'adresse surtout au spécialiste, au peintre d'aquarelle, à celui qui, à l'aide de ce genre, désire étudier sérieusement la nature et, pour cette raison, s'approprie le matériel le plus commode, comme on le ferait pour la peinture à l'huile.

Les Anglais ont inventé des boîtes d'étude avec des tiroirs en forme de pupitre, etc., etc.; mais rien n'est aussi simple ni aussi solide que la boîte que nous présentons ici (fig. 12 et 13); elle nous a rendu les plus grands services pendant les nombreuses années que nous avons particulièrement consacrées à l'aquarelle.

Comme on peut le voir, c'est tout simplement une boîte semblable à celle que l'on emploie ordinairement pour la peinture à l'huile. Elle se ferme par deux crochets (fig. 12) et se porte, soit dans le sac, soit à la main par une

Fig. 12.

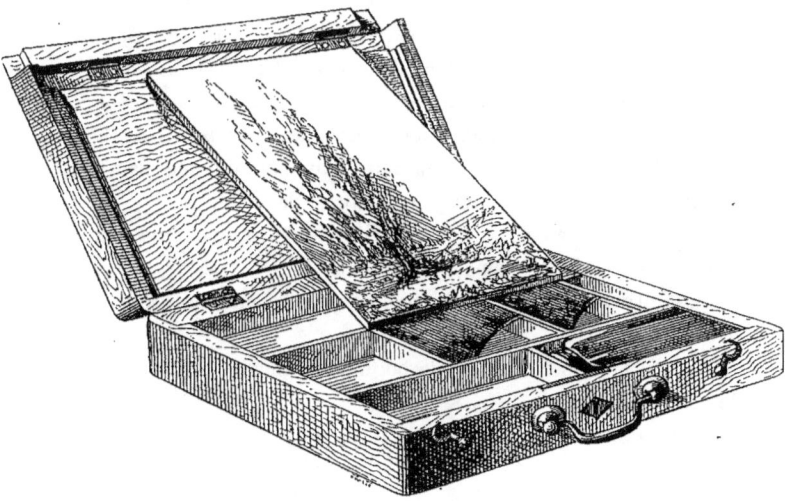

Fig. 13.

poignée ordinaire. Pour permettre de faire quelques études sérieuses,

elle doit avoir au moins quarante centimètres de longueur et trente centimètres de largeur; ce sont les dimensions de la boîte dite de *cinq*.

DISTRIBUTION DE LA BOITE D'ÉTUDE

Comme les boîtes ordinaires, la boîte d'étude a, du côté gauche, une crémaillère permettant de l'ouvrir plus ou moins. Le couvercle s'ouvre, par devant, de telle manière qu'on peut y glisser une ou deux planchettes sur chacune desquelles doit être collé un papier à aquarelle.

L'intérieur de la boîte se divise en trois compartiments en bois (fig. 13):

Celui du fond contient les pinceaux;

Le deuxième, qui est partagé en deux, donne place, d'un côté, à deux godets en fer-blanc coupés obliquement, godets destinés à laver les pinceaux et à prendre l'eau; de l'autre côté, à la boîte à couleurs.

Le troisième, qui est aussi divisé en deux, contient, dans la partie de droite, une bouteille en fer-blanc pour l'eau, et, dans la partie de gauche, les couleurs de réserve, le chiffon et l'éponge.

Quand on a terminé son travail, on place sur tous ces objets une planchette en bois dur, bien faite, laquelle, retenue par trois crochets, maintient solidement le contenu de la boîte.

Cette même planchette peut servir aussi à recevoir une feuille de papier pour une troisième aquarelle.

Cette organisation est aussi complète que l'aquarelliste sérieux peut la désirer.

Vient-il à tomber de l'eau, la boîte se ferme vivement et l'aquarelle est garantie.

Arrivé devant la nature, l'artiste a sous la main, et commodément placé, tout ce dont il a besoin: huit ou dix pinceaux, un certain nombre de couleurs de provision et de l'eau en abondance, ce qui lui permet, s'il le veut, de laver son aquarelle.

LA PALETTE EN CARTON-PATE

Parmi les inventions heureuses des Anglais, il faut signaler une palette (fig. 14) absolument semblable à celle du peintre à l'huile, mais organisée pour l'aquarelle, c'est-à-dire qu'elle est en carton-pâte, peinte en blanc et émaillée solidement.

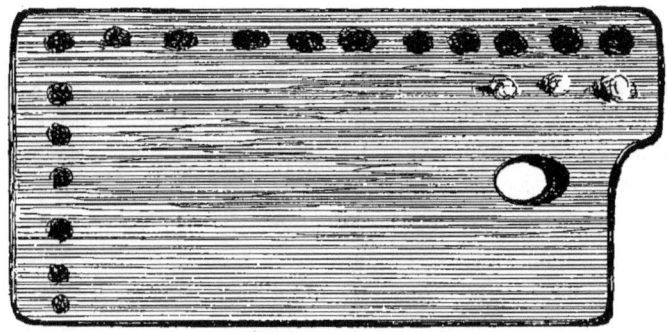

Fig. 14.

Cette palette, dont nous nous sommes servi pendant de longues années pour nos études d'après nature, est légère et réellement commode.

Le mélange des couleurs s'y fait agréablement et les tons y sont très-lisibles.

On s'approvisionne de tubes et on la prépare comme pour la peinture à l'huile.

Elle peut, à l'occasion, remplacer la troisième tablette dans la boîte d'étude.

LES PINCEAUX

Un bon pinceau est un véritable ami avec lequel, une fois la connaissance faite, on s'identifie au point de ne plus pouvoir s'en passer; il s'use, il s'affaiblit, c'est égal, il n'en semble que meilleur; sa place est si bien faite entre les doigts, il flatte si bien les tendances ou fougueuses ou calmes de celui qui le conduit, que, sans lui, rien n'est possible; veut-on le quitter, vingt fois on y revient.

Le coquet pinceau neuf tient mal entre les doigts; il a le pédantisme de la jeunesse et se laisse guider difficilement, au lieu que le vieil ami, qui n'est plus que l'ombre de ce qu'il était, semble vous reconnaître et venir se replacer de lui-même entre ces doigts qui l'ont dirigé souvent avec tant de souplesse et auquel il obéit encore avec une grâce toute juvénile.

Si, après lui avoir demandé tant de travail, tant de courses furibondes sur les feuilles de papier, la nécessité vous oblige à être ingrat envers ce vieil ami, il faut que, faisant taire vos sentiments et prenant une résolution énergique, vous le saisissiez, le brisiez et le jetiez au feu; car, si vous le gardiez encore près de vous, il chasserait de nouveau le pinceau neuf.

LE CHOIX DES PINCEAUX

Töpffer a dit : « Voyez ces pinceaux à la mine roturière, qui ont un air lourd et ventru, comme un grossier ourson, et qui à l'usage sont généralement fins, moelleux, suaves et du meilleur ton. Vous

LES PINCEAUX. 15

rencontrerez de même des pinceaux faits de fine martre, élégants, bien pris, bien peignés, qui à l'usage sont bêtes, lourds, sans intelligence et grossiers comme des balais. »

Töpffer a raison : le pinceau le plus élégant n'est pas toujours le

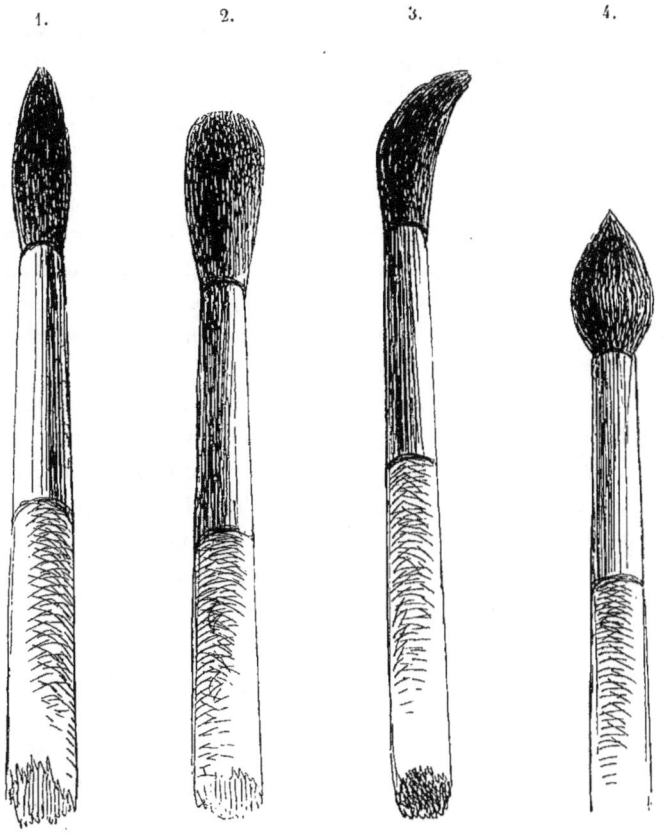

Fig. 15.

meilleur, et le pinceau en fine martre n'est pas toujours celui qui offre les qualités les plus désirables.

Le hasard est pour beaucoup dans le choix d'un pinceau; tel pinceau, qui est lourd et grossier au début, devient fin et élégant à

l'usage; ses poils se resserrent, s'affermissent et se lient au travail que l'on exécute; tel autre, qui paraît d'une forme irréprochable, devient lourd et pâteux; pourtant l'œil exercé, aidé de l'expérience, peut discerner le bon d'avec le mauvais : c'est ce que nous allons nous efforcer de faire comprendre.

Quand vous choisissez des pinceaux, ne permettez jamais qu'on les trempe dans l'eau sous prétexte de vous aider dans votre choix; car seraient-ils mauvais, qu'une fois imbibés, ils feraient tout de suite parfaitement la pointe, et il vous serait alors impossible de les apprécier.

Prenant le pinceau bien sec, passez plusieurs fois et vivement le doigt sur la pointe : s'il résiste au doigt et qu'il conserve une forme relativement pointue, comme celle du n° 1 (fig. 15), il est réellement bon.

Si, au contraire, sa forme devient irrégulière et que sa pointe s'étale et s'élargisse en prenant des directions différentes, comme le n° 2, laissez-le : il est mauvais.

Si, enfin, après avoir passé le doigt dessus, il s'incline à droite ou à gauche, comme le n° 3, il est d'un usage tout à fait impossible; nous disons *tout à fait*, car le n° 2, que nous signalons comme mauvais, pourrait s'améliorer avec le temps; ses poils, qui s'ébouriffent en ce moment, finiraient peut-être par se serrer; mais, nous le répétons, le pinceau qui se courbe sous le doigt est tout à fait mauvais.

LE PINCEAU VENTRU

On fabrique aussi un genre de pinceau de forme particulière : le pinceau ventru, qui est court et renflé, tel que le n° 4 (fig. 15). Il y a des peintres qui l'aiment et s'en servent avantageusement; pour nous, nous le trouvons détestable, bon au plus pour passer des teintes de lavis sur les dessins d'architecture; car sa forme ramassée l'empêche d'exécuter certaines finesses de détail; sans doute il peut contenir beaucoup d'eau; mais il peut souvent en contenir trop, et cette qualité devient alors un défaut.

LE PINCEAU EMMANCHÉ DANS LA PLUME

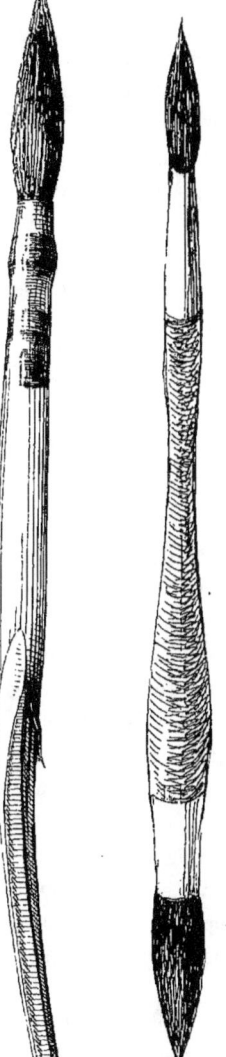

Fig. 16. Fig. 17.

Le pinceau emmanché dans la plume est généralement bon lorsqu'il est bien fait; mais le double manche appelé *ente* a toujours besoin d'être ajusté, car il ne tient presque jamais, et souvent le pinceau plein de couleur tombe sur l'aquarelle.

Ces inconvénients l'ont fait délaisser; il est remplacé aujourd'hui par un nouveau pinceau, fort agréable à manœuvrer à cause de sa légèreté et parfaitement fait, avec toute la plume (fig. 16) et non comme autrefois avec le tuyau seulement.

Ce nouveau pinceau a de grandes qualités; nous ne lui reprochons qu'une chose, c'est l'inévitable courbure de la plume qui le rend gauche dans la main.

LE DOUBLE PINCEAU

Le double pinceau (fig. 17) est un peu délaissé maintenant; mais il a son utilité et peut rendre de grands services : une teinte glisse-t-elle ou menace-t-elle de couler, le second pinceau la relève; il peut aussi adoucir les extrémités des touches trop dures; enfin, enduit de tons colorés, il permet de modeler les teintes pendant qu'elles sont encore humides.

18 TRAITÉ D'AQUARELLE.

LE PINCEAU A COULISSE

Ce pinceau (fig. 18), d'invention récente, est commode pour le voyage : une coulisse permet de le rentrer à volonté et par conséquent d'en préserver la pointe; de cette manière, il peut impunément être mis dans la poche comme un porte-plume ou un porte-crayon.

Il n'y a qu'une chose à craindre, c'est qu'à l'usage l'intérieur ne s'oxyde. C'est pourquoi il est utile que le manche en soit en argent.

LE PINCEAU PLAT

Ce pinceau (fig. 19), fréquemment employé par les aquarellistes anglais, est excellent pour laver de larges teintes et pour modeler les arbres. Il facilite une exécution très-variée, car il peut servir avec l'angle ou avec le plat; il est plus ferme et offre une plus grande résistance que le pinceau à pointe; malgré cela, il est encore loin de permettre une exécution aussi variée que celui-ci, auquel il est, selon nous, bien inférieur.

Dans les grandes aquarelles, le pinceau plat pourrait peut-être rendre de grands services; pour nous, nous l'avons souvent employé; mais c'est toujours avec bonheur que nous sommes revenu au pinceau ordinaire.

En résumé, c'est une invention sérieuse dont l'artiste peut, selon son tempérament, tirer bon parti.

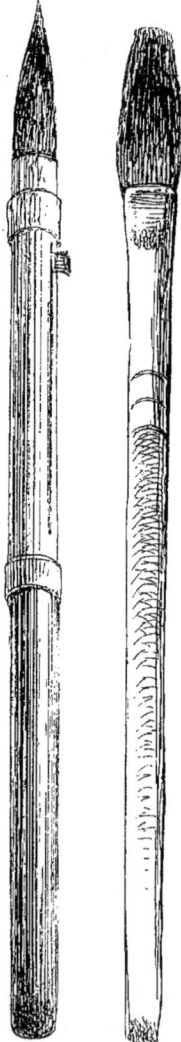

Fig. 18. Fig. 19.

LE PINCEAU ROND

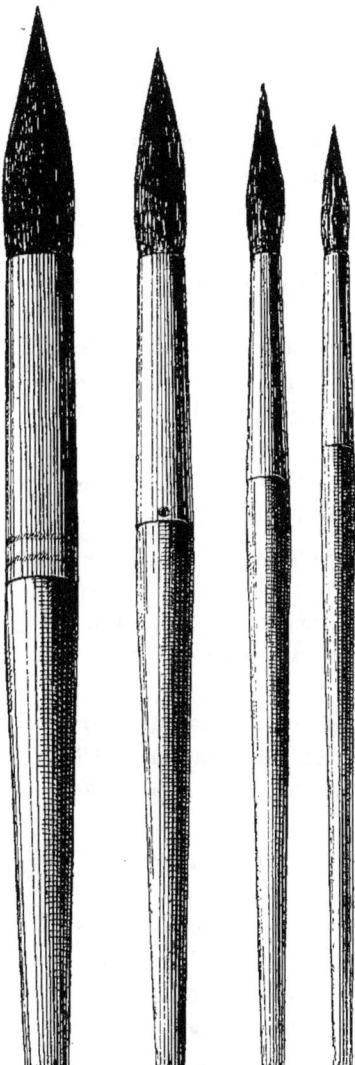

Fig. 20.

Depuis quelques années, on fabrique un excellent pinceau rond emmanché dans un tube en fer-blanc, qui lui-même sert de châsse à un manche en bois; selon nous, ce pinceau est, matériellement, de beaucoup supérieur au pinceau monté sur plume et réalise, sous le rapport de la solidité et de la qualité, toutes les conditions désirables. Le pinceau rond tient bien à la main et facilite beaucoup l'exécution.

L'aquarelliste doit avoir à sa disposition au moins quatre pinceaux de grandeurs différentes. Les quatre types que nous donnons ici (fig. 20), types qui sont de grosseurs convenablement variées, peuvent, croyons-nous, être pris comme modèles.

Le plus gros peut servir pour les ciels et les larges teintes.

Le deuxième, pour le modelé des aquarelles d'un grand format, tel que celui de la demi-feuille de papier.

Le troisième, pour une aquarelle moyenne.

Le quatrième, pour exécuter de fins détails.

Quelques aquarellistes affectent de se servir de très-gros pinceaux; mais nous croyons qu'on ne doit les prendre ni trop gros ni trop petits; il faut qu'ils soient appropriés à la grandeur de l'aquarelle, sans quoi, l'exécution en souffre : si le pinceau est trop gros, le travail manque de distinction et devient lourd; s'il est trop fin, l'exécution est maigre et mesquine; faire un bon choix, selon le sujet, a donc une sérieuse importance.

LA BROSSE

Ce pinceau, peu employé jusqu'à présent pour l'aquarelle, est d'un usage excellent; combiné avec le pinceau en martre, il apporte dans l'exécution une grande variété. L'invention en est due à Harding, par les mains duquel nous l'avons vu manœuvrer d'une manière vraiment merveilleuse, tenu, tantôt sur l'angle, tantôt sur le plat, écrivant les formes avec une facilité incomparable et agissant, surtout pour les arbres, d'une manière beaucoup plus expressive que le pinceau ordinaire.

Pour les herbes, pour les terrains, la variété et la sûreté de sa touche excluent toute habileté d'aquarelliste; car, avec lui, le lavis est toujours parfait.

Pour se servir de la brosse avec succès, on doit ne pas trop la remplir d'eau, et, avant que le travail ne soit sec, prendre le pinceau en martre, faire les détails et augmenter, selon le besoin, la force des touches, si cela est utile.

Fig. 21.

Il ne faut pourtant pas croire que la brosse dont on se sert pour l'aquarelle est faite comme celle que l'on emploie pour la pein-

LES PINCEAUX. 21

ture à l'huile; ainsi qu'on le remarquera en examinant la figure 21, elle est très-plate et s'arrondit à son extrémité; les soies de dessus et des côtés, courtes d'abord, vont ensuite en grandissant jusqu'au bout : cette forme particulière facilite beaucoup le travail sur l'angle et sur le plat.

Nous croyons donner un excellent conseil, en recommandant l'emploi de ce pinceau; les deux grosseurs que nous donnons sont celles qu'on peut adopter.

LE PINCEAU PLAT EN PETIT GRIS

Ce pinceau (fig. 22), fabriqué avec du petit gris très-commun, par conséquent très-mou et très-flexible, ce qui en fait la qualité, sert à l'aquarelliste dans bien des cas.

Veut-il, par exemple, faire un ciel dans l'eau, la nature des nuages lui indiquant qu'il ne peut modeler son ciel que de cette manière, il prend le pinceau plat en petit gris, le trempe dans l'eau et, ainsi humecté, le passe légèrement sur la partie qu'il veut modeler.

Quand on cherche à imiter fidèlement la nature, on réussit rarement un ciel du premier coup; a-t-on passé une teinte ou fait un modelé qui manque de puissance, si l'on retravaille à sec, on fait des duretés; mais que l'on mouille le pinceau de petit gris, comme il est doux et flexible, il adoucira la couleur, en déposant l'eau sur la partie qu'on doit modeler de nouveau.

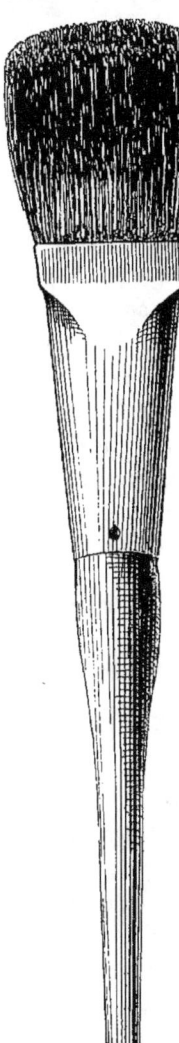

Fig. 22

LE PINCEAU ROND EN PETIT GRIS

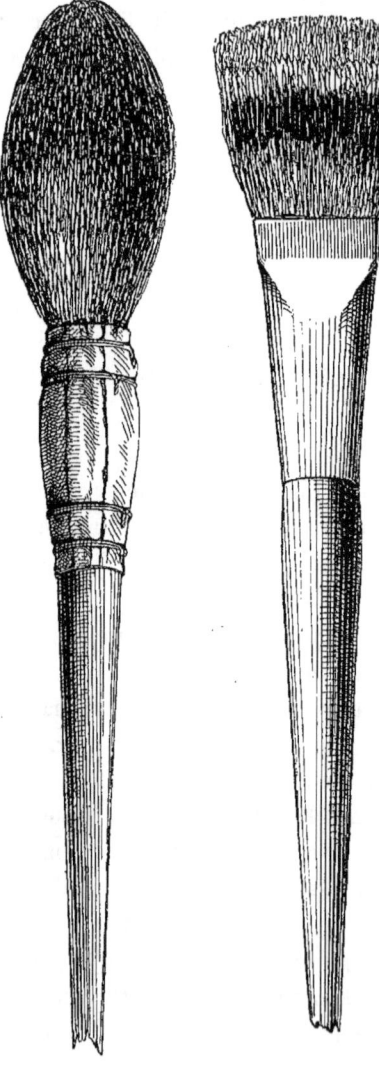

Fig. 23. Fig. 24.

On se sert souvent aussi d'un très-gros pinceau rond en petit gris, enchâssé dans des morceaux de plume (fig. 23).

Ce pinceau, admirablement fait, est, de même que le précédent, excellent pour déposer l'eau; il joint à cette qualité celle de pouvoir, par sa grosseur moelleuse, laver et diminuer légèrement les fonds et les ciels.

LE BLAIREAU PLAT

Ce pinceau (fig. 24) est également destiné à diminuer les ciels et les lointains, lorsqu'ils sont trop forts.

Pour cette opération, on le trempe dans l'eau et, ainsi humecté, on le passe rapidement sur la partie qu'on veut diminuer; c'est à l'artiste à veiller et à juger si le

ton est convenablement affaibli, ce qui est le point délicat; en général, il faut toujours diminuer le ton aussi peu que possible.

Si ce sont les lointains qu'il s'agit d'atténuer, comme, en passant ce gros pinceau, on salit toujours un peu le ciel, il est bon alors d'incliner légèrement l'aquarelle et de jeter bravement un verre d'eau dessus. Si ce lavage venait à trop amollir le travail, il faudrait saisir le moment où l'eau commence à sécher et modeler de nouveau les détails dans cette demi-humidité. Cette souplesse du travail de l'aquarelle doit toujours préoccuper l'artiste.

LA BROSSE A SOIES INÉGALES

Cet instrument (fig. 25), singulier dans sa forme, sert, surtout dans les aquarelles d'une certaine grandeur, à faire disparaître les détails et à ramener la teinte à sa pureté primitive ou même à une pureté qu'elle n'avait jamais eue, puisqu'il permet de transformer immédiatement les détails en une teinte égale et non fatiguée.

Voici comment il faut procéder pour arriver à ce résultat :

Prendre de l'eau avec le pinceau plat en petit gris, appliquer cette eau sur la partie que l'on veut modifier et même sur une assez grande étendue environnante; ensuite, se tenant debout, prendre la brosse par l'extrémité du manche et frapper vigoureusement en tous sens,

Fig. 25.

avec l'extrémité opposée, la partie que l'on veut transformer en une teinte égale.

Lorsque le papier sera sec, la teinte unie remplacera les détails ou le travail fatigué.

Cette opération se fait surtout dans les parties pittoresques, arbres, terrains, etc.

LES PAPIERS

De tous les objets employés par l'aquarelliste, le papier est un des plus importants; aussi doit-on apporter le plus grand soin à le bien choisir. « Il est, de tous les instruments du peintre, le plus passif, » dit Töpffer, « il laisse tout faire et ne fait rien; il prête son dos et voilà tout. » C'est ce dos si complaisant qu'il nous faut étudier au point de vue des qualités différentes qu'il présente.

LES PAPIERS WHATMAN

Ces papiers, les plus anciens de fabrication [1], offrent des qualités admirables; faibles ou forts, ils reçoivent parfaitement la teinte; aussi sont-ils très-employés; nous connaissons beaucoup d'aquarellistes qui en font provision et qui les conservent plusieurs années; car plus ces papiers sont vieux, meilleurs ils sont.

Les papiers Whatman sont très-variés de force et de grain.

Les plus en usage sont : le whatman grain fin, le torchon, le demi-torchon, le creswick, etc.

Parmi ces différents genres de papiers, il y en a dont la feuille a la force d'une planche, mais qui ont le même grain et les mêmes

1. Nous devons dire que plusieurs maisons françaises s'occupent activement, depuis quelque temps déjà, de la fabrication de papiers offrant les avantages des whatman, et qui, sans nul doute, pourront sous peu lutter avantageusement avec ceux-ci.

qualités que les autres; toutefois, pour une aquarelle d'un grand format, le papier fort est préférable : il supporte mieux la teinte et le lavage.

LE WHATMAN GRAIN FIN

Ce genre de papier est l'un des plus employés, parce que la finesse de son grain donne beaucoup de charme au lavis; une de ses principales qualités est de conserver la pureté et la solidité des teintes.

Comme tous les papiers Whatman, il se lave parfaitement; mais il peut, par cela même, entraîner à la sécheresse, ainsi qu'à l'excès du joli des teintes pures et nettes, excès par lequel on est poussé, malgré soi, à la représentation d'une nature toujours bien peignée et bien brossée; il faut donc se tenir sur ses gardes pour éviter ces écueils.

Quant à la force du papier, elle doit, comme nous l'avons dit précédemment, être appropriée au genre de travail que l'on veut exécuter.

Le papier mince est le meilleur pour faire une aquarelle chez soi, parce qu'on peut le mouiller par derrière et travailler dans l'humidité.

Le papier fort vaut mieux pour le travail d'après nature, parce qu'alors on mouille en dessus.

LE TORCHON

Le *torchon* est un papier excellent et le plus artistique de tous les papiers Whatman. Il tient sans aucun doute son nom de la grosseur régulière de son grain qui imite celui d'une toile grossière.

Le travail que l'on obtient sur ce papier a le rugueux et l'imprévu de la nature; les teintes y gagnent comme vérité de représentation; mais il ne donne pas à l'aquarelle le même charme que le whatman grain fin.

Quant à nous, nous préférons de beaucoup le torchon à tout autre :

pour les ciels déchirés, orageux, il n'a pas d'égal; on ne peut s'en servir, bien entendu, que pour les aquarelles d'une certaine dimension.

Ce papier est blanc ou légèrement teinté de gris-jaune; celui qui est teinté est préférable, parce qu'il ajoute de la finesse à la coloration.

LE DEMI-TORCHON

Le *demi-torchon* est un papier excellent et celui dont l'usage est le plus général, parce qu'il a le grain beaucoup moins fort que le torchon, et que, pour cette raison, il donne un travail plus agréable à l'œil, mais néanmoins exempt de la sécheresse que provoque le grain fin.

Ce papier conserve bien la teinte, mais il exige qu'on en exagère la force, parce qu'en séchant elle baisse beaucoup, surtout lorsque, dans l'exécution, on a mouillé par derrière.

LE CRESWICK

Ce papier, de fabrication Whatman, et dont le nom particulier est dû à l'usage constant qu'en a fait le peintre anglais *Creswick*, offre à peu près le grain du demi-torchon; il est d'une pâte faiblement teintée de jaune; il boit légèrement, et, par sa composition, contribue à une exécution large, excluant la sécheresse des papiers collés plus fortement. Selon nous, il est même supérieur au torchon.

Le creswick mince est médiocre et d'un usage difficile; il n'a, comme qualité, aucun rapport avec le fort.

Il serait trop long et presque inutile d'analyser tous les papiers de formes et de grains différents portant le nom de Whatman. Nous avons indiqué ceux que leur supériorité a rendus d'un usage courant et qui sont les plus estimés des peintres d'aquarelle. Maintenant, ceux qui voudront s'essayer sur une plus grande variété sont libres de le faire, si cela leur convient.

L'EXÉCUTION SUR LE PAPIER WHATMAN

Les papiers Whatman, étant d'une pâte ferme et serrée, demandent un procédé particulier d'exécution :

L'*esquisse* doit être légère et seulement effleurer le papier, afin de ne pas en fatiguer ou en salir le grain.

Le *trait* doit aussi être léger et ferme ; il faut le faire avec un crayon mine de plomb n° 2 et indiquer les ombres légèrement.

Pour l'*exécution*, l'aquarelliste doit commencer par le ton local, en ne couvrant pas un trop grand espace, afin de modeler dans l'eau. C'est en dernier, quand l'aquarelle est terminée et qu'elle est bien sèche, qu'il faut donner les accents.

Nous ne parlons pas ici pour l'artiste habile ; car lui procède autrement : quand il a modelé un ton dans l'eau, pendant qu'il continue une autre partie de son aquarelle, il a toujours l'œil sur la partie qu'il vient d'exécuter et qu'il n'a pu complétement terminer ; en saisissant le moment où cette partie est à peine humide, il peut, avec quelques touches, donner les derniers accents. C'est là un point difficile sur lequel nous reviendrons plus loin.

On peut aussi employer la préparation par les ombres ; mais, lorsqu'elles ont bien séché, on doit, avec une grande légèreté et une grande souplesse, passer le ton local. Si l'on veut complétement réussir, il faut, pour cette seconde opération, que le pinceau soit bien rempli de couleur très-liquide, afin qu'elle enveloppe l'ombre sans la fatiguer. Cette opération du modelé des teintes les unes sur les autres se répète très-souvent sur le whatman, mais il ne faut jamais oublier l'emploi de l'eau en quantité.

QUALITÉS DU WHATMAN

En résumé, le whatman donne des teintes fermes et brillantes. Les ciels surtout y viennent d'une limpidité et d'un ton aérien admi-

rables. Si le papier est à grain, comme le torchon ou le demi-torchon, les ciels accentués et à grands effets, les bleus et les gris s'y combinent facilement. Les grattages y sont toujours possibles. Il permet d'employer dix fois impunément le lavage à l'éponge et d'enlever facilement avec le chiffon.

Il a, comme on le voit, de grandes qualités; mais, comme rien n'est parfait, il a aussi ses défauts.

DÉFAUTS DU WHATMAN

Le plus grand défaut, selon nous, du whatman, défaut qui n'existe d'ailleurs que pour le débutant, c'est que, lorsque la première teinte est posée, le dessin au crayon est tout de suite couvert et disparaît. L'artiste habile pose ses jalons et s'y reconnaît; mais celui qui n'est que peu exercé, l'élève, tombe bientôt dans un gribouillage tel qu'il lui est impossible de s'y retrouver, s'il n'a pas su se modérer, se diriger, s'il a couvert un trop grand espace ou une trop grande partie de son dessin. On l'entend alors s'écrier que l'aquarelle est une chose diabolique dans son exécution. Peut-être n'a-t-il pas tout à fait tort. Ajoutez à cela que le débutant fait toujours un mauvais dessin, persuadé que son pinceau corrigera tout cela. Il commence, il s'embrouille et tombe dans la bouteille à l'encre.

Une grande difficulté pour l'aquarelliste, c'est, en posant ses teintes, d'éviter la dureté des bords; or le whatman pousse à ce défaut. Pour n'y pas tomber, *il faut toujours poser des teintes faibles et les augmenter ou les modeler dans l'humidité.*

Pour la *pochade*, le whatman est excellent, car il se prête à une *exécution rapide*; mais, pour une aquarelle un peu terminée, il pousse facilement à la sécheresse.

Le whatman, comme nous l'avons déjà dit, donne des teintes d'une grande pureté; or cette qualité perd souvent l'aquarelliste qui, dans la crainte de salir la jolie teinte obtenue, ne cherche qu'un *à peu près* de la nature; ne voulant pas ternir cette teinte, il n'ose la travailler; cette fraîcheur le charme et il s'en contente. A partir de ce

moment, il est perdu, car il devient l'esclave du moyen, qu'il place avant la vérité du résultat.

Le whatman, comme on le voit, est d'un emploi difficile pour l'homme inexpérimenté et même quelquefois pour l'homme habile : c'est un cheval rétif qui peut faire choir le bon et le mauvais cavalier. Que le débutant ne se décourage donc pas; qu'il sache que l'homme d'un talent réel réussit rarement du premier coup, que souvent il efface, enlève, gratte, etc. Il n'y a que l'ignorant qui réussisse ou croie réussir au premier essai, parce qu'il est satisfait de très-peu.

Une dernière observation : le whatman reçoit difficilement des touches gouachées; sur ce papier, déjà sec par lui-même, elles deviennent dures et difficiles à harmoniser. Nous connaissons de très-habiles aquarellistes qui n'ont jamais pu gouacher, même les lumières, sur le whatman, sans gâter leur œuvre.

Pourtant la gouache peut être avantageusement employée avec la couleur en peignant, pour les fonds surtout, et les plus habiles ne s'en privent pas, parce que cette gouache donne de grandes finesses à la teinte. Mais il ne faut jamais oublier qu'elle doit être employée sans que cela soit visible pour le spectateur; autrement, on fait une gouache et non une aquarelle.

Le but de cette observation est de faire bien comprendre que l'aquarelliste doit chercher à tirer sa force de la combinaison de la gouache avec l'aquarelle, ce qui double ses moyens d'action dans la traduction et la représentation sincères de la nature.

Nous avons dit du whatman tout ce qu'il y avait, ou du moins tout ce que nous pensions avoir à en dire. A l'aquarelliste, à présent, d'en essayer et de trouver de nouvelles et meilleures applications.

LE PAPIER HARDING

Si le meilleur papier est celui qui permet à l'artiste d'étudier la nature avec le plus de sûreté et de force, le *Harding*, selon nous,

tient la première place. Cette opinion ne provient pas de ce que nous avons été l'ami de l'inventeur, artiste d'un talent très-élevé : elle est le fruit de l'expérience ; pendant dix ans que nous avons fait de l'aquarelle sur son papier, nous avons maintes fois cherché à le remplacer ; la mine renfrognée et bourrue du torchon nous a souvent captivé ; mais c'est toujours avec bonheur que nous sommes revenu au harding.

Le harding est un papier pâteux, mou, onctueux, buvant un peu parce qu'il est peu collé, quoique cependant il le soit suffisamment. Il présente deux faces bien distinctes : l'une lisse, qu'on emploie rarement, et l'autre, la vraie, qui offre un grain de moyenne grosseur. A l'angle droit de la feuille se trouve le chiffre de Harding, J. D. H.

Il y a deux espèces de papier blanc Harding : le mince, qui est d'un grain fin, pour les aquarelles moyennes ; le fort, celui que nous venons d'analyser, meilleur pour les grandes aquarelles.

Depuis la mort de l'inventeur seulement, il a paru du papier Harding légèrement teinté de jaune : cette addition très-légère ajoute à ses qualités.

Il y a aussi du harding de couleur dont nous parlerons plus loin.

Nous le répétons, le bon côté pour peindre sur le harding est le côté à grain ; l'autre côté, qui est lisse, ne peut guère être employé que pour les très-petites aquarelles.

MANIÈRE D'EMPLOYER LE HARDING

COLLAGE DU HARDING OU SA PRÉPARATION AVANT DE L'APPLIQUER
SUR LA PLANCHETTE
LE STIRATOR OU LE CHASSIS A POINTES

Après avoir coupé un morceau de papier Harding de la grandeur de l'aquarelle que l'on désire exécuter, prendre une éponge douce, bien imbibée d'eau, et la passer sur les deux côtés de la feuille qui

doit être employée; mouiller celle-ci autant que possible, puis la mettre en rouleau et la laisser ainsi humide pendant un quart d'heure environ; enfin, la dérouler et l'appliquer sur le châssis.

Quand ce papier, ainsi mouillé, vient à sécher, il se tend fortement; son grain, qui d'abord paraissait d'une grosseur désagréable, s'aplatit un peu, se régularise en quelque sorte, et devient très-agréable pour le travail.

Si l'aquarelle se compose de lointains, on prendra de préférence le harding mince.

Pour une étude sérieuse, il est toujours utile que le papier Harding, même fort, soit préparé comme nous venons de le dire; pourtant, si, pour une raison quelconque, on se trouvait dans l'impossibilité de le coller, il suffirait, comme il est très-fort, de le fixer sur la planchette avec quatre punaises; l'aquarelle peut, à la rigueur, être réussie de cette manière; mais l'exécution en sera toujours de beaucoup supérieure si le papier a été tendu.

LE TRAIT ET L'ESQUISSE

Il n'y a pas à garder avec le harding, dans l'emploi du crayon, tous les ménagements, toutes les précautions de propreté qu'exige le whatman.

L'aquarelliste qui se trouve devant la nature peut, sur le harding, masser son effet avec le crayon et donner même à cet effet une certaine fermeté en faisant le trait : avantage énorme, puisqu'il peut ainsi juger de ce que deviendra son œuvre; outre cela, son pinceau trouve la place des ombres indiquée, et il exécute alors librement.

Avant de poser la couleur, il faut prendre un morceau de mie de pain un peu ferme, le rompre en deux, et avec l'un des fragments effacer légèrement le crayon.

MANIÈRE DE PROCÉDER POUR POSER LA COULEUR

La manière de poser la couleur sur ce papier est toute différente de celle que nous avons indiquée pour le whatman. Ici, il faut, bien guidé par un bon dessin, procéder par les ombres et les détails les plus forts et modeler, bien entendu, ces ombres autant que possible dans l'humidité. Les espaces donnés par ces ombres seules sont moins grands que lorsqu'on procède par le ton local; il est donc beaucoup plus facile de varier les tons.

Cette première préparation ainsi faite, le dessin et l'effet sont entièrement fixés sur le papier; or il faut bien se persuader que le dessin et l'effet sont l'âme du tableau. La plus grande qualité du harding, c'est qu'avec lui cette première préparation ne disparaîtra pas sous les teintes qu'il faudra ajouter et qu'elle sera toujours un guide sûr pour appliquer les colorations qui s'offriront aux yeux.

Il est bien entendu que ces premières colorations, ce modelé des ombres et de l'effet devront être cherchés sur la nature et ne devront jamais être des teintes de convention.

La première teinte étant posée, on passe dessus les demi-teintes les plus fortes, et ainsi de suite jusqu'aux plus faibles. En procédant de cette manière, les duretés, si difficiles à éviter dans l'aquarelle, deviennent presque impossibles, puisque les teintes les plus faibles enveloppent les plus fortes et que, si ces dernières sont encore trop dures dans quelques endroits, il suffit, pour les adoucir, de travailler les demi-teintes en repassant plusieurs fois le pinceau dessus, ce qui les décompose un peu et les mêle à la teinte que l'on passe.

Si, à la fin, les teintes vigoureuses du premier plan sont amollies, il faut, lorsque l'aquarelle est bien sèche, reprendre le pinceau et redonner quelques fermetés.

On réservera avec grand soin les lumières pour le dernier moment: c'est alors seulement que, rassemblant toutes ses forces et toute son

attention, on devra poser la coloration de la lumière aussi juste et aussi variée que la nature la présentera.

LA GOUACHE

L'aquarelle étant terminée, si quelques étincelles de lumière apparaissent, on peut parfaitement les gouacher : sur le harding, la gouache s'harmonise très-bien avec l'aquarelle.

Tous les auxiliaires auxquels l'aquarelliste a recours avec le whatman, tels que le lavage à l'éponge, le grattage et autres, peuvent être utilement employés avec le harding.

COMMENT HARDING SE SERVAIT DE SON PAPIER

Harding, comme on le sait, a été l'un des plus merveilleux dessinateurs sur pierre et des plus grands charmeurs de son temps. Ses aquarelles et ses dessins, il faut le dire, ne sont pas toujours, comme coloration, l'expression exacte de la vérité; mais ils ont au plus haut degré la simplicité, l'élégance et l'effet, unis à un dessin irréprochable. Ces qualités suffisent, croyons-nous, pour consacrer un talent hors ligne.

Harding était, en outre, un savant dans son art, et ceux qui ont pu goûter sa conversation y ont toujours éprouvé un charme inexprimable, causé par la profondeur et la sûreté de son raisonnement. Essentiellement créateur et chercheur infatigable, il a fait tous ses efforts pour que l'aquarelle pût arriver, par la force et la solidité de l'exécution, à rivaliser avec l'huile; c'est pourquoi il a demandé à la gouache le complément des qualités de l'aquarelle; et lorsqu'on lui reprochait cette gouache, qu'il appliquait du reste merveilleusement : « Faut-il donc, disait-il, s'attacher un bras derrière le dos quand les deux réunis sont à peine assez forts pour saisir le but, qui est la représentation de la nature? »

Harding est mort à temps pour ne pas éprouver les trop grandes déceptions que lui aurait causées l'envahissement de la nouvelle école d'aquarellistes anglais connue sous le nom de préraphaélistes, école du réalisme et du détail, tandis que lui, émule de Reynolds et de Turner, était l'homme de l'ensemble et de l'effet.

Voici, tel que Harding nous l'a donné, l'exposé de sa manière de faire l'aquarelle :

« Le papier étant collé sur la planchette et bien sec, je fais l'esquisse, que j'enlève ensuite légèrement avec de la mie de pain.

« Je prends un peu de blanc de Chine, je le délaye avec beaucoup d'eau dans un godet, j'ajoute une légère teinte d'ocre jaune et je la mêle à cette préparation, que je passe avec un large pinceau sur la feuille de papier. Lorsque cette teinte a bien séché, si la gouache laisse quelque apparence laiteuse ou farineuse qui la fasse deviner, je mouille de nouveau un large pinceau et je le passe plusieurs fois sur le papier où a été posée cette première teinte, dont l'aspect farineux disparaît : cette préparation ainsi faite rend le papier excellent.

« Si je commence des lointains, à toutes les couleurs je mêle *un peu* de gouache, et à mesure que j'arrive vers les premiers plans, je la supprime; car, si elle donne de la finesse aux lointains, employée pour les premiers plans, elle engendrerait la lourdeur, et de cette manière je ne profiterais pas de la transparence des couleurs à l'eau.

« L'aquarelle terminée, si quelques parties me semblent dures, je les diminue en passant de légers glacis de gouache mélangée à la couleur. »

Harding portait constamment sur lui, dans ses excursions, un flacon de blanc de gouache (chinese white), afin que, par le mouvement continuel de la marche, ce blanc se maintînt parfaitement mélangé et suffisamment liquide.

A cet exposé, nous devons ajouter ceci : Harding employait si admirablement la gouache qu'il était impossible de la deviner. Le difficile, en effet, dans l'emploi de la gouache, c'est de ne rien exagérer : il ne faut en mettre ni trop ni trop peu.

Que chacun fasse son profit de l'expérience de ce vaillant lutteur

qui s'efforça de toujours marcher en avant. En art, comme en toute chose, il ne faut sans doute pas s'enthousiasmer de tout; mais il faut aussi bien se garder de tout repousser de parti pris : agir de la sorte, c'est fermer la porte au progrès.

LE CHEVALET ET LA BOITE

Le papier Harding offre encore un avantage d'une assez grande importance artistique, c'est qu'avec lui l'aquarelle peut se faire, comme l'huile, sur le chevalet; comme ce papier boit un peu, les teintes em-

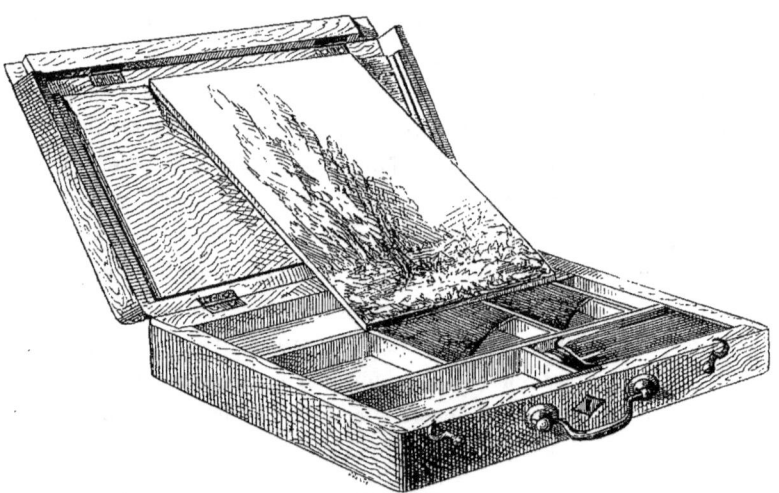

Fig. 26.

ployées modérément liquides n'y coulent pas et peuvent être ainsi plus facilement modelées.

Ce moyen de faire l'aquarelle, appliqué surtout au paysage, est le meilleur dont on puisse user : on est à distance de son œuvre; la main ne froisse pas le papier; soutenue par l'appui-main, elle

exécute avec une grande facilité; enfin l'œil juge beaucoup mieux de l'effet.

A défaut de chevalet, on peut, devant la nature, se servir de la boîte d'étude (voyez page 10).

Cette boîte (fig. 26), faite surtout pour le harding, peut aussi être employée avec les papiers Whatman désignés sous les noms de torchon et de demi-torchon, mais non avec les papiers lisses, sur lesquels la teinte coulerait, difficulté qui ne pourrait être vaincue que par une main habile.

L'exécution sur les genoux ou sur la table est défectueuse, car elle oblige souvent la main à être suspendue, ce qui la rend nécessairement tremblante et inhabile.

LES PAPIERS DE COULEUR

Il y a deux classes d'artistes qui emploient les papiers de couleur : les *timides* et les *oseurs*.

Les *timides*, parce qu'ils trouvent que la teinte du papier combat la crudité de la couleur et donne par conséquent plus de finesse et d'harmonie à l'ensemble.

Les *oseurs*, parce qu'avec une grande volonté d'effet, ils emploient la gouache pour les lumières éclatantes, et que çà et là ils font jouer le papier et la couleur opaque pour les harmonies vibrantes de l'ensemble.

Les *oseurs* seuls tirent un véritable parti du papier teinté; les timides n'y obtiennent presque toujours qu'un travail fade et monotone; ce qu'ils appellent de l'harmonie, nous l'appelons, nous, de la faiblesse.

LE CATTERMOLE

Il est généralement d'usage, en Angleterre, qu'un maître adopte en propre un genre de papier et lui donne son nom. C'est ce que fit

Cattermole, célèbre aquarelliste anglais, pour le papier dont nous allons parler.

Le *cattermole*, d'un ton généralement gris ou jaune et imitant le papier qui servait autrefois à envelopper le sucre, est peu collé et boit beaucoup ; il est surtout propre à l'aquarelle fortement gouachée et à la gouache proprement dite.

LE PAPIER GRIS JAUNE FRANÇAIS, DIT A LA FORME

Ce papier, très-commun, un peu fort, se trouve chez tous les papetiers. Quelques aquarellistes l'emploient avec assez de succès. Par la finesse de sa nuance et la régularité de son grain, il harmonise les valeurs et donne à l'ensemble un aspect agréable. Il est généralement bien collé et supporte parfaitement la teinte.

LE HARDING DE COULEUR

Le papier Harding de couleur est de beaucoup inférieur au papier blanc de même nom. Sa coloration gris bleu étant généralement trop foncée, elle absorbe trop la puissance des teintes et oblige à gouacher avec trop de force pour la dominer.

LE PAPIER COMMUN, DIT PAPIER A SUCRE

Ce papier, très-commun, rugueux, raboteux, qui semble avoir donné la première idée du cattermole et dont nous avons souvent été faire de grandes provisions dans les faubourgs de Paris, a presque disparu aujourd'hui ; pourtant, en cherchant bien, on en trouve encore.

On peut faire sur ce papier d'intéressantes aquarelles, surtout

des aquarelles gouachées très-harmonieuses et d'une physionomie neuve et imprévue; il peut en outre jouer quelquefois le rôle d'une teinte et, par là, concourir à une grande finesse de ton.

Avant de se servir de ce papier, il faut l'encoller, car il l'est rarement; pour cela, on délaye dans l'eau un peu de colle de pâte, et avec un gros pinceau on passe légèrement cette colle sur le papier, qui a dû au préalable être bien tendu et collé sur la planchette. Lorsqu'il est bien sec, on procède avec lui comme avec le papier ordinaire.

OBJETS DIVERS

PLANCHETTE, STIRATOR, ETC.

LA PLANCHETTE

La planchette, pour ceux qui savent bien coller le papier, est encore, en dépit de sa simplicité, préférable à tous les châssis et à tous les stirators.

La planchette doit être légère, aussi mince que possible, et, pour qu'elle ne puisse pas se gondoler, être encadrée à ses extrémités par un bois dur et sec de même épaisseur, maintenant les planches qui la composent.

Si, ne sachant pas coller le papier, on se contente d'en fixer les quatre coins par quatre punaises, il faut avoir soin de prendre une planchette en bois tendre, afin que les punaises y entrent facilement et puissent, par là, bien maintenir le papier.

LE STIRATOR

Le stirator (fig. 27) est l'un des objets connus depuis le plus longtemps pour tendre le papier.

Il se compose de deux ou trois cadres emboîtés l'un dans l'autre et entre lesquels il y a assez de jeu pour qu'on puisse y introduire la

OBJETS DIVERS.

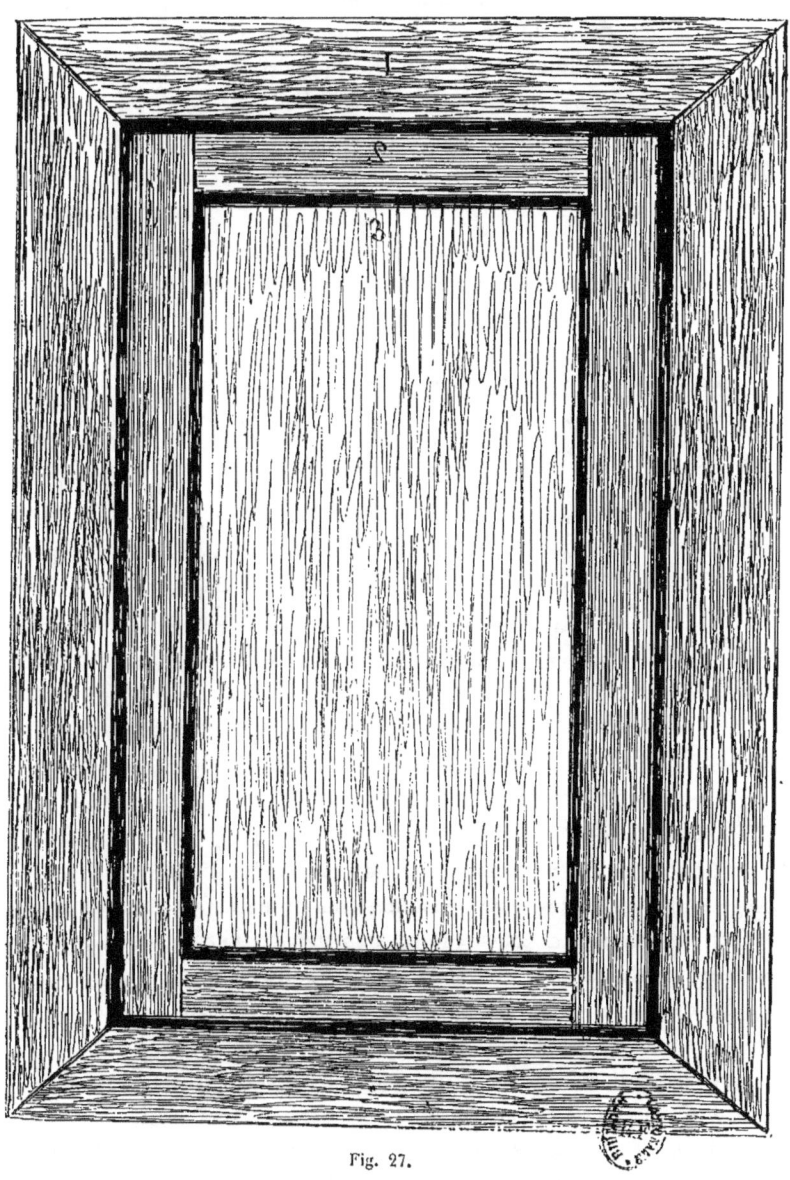

Fig. 27.

feuille de papier. Ces divers compartiments offrent nécessairement autant de grandeurs différentes, ce qui est fort commode.

Derrière le stirator se trouvent des fermoirs tournants qui fixent les divers cadres entre eux.

Il est facile de comprendre que cet instrument est surtout fait pour les papiers minces.

MANIÈRE DE POSER LA FEUILLE DE PAPIER SUR LE STIRATOR

On coupe la feuille de telle sorte qu'elle dépasse le cadre d'au moins trois centimètres dans tous les sens; on la mouille des deux côtés, si c'est du harding, et d'un seul côté, si c'est du whatman; on enlève celui des cadres dont on a choisi la grandeur et l'on y applique la feuille de papier; puis, enlevant ce cadre avec les deux mains, on le pose sur le cadre extérieur et l'on appuie fortement, sans quoi le papier se plisserait aux angles; enfin, on ferme le châssis.

En séchant, le papier se tend parfaitement et offre à l'aquarelliste tous les avantages désirables pour une bonne exécution.

LE CHASSIS DOUBLE A POINTES

Ce châssis (fig. 28), qui, à ce que nous croyons, nous vient des Anglais, est une excellente invention, très-utile surtout en voyage.

Il se compose de deux cadres unis par des charnières et pouvant, par conséquent, se replier l'un sur l'autre; l'un des cadres est muni, dans tout son contour, de pointes fines et acérées qui, lorsqu'on ferme l'instrument, vont s'introduire dans des trous correspondants percés dans le second cadre, après avoir traversé le papier, qui est ainsi fixé irrévocablement dans l'intérieur du châssis.

Parmi les avantages que présente ce châssis, le plus important est qu'on peut y placer trois ou quatre feuilles de papier parfaitement

OBJETS DIVERS. 43

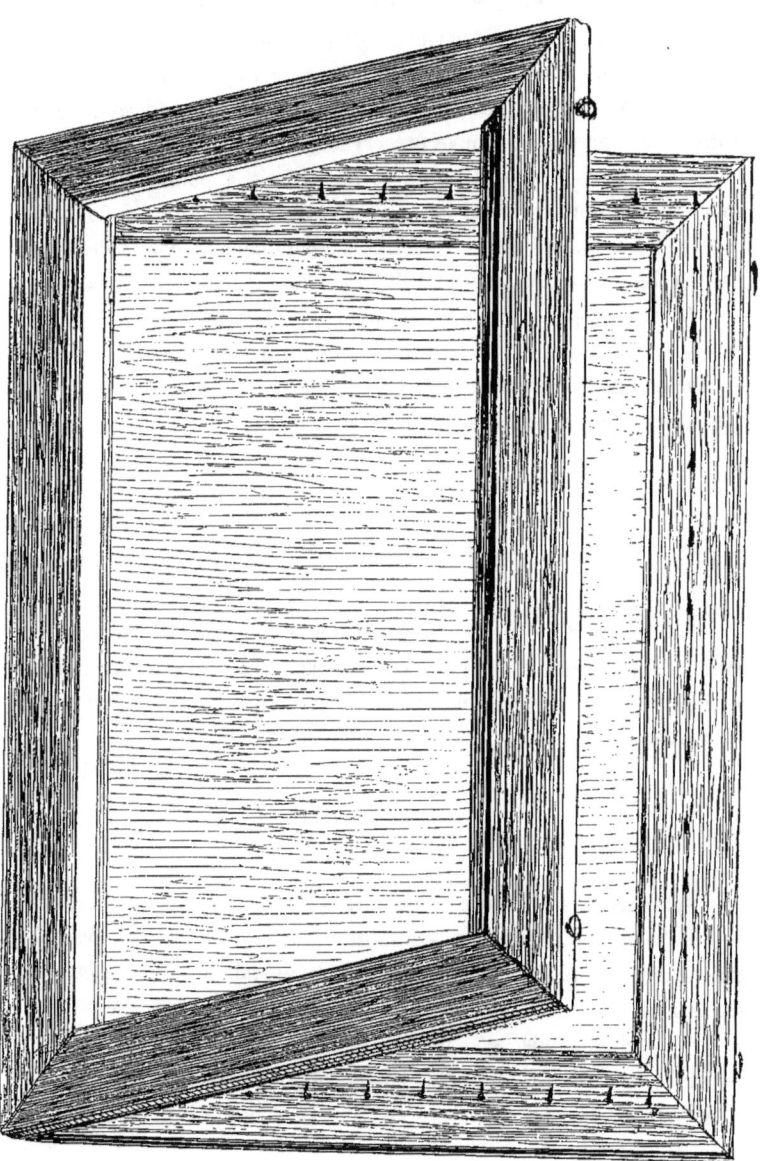

Fig. 28.

tendues, et, par suite, varier les études pendant toute une journée ; c'est là ce qui fait sa supériorité sur la planchette et le stirator.

Pour transporter cet instrument dans les excursions, on le place dans un portefeuille ; de cette manière, l'aquarelle ne craint aucun frottement, car elle se trouve préservée par le relief du double cadre.

Remarque. — Les stirators et les châssis à pointes, pour être parfaits, ne doivent pas conserver la coloration naturelle du bois : cette coloration, qui se retrouverait inévitablement dans différentes parties de l'aquarelle, nuirait à l'appréciation générale de l'ensemble.

Il est indispensable que ces objets d'un usage constant soient peints en noir ou en blanc ; de cette manière, ils encadrent l'aquarelle et l'isolent parfaitement, ce qui permet au peintre de mieux juger de son effet et de ses valeurs.

LA FEUILLE DE ZINC

La feuille de zinc (fig. 29) s'emploie chez soi, lorsqu'on est commodément placé devant une table ; dans ces conditions, elle fournit le meilleur moyen dont on puisse faire usage pour conserver les teintes humides aussi longtemps que l'exige le travail.

MANIÈRE DE PROCÉDER AVEC LA FEUILLE DE ZINC

Après avoir fait l'esquisse et le trait sur la feuille de papier que l'on a choisie, on prend une feuille de zinc et on la coupe suivant la grandeur de l'aquarelle qu'on se propose de faire. On place ensuite sur le zinc deux ou trois feuilles de papier buvard blanc, coupées de même grandeur ; puis, avec une éponge, on imbibe d'eau fortement ce papier buvard ; enfin, mouillant seulement par derrière le papier sur lequel est fait le trait de l'aquarelle, on l'applique sur les feuilles de buvard qui sont bien mouillées : la feuille de papier se tend peu à peu, et l'on peut alors travailler.

OBJETS DIVERS. 45

Fig. 29.

Dès qu'on s'aperçoit que le papier commence à sécher, on reprend l'éponge et, enlevant l'aquarelle, on humecte de nouveau le buvard.

Si l'on veut travailler plus directement dans l'humidité, on mouille son papier des deux côtés, on le pose sur le buvard humide et, prenant alors une feuille de buvard sec, que l'on applique à son tour sur le côté du papier où l'on fait l'aquarelle, on enlève l'eau en laissant une grande humidité au papier, qui pourtant est encore assez sec pour permettre de travailler.

Si l'on se remet au travail après quelques jours d'interruption, on mouille de nouveau le papier par derrière, ou, si l'on veut travailler directement dans l'eau, on trempe son aquarelle dans un seau d'eau et on l'applique rapidement sur le buvard. Il faut alors l'incliner un instant contre un mur et la laisser s'égoutter, après quoi l'on peut recommencer à modeler les grandes teintes et terminer l'aquarelle.

Il est fâcheux que cette excellente manière de procéder soit impossible pour le paysagiste travaillant devant la nature.

L'ÉPONGE

Savoir et oser se servir de l'éponge n'est pas sans importance pour l'aquarelliste; car il est presque impossible, même aux plus

Fig. 30.

habiles, de réussir au courant du pinceau et d'exécuter une aquarelle de manière qu'elle soit, du premier jet, complète au point de vue de l'art; cela n'arrive peut-être pas une fois sur dix.

Quand on cherche sincèrement, on trouve toujours des morceaux imparfaits; or, il n'y a pas à hésiter, tout morceau qui n'est pas bien venu doit être bravement enlevé et recommencé; si l'on persiste à le toucher et à le retoucher, on fatigue le travail et l'on s'enfonce de plus en plus dans les lourdeurs et le louche de la teinte.

Le meilleur moyen pour corriger une aquarelle, c'est de prendre une éponge douce et de forme ovale autant que possible (fig. 30) (les éponges d'Algérie remplissent toutes les conditions désirables), de l'humecter d'eau modérément et de la passer sur le morceau qui n'est pas réussi, pour l'enlever plus ou moins. On peut recommencer cette opération deux et même trois fois. Si, ensuite de cela, l'épiderme du papier se trouve enlevé, il faut, pour le rétablir, prendre le brunissoir et procéder comme il est dit plus loin à l'article qui concerne cet instrument (voy. page 54).

Quelquefois on laisse une demi-teinte dont, avec de l'habileté, on peut tirer parti, ou bien on enlève à blanc jusqu'à ce que la teinte du papier reprenne toute sa pureté.

Là ne se borne pas le rôle de l'éponge; si l'on sait en faire usage, ce à quoi il faut tendre, c'est un instrument merveilleux :

Ici, c'est un ciel aux teintes trop fortes que vous voulez beaucoup diminuer : passez vivement l'éponge dessus, plusieurs fois s'il le faut, et le ciel s'atténuera.

Là, c'est un fond qui est venu trop fort : prenez de nouveau l'éponge et passez-la rapidement sur le papier en l'effleurant seulement; peut-être salirez-vous le ciel; dans ce cas, penchez votre aquarelle et jetez de l'eau sur la partie que vous venez d'affaiblir : le mélange des teintes salies disparaîtra.

Un morceau du premier ou du second plan est-il manqué, il faut, ainsi que nous le disions tout à l'heure, l'enlever complétement, si c'est possible, et, s'il reste quelques légères teintes, tâcher d'en tirer habilement parti.

Si la partie imparfaite est un morceau d'architecture, un chemin ou une fabrique entière, prenez une feuille de papier fort et bien collé, découpez dans cette feuille la forme de l'objet que vous désirez

enlever, appliquez ce découpage à l'endroit voulu, puis prenez l'éponge et passez-la vivement, en appuyant fortement, sur toute la partie qui est à jour.

Enfin, pendant l'exécution d'une aquarelle, il peut se présenter une foule d'autres occasions où l'emploi de l'éponge est indispensable.

L'ÉPONGE TENDUE

Lorsqu'on veut enlever une partie resserrée dans un espace étroit, l'éponge telle que nous venons de la décrire est souvent trop grosse; elle dépose trop d'eau et enlève le double de ce que l'on voudrait; de quel instrument se servir alors? Comme il n'en existe pas dans le commerce, nous nous sommes ingénié à en créer un et nous avons trouvé ce que nous appellerons l'*éponge tendue*; c'est un instrument qu'il faut faire soi-même, mais rien n'est plus facile.

Taillez un morceau de bois dans la forme indiquée par la figure 31; à la partie la plus large, c'est-à-dire au sommet de ce morceau de bois, appliquez une éponge que vous fixerez avec une aiguille et du fil; puis, taillez cette éponge avec des ciseaux en lui donnant une forme arrondie.

On peut, avec cet instrument, adoucir légèrement les extrémités d'un arbre, d'un terrain, d'un lointain ou de toute autre partie.

Très-facile à manier, l'éponge tendue peut rendre de grands services et devenir, dans des mains habiles, un instrument précieux et d'un usage multiple.

Fig. 31.

LE PINCEAU-ÉPONGE

Un autre instrument également fort commode pour l'aquarelliste, c'est une toute petite éponge enchâssée dans un roseau ou dans une plume et formant, soit une petite boule (fig. 32), soit la pointe comme le pinceau (fig. 33).

Le pinceau-éponge peut enlever de petites parties de l'aquarelle ou adoucir les duretés aux extrémités de quelques teintes ; conduit par une main habile, il peut modeler et enlever les lumières; l'emploi en est précieux dans l'exécution d'un ciel.

LE PAPIER BUVARD

On a souvent l'occasion d'employer utilement le buvard blanc.

D'abord, ainsi que nous l'avons dit, il sert à tenir humide le papier placé sur la feuille de zinc.

On l'emploie en outre comme estompe ; exemple : si l'on passe une teinte vigoureuse ou même faible pour faire un ciel modelé, des nuages, etc., ces nuages reçoivent nécessairement la lumière d'un côté ; or, supposons qu'on n'ait pas ménagé cette partie : on prend alors un morceau de buvard, on le roule et l'on s'en sert comme d'une estompe dans la partie humide pour retrouver les lumières.

On peut ainsi, en changeant souvent cette légère estompe de papier buvard, éclairer et modeler le ciel.

Fig. 32. Fig. 33.

Si l'on s'est trompé et que l'on ait passé une teinte où elle est inutile, le buvard permet de l'enlever vivement, avant qu'elle ne soit sèche.

LA PEAU DE DAIM

Une fois l'aquarelle terminée, il faut presque toujours rappeler des demi-teintes ou même des lumières, ou encore ajouter des détails qui ont disparu sous la teinte; le meilleur instrument dont on puisse se servir pour cela est la *peau de daim* (fig. 34) qui, par sa texture solide, molle et onctueuse, ramène facilement les lumières. Elle est bien supérieure au chiffon ou au mouchoir : la toile de coton ou de fil, n'ayant ni l'épaisseur ni la souplesse de la peau de daim, enlève beaucoup moins bien et fatigue le papier.

MANIÈRE DE PROCÉDER AVEC LA PEAU DE DAIM

Prendre de l'eau avec le pinceau et dessiner avec cette eau les objets ou les formes que l'on désire enlever en demi-teinte ou en clair; rouler la peau autour du doigt et en frapper fortement le papier en glissant vivement.

Si l'on veut obtenir un clair qui rappelle le blanc du papier, il faut recommencer cette opération autant de fois que cela est nécessaire pour arriver au résultat cherché.

La pression du doigt sur le papier doit être plus ou moins forte suivant que l'on veut obtenir une teinte plus ou moins claire.

Si l'on a mis beaucoup d'eau dans le pinceau, on peut attendre plus longtemps pour enlever cette eau, qui alors décompose plus fortement la couleur, de sorte que quand on enlève, on atteint immédiatement le papier blanc.

En ajoutant de la gomme arabique dans l'eau, la couleur s'enlève beaucoup mieux.

Si l'on n'a pas une grande habitude de manœuvrer la peau de daim et qu'on ait déposé dans un petit espace une assez grande quantité d'eau, quand on enlèvera, cette eau s'étendra et fera des bavures désagréables; or, il est tout à fait essentiel qu'on enlève net : à cet

OBJETS DIVERS.

effet, lorsqu'on a laissé un instant séjourner l'eau que l'on veut enlever, il faut prendre un petit morceau de buvard et le poser sur les touches du pinceau, ce qui enlève l'eau immédiatement, puis frapper vigoureusement avec la peau, et le ton vient net et clair.

Fig. 34. Fig. 35.

Dans le cas où l'on aurait des lointains ou de grandes masses à diminuer, on roulerait la peau d'une manière égale (fig. 35) et, après avoir posé l'eau, on effleurerait légèrement le papier, ce qui diminuerait à volonté la teinte, qui pourrait être modelée ainsi sans

être aucunement fatiguée. Nous recommandons ce moyen comme l'un des meilleurs à employer.

LA GOMME ÉLASTIQUE

Sur le papier Whatman surtout, quand on a dessiné avec le pinceau rempli d'eau ce que l'on veut enlever, et qu'on a enlevé la masse d'eau avec le buvard pour éviter les bavures qu'une trop grande abondance de liquide est susceptible de produire, on peut prendre un morceau de gomme élastique et frotter vigoureusement la partie mouillée; ce moyen, souvent employé par ceux qui désirent enlever une partie nette et ferme, permet d'obtenir immédiatement le blanc du papier.

LE PAPIER VERRÉ

Le *papier verré*, entre les mains d'un peintre expérimenté, peut rendre des services réels; mais, entre les mains d'un débutant, il ne peut servir qu'à gâter son travail.

Ce papier est destiné à diminuer les teintes plates et à faire revivre le grain du papier. Comme pour toutes les bonnes choses, la grande difficulté est de l'employer juste à temps et de ne pas en abuser en s'en servant aux plans éloignés comme aux premiers plans.

L'emploi du papier verré est surtout utile dans les aquarelles représentant principalement des fabriques; par exemple, sur un mur dans l'ombre au premier plan, pour rendre cette ombre transparente; mais, dans toute œuvre, ce travail doit être très-restreint, sans quoi l'on en perd tout le fruit.

MANIÈRE D'EMPLOYER LE PAPIER VERRÉ

Après avoir terminé l'aquarelle, et quand toutes les teintes sont bien sèches, déchirer un morceau de papier verré fin, s'en envelopper

OBJETS DIVERS. 53

le doigt et frotter légèrement la teinte que l'on veut rendre transparente pour imiter la pierre ou le plâtre ; ce travail fait, on peut revenir sur cette teinte et employer de nouveau le papier verré, s'il y a lieu de modifier et d'accidenter le travail.

Ce procédé est bon ou mauvais, selon l'intelligence et le talent de celui qui l'emploie.

LE GRATTOIR

Le grattoir est un instrument magique, qui, conduit par une main sûre et exercée, peut faciliter beaucoup, en le variant, le travail de l'aquarelliste.

Nous donnons ici (fig. 36) le modèle qui nous paraît le meilleur ; le manche en est en ivoire et aplati à son extrémité ; ce manche sert pour coller le papier et remplace avantageusement l'ongle.

Voici les différents cas où le grattoir peut être utile :

Dans les bords de rivière, pour l'eau, pour les étincelantes lumières que donne la marche de l'eau ou le miroitement direct du soleil, on peut obtenir ces lumières de deux manières : d'abord, en grattant vigoureusement lorsque l'aquarelle est bien sèche ; ensuite dans l'humidité ; dans ce cas, on prend le blaireau plat et, le trempant dans l'eau, on le passe vivement sur les parties où l'on veut enlever les lumières. Après avoir attendu un instant que cette eau soit un peu absorbée, on passe la pointe ou le plat du grattoir sur les mêmes parties : les lumières s'enlèvent alors avec la plus grande facilité et la plus grande netteté. On peut aussi, par ce moyen, rappeler facilement des détails dans les parties sombres, soit en demi-teinte, soit en clair ; on donnera plus tard à ces détails le coloris de la nature.

Fig. 36.

Lorsqu'on a bien étudié son grattoir et qu'on le possède bien dans la main, on peut, et cela se fait souvent, gratter la moitié de son aquarelle en enlevant l'épiderme du papier, puis brunir cette place et repeindre comme si de rien n'était. Mais cette opération ne peut avoir lieu que sur les whatmans forts; le harding ne la comporte pas.

LE BRUNISSOIR

Nous ne nous arrêterons pas à décrire le brunissoir; faisons seulement remarquer qu'il est rond ou plat (fig. 37 et 38), et que la pierre qui le constitue est, en général, une agate ou un silex.

Voici à quoi sert cet instrument et les circonstances dans lesquelles il peut être utile de l'employer :

Lorsqu'on a enlevé plusieurs fois avec l'éponge une même partie de l'aquarelle, il en résulte souvent que, dans cette partie, le papier, si bon qu'il soit, est fatigué, qu'il a perdu son épiderme et qu'il est devenu cotonneux; la teinte que l'on placerait alors dessus viendrait sale et ferait tache à côté des autres parties du travail. Pour obvier à cet inconvénient, on prend le brunissoir rond ou le bru-

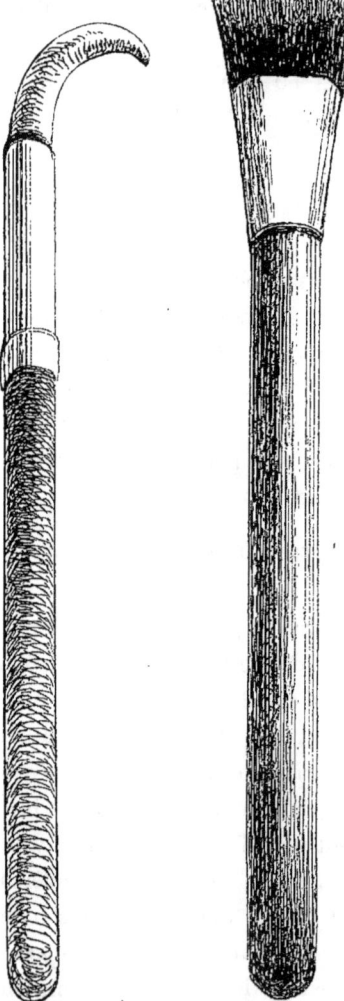

Fig. 37. Fig. 38.

nissoir plat, selon la largeur de la place enlevée, et l'on *brunit* cette dernière, c'est-à-dire qu'on la frotte doucement pendant un certain temps avec le brunissoir : le papier redevient lisse et susceptible de recevoir la teinte, comme s'il n'avait pas encore été travaillé.

Si l'on veut avoir un premier plan pittoresque et piquant comme travail, qu'à cet effet l'on se serve de papier-torchon, mais que derrière ce premier plan viennent des lointains, comme ils doivent toujours être fins, vaporeux et d'un travail ne ressemblant en rien à celui des premiers plans, il faut prendre le brunissoir large et frotter toute la partie des lointains en aplatissant le grain du papier : le lavis du fond sera alors fin et aérien. Ce n'est même que dans les parties réclamant cette finesse de travail que l'on peut employer utilement le brunissoir.

Le peintre de genre surtout, s'il lui plaît d'employer le papier à gros grain, peut obtenir une grande variété de travail en brunissant les parties lisses de son sujet, telles que les figures, les mains ou autres fins détails.

En général, on peut brunir après ou avant le travail ; mais, sur le harding, il vaut mieux brunir après.

Les ciels peuvent également être rendus légers et aériens à l'aide du brunissoir.

Les Anglais, quand ils exécutent une aquarelle sur papier torchon, font souvent passer au laminoir la partie aérienne de cette aquarelle, ce qui lui donne une finesse de lavis inimitable. Quoique n'approuvant pas beaucoup ce moyen, nous avons cru devoir l'indiquer ; libre à l'aquarelliste d'en faire usage, s'il le croit nécessaire.

LA GOMME ARABIQUE

Il ne faut jamais se servir de gomme arabique fondue dans l'eau pour vernir l'aquarelle, qui doit avoir un aspect mat : c'est là une de ses grandes beautés ; mais, pendant l'exécution, quelques gouttes de cette gomme mises dans l'eau qui sert à peindre ravivent un peu les tons et, dans les parties vigoureuses, donnent de la force au modelé.

LE FIEL DE BOEUF

Le fiel de bœuf, plus connu sous son nom anglais d'*ox gall*, car c'est une préparation presque exclusivement anglaise, se vend dans des godets en porcelaine (fig. 39); il sert surtout quand on peint sur le torchon ou le demi-torchon. Souvent, en effet, sur ces papiers, qu'on dirait gras, la couleur ne prend pas ou prend irrégulièrement;

Fig. 39.

pour certaines parties, les ciels par exemple, c'est un avantage; mais, dans d'autres cas, c'est un inconvénient auquel il faut remédier de cette manière : tremper le pinceau dans l'eau, le frotter sur l'ox gall comme sur une couleur dont on voudrait largement l'imprégner, le laver ensuite dans le verre d'eau destiné au travail et le dégorger complétement : cette eau ainsi préparée, mélangée avec les couleurs, permettra de peindre franchement; la limpidité des tons n'en sera pas altérée et ils glisseront mieux sur le papier.

LE BLOC

Le *bloc* est une espèce d'album formé d'une certaine quantité de feuilles de papier, tendues, réunies ensemble et collées dans leur épaisseur par une bande de papier très-mince; entre chaque feuille est ménagé un petit espace dans lequel on peut introduire la lame d'un canif pour enlever la feuille sur laquelle on a fait son aquarelle.

OBJETS DIVERS. 57

Quelquefois, au lieu d'avoir la forme de l'album, le bloc ne présente que la réunion d'un certain nombre de feuilles fixées sur un carton.

Fig. 40.

D'autres fois encore, les feuilles sont posées sur un côté de reliure à dos libre qui se développe à volonté (fig. 40). A ce dos

est généralement adapté un tube servant de porte-crayon pour l'esquisse; l'aquarelle terminée, on ferme le bloc comme un livre et l'on en maintient les deux couvercles par un ruban. De la sorte, l'aquarelle, parfaitement préservée, peut être facilement transportée.

Cette manière de fermer le bloc n'est pourtant pas la meilleure : les deux couvercles n'étant jamais solidement réunis, la marche ou toute autre cause peut produire un frottement, et il vaut mieux employer une petite sangle, comme celle qui est représentée par la figure 41.

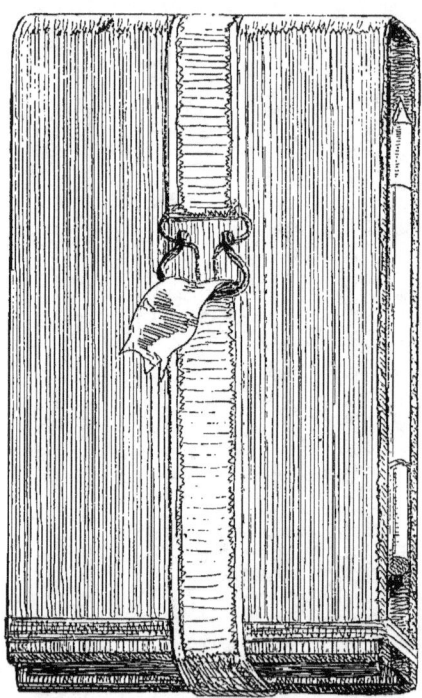

Fig. 41.

Pour de petites aquarelles, le bloc est agréable : c'est là réellement sa destination; mais dès qu'une œuvre prend des proportions un peu importantes, il devient gênant, pour deux raisons :

D'abord, parce que, même dans la proportion du quart de feuille, il est d'un poids assez lourd pour fatiguer dans une longue excursion. Ensuite, et c'est là son principal défaut, parce qu'une aquarelle, une fois entreprise sur le bloc, doit être finie du coup; car on ne peut travailler sur une autre feuille avant d'avoir enlevé celle qu'on a commencée; or, une foule de circonstances pouvant empêcher de la terminer le même jour, il faudrait emporter deux blocs avec soi, c'est-à-dire une véritable charge.

Il est donc évident que le bloc ne peut réellement servir que pour un petit format, un huitième, même un seizième de feuille, et

pour prendre une impression sur nature ; dans ces conditions, il devient un meuble utile, commode et charmant.

LE SIÉGE

Le siége le plus simple est celui que les artistes nomment *pinchard*; il est formé de trois morceaux de bois s'ouvrant et se fermant

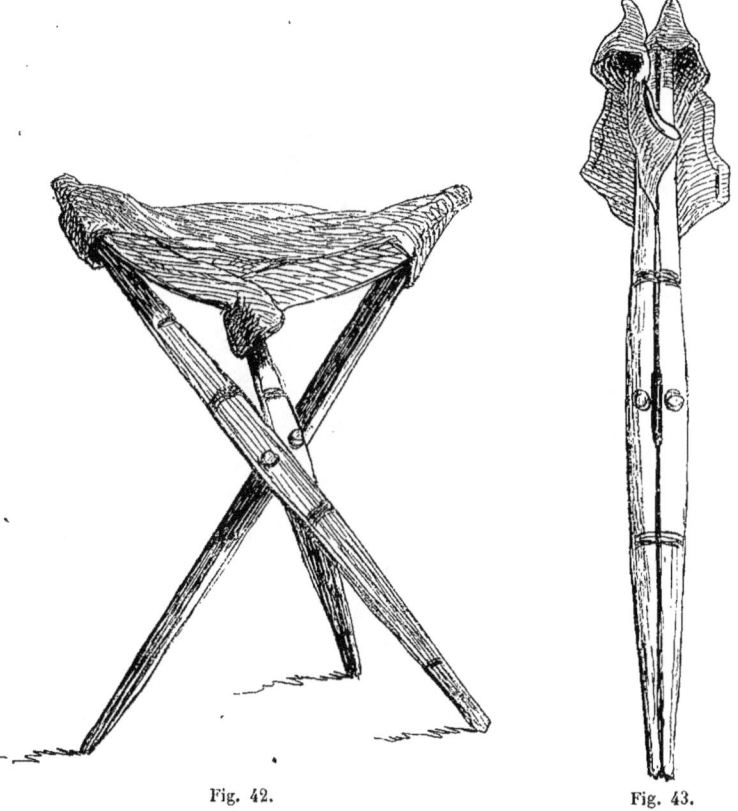

Fig. 42. Fig. 43.

à volonté, et sur lesquels s'ajuste, en s'y accrochant, une sangle triangulaire qui s'enlève également à volonté.

La figure 42 représente le pinchard ouvert; et la figure 43, le pinchard fermé.

Pour les dames, le pliant à quatre pieds croisés (fig. 44) est préférable ; il est moins commode à porter sans doute ; mais il rachète

Fig. 44.

bien ce petit inconvénient, car, une fois en place, il se pose mieux et offre un siége beaucoup plus agréable.

LE PARASOL

Le parasol est un des objets de première nécessité pour le peintre d'aquarelle, à qui il donne la liberté de choisir la place que son motif exige, tout en restant à l'abri du soleil ou de la pluie.

Il y a bien des genres de parasols ; celui qui est encore en usage

OBJETS DIVERS. 61

en France, le parasol se vissant à une forte pique, est peu commode.

Depuis quelques années, on a inventé un tube en fer dans lequel entre le manche du parasol, qu'on relève ou qu'on abaisse à volonté avec une vis (fig. 45); il est préférable au premier; mais il laisse encore beaucoup à désirer.

Les Anglais ont simplement un tube en cuivre placé solidement au sommet d'une pique, tube dans lequel on emboîte le manche du parasol; c'est tout de suite fait et, selon nous, fort commode. On objectera que le vent peut enlever le parasol; or, voilà plus de dix ans que nous nous en servons par tous les temps, et jamais pareille chose ne nous est arrivée.

LE SAC DE VOYAGE

L'important pour l'aquarelliste paysagiste qui arrive devant la nature, c'est d'avoir sous la main tout ce qui lui est nécessaire pour son travail, c'est-à-dire de l'eau, des godets, des pinceaux et sa boîte de couleurs. Si tous ces objets se trouvent séparés, on oublie facilement celui-ci ou celui-là, et, arrivé devant son motif, on s'aperçoit qu'on ne peut rien faire; il faut alors rentrer chez soi, et la matinée ou l'après-midi est perdue. Sachant tout cela par expérience, nous

Fig. 45.

avons fait faire chez un habile sellier, pour notre usage person-

nel, un petit sac que nous présentons ici comme modèle (fig. 46).

Fig. 46.

Ce sac, en cuir doublé fort, se ferme très-hermétiquement au

moyen d'une petite bande de cuir qui s'attache à la boucle. D'un côté est la boîte en fer-blanc contenant le godet, la bouteille et les pinceaux; cette boîte était alors carrée; on l'a perfectionnée depuis et elle est devenue telle que nous l'avons décrite pages 5 et 6 (fig. 3).

A droite est la petite boîte de couleurs que nous avons indiquée page 7 (fig. 4 et 5).

Pour les hommes, la courroie en cuir se place sur l'épaule.

Pour les dames, la courroie forme ceinture et s'attache par une boucle.

Le sac que nous venons de décrire est la réunion d'un tout petit bagage commode à transporter. Si l'on y joint le double châssis à pointes où soient tendues deux ou trois feuilles de papier, on a tout ce qui est nécessaire pour travailler.

Nous avons à peine besoin de dire qu'il y a de petits sacs de voyage dans lesquels on place aussi commodément tous ces objets.

Pour les études sérieuses, pour la grande boîte, il faut avoir un sac d'artiste (ce sac est très-connu) et placer la boîte dedans; pour les excursions un peu longues, c'est le plus commode.

LES COULEURS

LES COULEURS EN GÉNÉRAL

Il y a trois couleurs fondamentales :
Le rouge, le jaune et le bleu.
Il suffit de ces trois couleurs pour pouvoir représenter la nature.
Toutefois, il est indispensable que le peintre y joigne le noir. Le noir, employé seul, caractérise l'absence complète de la lumière ; mélangé avec l'une ou l'autre de ces couleurs, il en absorbe plus ou moins l'intensité, selon qu'il s'y trouve en plus ou moins grande quantité ; il donne aux tons de la finesse dans les lumières et dans les ombres, et, par la variété des mélanges, offre une infinité de teintes qui peuvent répondre amplement aux plus grandes exigences du coloriste et de l'harmoniste.

Le noir peut donc être considéré, dans la variété de ses dégradations, comme la base de toutes les colorations que présente la nature.

Les fabricants de couleurs feignent, en général, de ne pas comprendre cette loi de la coloration et composent une quantité innombrable de tons qui, le plus souvent, sont superflus et même embarrassants. Les personnes qui ont des idées peu arrêtées sur cette question croient qu'on rend un grand service aux coloristes en leur offrant des nuances toutes faites ; c'est tout le contraire : loin de leur être utile, cela ne sert presque jamais qu'à augmenter la difficulté du travail et à diminuer le mérite de leurs œuvres.

Mais, se demande le débutant, qui, au seul mot de couleurs, est saisi d'effroi, comment me sera-t-il possible de comprendre le mélange de toutes ces teintes et d'en créer de nouvelles en rapport avec la coloration des objets que j'aurai devant moi ? C'est en effet une énigme dif-

LES COULEURS. 65

ficile à deviner pour celui qui manque de notions justes et sérieuses. Mal guidé pour les couleurs et leurs mélanges, on peut rester des années sans posséder sa palette; mais avec une bonne direction ce résultat est obtenu en quelques jours. Il est donc de la plus grande importance de connaître et surtout de comprendre parfaitement le principe sûr qui régit l'art du mélange des couleurs : on verra alors que ce qui peut paraître une vaste combinaison est la chose la plus simple et la plus claire qu'on puisse imaginer.

COMPOSITION DE LA BOITE DE COULEURS

Dès que l'on commence à peindre, il est très-utile d'avoir une

Fig. 47.

bonne classification des couleurs, afin de s'y habituer et de s'y fami-

liariser au point de pouvoir en quelque sorte les trouver les yeux fermés; tout y gagne : la rapidité de l'exécution, la finesse des mélanges et la sûreté de la coloration.

Une chose non moins utile, et applicable d'ailleurs à tous les genres de peinture, c'est le choix de couleurs solides, c'est-à-dire de couleurs ne s'altérant pas à la lumière.

Les couleurs dont se compose la boîte dont nous donnons le modèle (fig. 47), et qu'une longue expérience nous autorise à recommander aujourd'hui, sont :

Bruns.....
1. Noir d'ivoire.
2. Sépia.
3. Sienne brûlée.
4. Brun de madder (garance foncée).
5. Brun rouge.

Jaunes.....
6. Sienne naturelle.
7. Jaune indien.
8. Ocre jaune.
9. Gomme-gutte.

Bleus.....
10. Cobalt.
11. Outremer.
12. Indigo.

Verts.....
13. Émeraude.
14. Véronèse.

Couleurs supplémentaires.
15. Pink madder (garance rose).
16. Cadmium.
17. Vermillon de Chine.
18. Blanc de Chine.
19. Bleu de Prusse.
20. Jaune brillant.

Ces couleurs sont généralement solides, excepté deux, qui ne peu-

vent être remplacées par aucune autre : le vert Véronèse et la gomme-gutte ; encore celle-ci offre-t-elle une grande résistance lorsqu'elle est à la lumière.

Les quatorze premières couleurs forment une collection complète avec laquelle on peut obtenir toutes les variétés des différents aspects que la nature est susceptible de présenter, même dans ses notes les plus puissantes et les plus élevées.

Les couleurs supplémentaires ne sont pas indispensables : elles permettent seulement d'atteindre, dans les gammes des rouges, des jaunes et des bleus, aux notes les plus éclatantes comme coloris.

COMPOSITION ET QUALITÉS DES COULEURS DE LA BOITE

LE NOIR D'IVOIRE

Le *noir d'ivoire*, formé par la calcination de petits morceaux d'ivoire, est le noir le plus riche, le plus transparent et celui qui se délaye le plus facilement.

LA SÉPIA

La *sépia*, couleur naturelle tirée de la *seiche*, mollusque qui se pêche communément sur nos côtes, est d'un beau ton brun, transparent, très-neutre, très-abondant et se délayant avec la plus grande facilité. Après le noir, c'est, dans les bruns, la couleur la plus élevée comme ton.

LA SIENNE BRULÉE

La *sienne brûlée* ou *terre de Sienne brûlée* est une ocre d'un ton jaune foncé, qui devient, par la calcination, d'un rouge brun chaud ; c'est une couleur un peu lourde, avantageusement employée avec les verts, et qui, mélangée avec le cobalt, donne de très-beaux gris chauds.

LE BRUN DE MADDER

Le *brun de madder* est tiré de la garance. Cette couleur est la plus solide de celles que l'on extrait des matières tinctoriales végétales; elle fournit beaucoup; son mélange avec les bleus doit toujours être modifié avec un peu d'ocre jaune; sans cela, elle passerait au violet.

LE BRUN ROUGE

Le *brun rouge* est le nom donné à l'oxyde rouge de fer. On obtient également d'excellent brun rouge avec l'ocre jaune calcinée.

Cette couleur, d'un beau ton neutre et parfaitement solide, est très-fréquemment employée dans la peinture.

LA SIENNE NATURELLE

La *sienne naturelle*, couleur transparente, d'un jaune chaud, est excellente dans la composition des verts, mélangée avec l'indigo ou le cobalt.

LE JAUNE INDIEN

Le *jaune indien*, couleur préparée à Calcutta, est tiré d'un arbre appelé *memecylon tinctorium*. Cette laque, d'un jaune intense très-brillant et très-solide, sert, combinée avec les bleus, à faire des verts très-chauds de ton.

L'OCRE JAUNE

L'*ocre jaune*, argile ferrugineuse qu'on trouve en abondance dans le Berri, est une des couleurs les plus employées en peinture. Elle est très-solide; mais, pour l'aquarelle, elle a l'inconvénient d'être opaque et, par là, de contribuer quelquefois aux lourdeurs.

L'ocre jaune est d'un ton fin et lumineux; employée avec les bleus, elle donne de très-beaux verts neutres.

LA GOMME-GUTTE

La *gomme-gutte* est une gomme résineuse découlant du *cambogium* ou *caracapulli*, arbre qui croît aux Indes. C'est une couleur solide, très-transparente et très-employée pour les verts frais.

LE COBALT

Ce sont les mines de Suède et particulièrement celles de Tunaberg qui nous fournissent le meilleur cobalt. Il en existe aussi une mine très-riche dans la vallée de Gisto, en Espagne; mais elle n'est pas exploitée.

Cette couleur, employée dans mille circonstances, est une des plus indispensables, surtout pour le peintre d'aquarelle.

L'OUTREMER

L'outremer naturel s'obtient par la pulvérisation du *lapis-lazuli*, pierre qu'on trouve en Perse, en Chine, dans la grande Boukharie et au Chili; mais il coûte très-cher, et l'on emploie aujourd'hui à peu près exclusivement l'outremer factice, inventé par M. Guimet, lauréat du grand prix proposé par le gouvernement français à celui qui trouverait le moyen de remplacer l'outremer naturel. Le bleu Guimet, absolument identique au bleu de première qualité extrait du lapis-lazuli, est une combinaison de soufre, de soude et d'argile alumineuse.

L'outremer, employé simultanément avec le cobalt, donne des verts plus neutres que ce dernier.

L'INDIGO

L'*indigo* est extrait de l'écorce, des branches, de la tige et des

feuilles de l'*anil*, plante qui croît au Brésil et dans les Indes orientales. Cette couleur est solide et très-abondante; employée avec les jaunes, elle donne les verts les plus intenses.

LE VERT ÉMERAUDE

Le *vert émeraude*, couleur très-solide, vert très-puissant et transparent, est souvent employé par l'aquarelliste.

LE VERT VÉRONÈSE

Le *vert Véronèse*, couleur froide, peu solide, mais cependant fort utile et d'un usage fréquent dans l'aquarelle, donne la note la plus élevée des verts froids.

LE PINK MADDER

Le *pink madder* (nom anglais de la garance rose), ou madder clair, est, comme le brun de madder, tiré de la garance. Cette couleur, très-solide, très-transparente et d'un ton fin, remplace le carmin avec beaucoup d'avantage. Combinée avec le noir et l'ocre jaune, elle donne des tons clairs très-fins.

LE CADMIUM

Le *cadmium*, tiré du métal dont il porte le nom, est une couleur très-solide et qui donne une des notes les plus élevées des jaunes.

LE VERMILLON DE CHINE

Le *vermillon de Chine*, mélange de minium et de cochenille, est une couleur très-intense, employée le plus souvent par les paysagistes pour la note la plus brillante du tableau, par exemple, dans les figures, les couchers de soleil, etc.

LE BLANC DE CHINE

Le *blanc de Chine,* préparation nouvelle due aux Anglais, est le meilleur blanc que l'on puisse employer pour l'aquarelle : il est solide, parfaitement broyé et se mélange bien avec les couleurs.

LE BLEU DE PRUSSE

Le *bleu de Prusse,* inventé par le Prussien Dippel, résulte de la combinaison chimique du sulfate de fer et du prussiate de potasse ; c'est une couleur intense, abondante et solide, surtout pour l'aquarelle.

LE JAUNE BRILLANT

Le *jaune brillant*, jaune très-clair, mais pâteux, est peu employé par l'aquarelliste.

MÉLANGE DES COULEURS

Supposons qu'un débutant ait entre les mains la boîte que nous venons d'analyser, boîte garnie de couleurs anglaises, dites moites, et classées ainsi que nous l'avons dit.

Il doit d'abord découvrir les quatre couleurs suivantes :

Le *noir d'ivoire;*

Le *brun rouge;*

L'*ocre jaune;*

Le *cobalt.*

Il n'a besoin que de ces quatre couleurs ; car dans toute sa boîte, en contiendrait-elle vingt fois plus, il n'en trouvera pas d'autres ; il y rencontrera toujours des bleus, des jaunes et des rouges à des degrés différents d'intensité ; mais ce seront toujours des bleus, des jaunes et des rouges ; or, connaissant la combinaison de ceux-ci, il connaîtra la valeur de ceux-là.

Le bleu mélangé avec le jaune donne le vert; de la pureté et de l'éclat de ces deux couleurs primitives dépend naturellement l'intensité du mélange.

Le rouge mélangé avec le bleu donne le violet; mélangé avec le jaune, il donne l'orangé.

Par le mélange du noir avec les trois couleurs primitives, on obtient les tons rompus suivants :

Avec le bleu, le gris bleu;

Avec le rouge, le gris rouge;

Avec le jaune, le gris jaune.

Si au gris bleu nous ajoutons le rouge, nous aurons le gris violacé, par conséquent moins froid.

Si au gris bleu nous ajoutons le jaune, nous aurons un gris plus chaud.

Dans tous les mélanges que l'on pourra faire ainsi, ce sera toujours ou le bleu, ou le rouge, ou le jaune, c'est-à-dire un seul ton qui dominera; l'intensité seule de ce ton variera.

Or, la nature n'offre jamais autre chose qu'une variété infinie de ces gris, et les quatre couleurs que nous appellerons essentielles pourront toujours les donner.

Le jaune représente la lumière; le noir représente l'obscurité, la nuit; le bleu représente le ciel, l'air, la distance. Le rouge est terrestre; combiné avec les autres couleurs, il représente le mouvement, la vie.

Lors donc que vous arrivez devant la nature, cherchez si, soit dans l'ombre, soit dans la lumière, c'est le bleu, le jaune ou le rouge qui domine, et mélangez toujours le noir avec la couleur dominante; en modifiant ce mélange selon l'intensité de la coloration, vous obtiendrez les finesses de ton dans l'ombre et dans la lumière, et aucune coloration ne vous sera étrangère. Un volume écrit sur ce chapitre ne dirait, ne prouverait, n'apprendrait rien de plus.

L'œil peut, subissant tour à tour diverses influences, voir dans un tableau l'aspect général plus ou moins rouge, jaune ou bleu; c'est ce qui explique la différence de coloration que dix peintres trouveront

en traduisant le même motif; mais c'est aussi ce qui affirme la réunion constante et obligée des trois tons pour obtenir l'harmonie de l'ensemble, la dominante, qui n'est qu'une vérité relative, résultant à la fois des variations de l'atmosphère et des conditions particulières du rayon visuel de chaque spectateur.

Voici la théorie du célèbre Raphaël Mengs sur les couleurs :

« La peinture, dit-il, a pour but l'imitation de la nature, et, pour arriver à ce but, elle a à sa disposition, comme matériaux, cinq couleurs primitives qui sont : le blanc, le jaune, le rouge, le bleu et le noir; quoique le blanc et le noir ne soient pas véritablement des couleurs, le peintre doit néanmoins les regarder comme telles, par le grand avantage qu'il en retire pour représenter la lumière et l'ombre, puisque l'art n'offre point d'autre moyen pour y parvenir, quoique ce ne soit même encore qu'imparfaitement[1]. »

Reynolds s'exprime ainsi sur le même sujet :

« Je suis convaincu que moins on emploie de couleurs, et plus l'effet de ces couleurs est net; et que quatre couleurs suffisent pour faire toutes les combinaisons possibles. Deux couleurs mêlées ensemble ne conservent pas la vivacité qu'a chacune de ces couleurs quand elle est pure, et le mélange de trois couleurs a moins d'éclat encore que celui de deux. L'artiste qui veut avoir un brillant coloris reconnaîtra la valeur de cette observation, quelque simple qu'elle puisse paraître. »

C'est cette théorie si simple et si claire que nous espérons avoir fait comprendre suffisamment pour qu'avec un peu de réflexion on trouve toujours la coloration cherchée.

Nous conseillons beaucoup au débutant de faire des études pendant plusieurs mois avec les quatre couleurs essentielles; de cette manière, il se familiarisera vite avec les mélanges, et son œil s'habi-

[1]. Mengs traite .ci de la peinture à l'huile, pour laquelle, en effet, rien ne saurait remplacer le blanc.

L'aquarelliste, lui, ne peut et ne doit compter que sur le blanc du papier.

A l'article de la gouache, nous parlerons du blanc considéré comme couleur.

tuera aux finesses de ton. S'il se présente devant lui une nature de printemps, aux feuilles vertes et fraîches, qu'il ajoute aux quatre couleurs la gomme-gutte : elle lui facilitera les tons frais. Mélangée avec le noir, elle donnera d'admirables verts dans l'ombre ; s'ils sont un peu froids pour les premiers plans, il suffira d'ajouter un peu de rouge.

DEUXIÈME PARTIE

PRINCIPES ÉLÉMENTAIRES DE L'ART

PRINCIPES GÉNÉRAUX

NÉCESSITÉ DE LA THÉORIE

Avant de traiter de l'exécution matérielle spéciale à l'aquarelle, nous devons faire connaître au moins la base sur laquelle se sont appuyés les peintres anciens et les modernes pour la composition et le modelé de leurs œuvres, et quelles suites d'idées doivent surgir chez celui qui vise à une création harmonieuse. Car le peintre vraiment savant dans son art exécute, complète son œuvre devant la nature, plutôt avec l'esprit et le sentiment qu'avec les yeux, et, pour incarner son individualité dans cette œuvre, il doit être guidé par la science et l'observation.

« Tout dépend de la clé », disait Harding. Cette clé, selon lui, c'est la théorie ; elle guide et soutient le peintre dans la composition et l'exécution de ses œuvres.

Que le débutant fasse donc tous ses efforts pour connaître et comprendre les principes généraux qui doivent le guider dans ses créations. Il ne produira aucune œuvre un peu sérieuse sans avoir étudié, au préalable, ces premiers éléments de l'art. Si le chemin battu depuis des siècles est encore pour lui dans l'obscurité, il peut, à l'aide d'un flambeau, si faible qu'il soit, entrevoir d'abord ce chemin; puis, l'intelligence aidant, finir un jour par y voir clair tout à fait et arriver à lire couramment dans le livre de la nature.

LA PERSPECTIVE

« Ceux qui jugent et dirigent leurs œuvres d'après des règles sûres, dit Pascal, sont à l'égard des autres comme ceux qui ont une montre à l'égard de ceux qui n'en ont point, quand il s'agit de savoir l'heure qu'il est. »

Diderot, traitant de la théorie de l'art, dit aussi :

« Le premier pas vers l'intelligence du clair-obscur, c'est une étude des règles de la perspective. »

Et plus loin :

« Peintres, donnez quelques instants à l'étude de la perspective; vous en serez bien récompensés par la facilité et la sûreté que vous en retrouverez dans la pratique de votre art. »

Bien avant eux, Léonard de Vinci avait écrit :

« Ceux qui s'abandonnent à une pratique prompte et légère avant que d'avoir appris la théorie ou l'art de finir leurs figures, ressemblent à des matelots qui se mettent en mer sur un vaisseau qui n'a ni gouvernail ni boussole; ils ne savent quelle route ils doivent tenir. La pratique doit toujours être fondée sur une bonne théorie, dont la perspective est le guide et la porte; car sans elle on ne saurait réussir en aucune chose dans la peinture, ni dans les autres arts qui dépendent du dessin. »

Tous les maîtres anciens ont toujours, comme Léonard de Vinci, recommandé à leurs élèves l'étude de la perspective, non pas de cette perspective savante qui raisonne beaucoup trop d'innombrables lignes à l'aide d'une règle et d'un compas, mais au moins de la perspective élémentaire, de la perspective du carré, qui est la pierre fondamentale, la base de toute espèce de tracé. Nous lisons à ce sujet dans l'ouvrage de Raphaël Mengs, ouvrage dont nous nous plaisons à citer souvent le texte, car tout y est bon :

« Ce qui est indispensable au peintre comme perspective, c'est de connaître le plan, le carré dans tous ses aspects, le triangle, le cercle, l'ovale; mais ce qu'il doit surtout bien connaître, c'est la différence du point de vue et la variété que produit le point de distance de près ou de loin. »

Mengs a raison, et il y a vraiment lieu d'être étonné qu'à notre époque on ose encore dessiner, et surtout peindre, avant de connaître la perspective, qui explique et enseigne tant de choses. Est-il permis à un peintre d'ignorer la dégradation générale des lignes, le changement, non de forme, mais d'aspect et de proportions des objets selon leur situation et leur distance? Peut-il ne pas savoir, en arrivant devant la nature, comment et à quelle distance il doit se placer pour bien prendre ce que l'on nomme l'*étude* ou le *tableau*?

LE TABLEAU

Le *tableau* est, en réalité, l'ensemble des objets librement embrassés par l'œil du spectateur, celui-ci se tenant complétement immobile; car chaque fois qu'il lui arriverait de tourner la tête à droite ou à gauche, un nouveau tableau s'offrirait à lui; il doit donc observer rigoureusement ce principe : *ne peindre ou dessiner que l'espace embrassé d'un seul coup d'œil par ses rayons visuels*, la distance ou la place occupée étant bien celle qui convient, et ayant été invariablement déterminée.

78 TRAITÉ D'AQUARELLE.

On donne en théorie le nom de *tableau* à la surface sur laquelle on représente la totalité ou une partie de cet ensemble.

Fig. 48.

Ainsi le rectangle tracé dans le paysage de la figure 48 indique le *tableau* choisi par le peintre au milieu de l'*ensemble* que son œil embrasse.

PRINCIPES GÉNÉRAUX.

Le tableau étant bien choisi et bien compris, le peintre en indiquera d'abord vaguement par quelques lignes l'ensemble général, et, immédiatement après, s'occupera de déterminer exactement sa ligne d'horizon et son point de vue.

LA LIGNE D'HORIZON

L'élévation de la ligne d'horizon est strictement déterminée par les mouvements variés du peintre dans le sens vertical; en d'autres termes, cette ligne est *toujours déterminée par la hauteur de l'œil du peintre*.

La ligne d'horizon a une grande importance, surtout dans la représentation des fabriques et des intérieurs, car elle sert de point d'appui et de direction à la plupart des lignes fuyantes, dont son élévation détermine les mouvements plus ou moins accentués; de là vient que la situation de l'horizon concourt pour une si grande part à l'harmonie linéaire de l'ensemble.

LE POINT DE VUE

Le point de vue se trouve toujours sur la ligne d'horizon, exactement en face de l'œil du peintre; il joue aussi un rôle très-important, puisque de la place qui lui est donnée dépend le plus ou moins de développement de chacun des côtés du tableau; c'est donc au peintre à bien étudier l'importance et l'intérêt des divers groupes qu'il peut voir à droite et à gauche, à s'en rendre compte de manière à établir entre eux une balance harmonieuse, et à sacrifier à propos les détails inutiles en donnant moins de développement à la partie où ils se trouvent.

Vers le point de vue convergent toutes les lignes fuyantes des objets vus de face, tels que les côtés d'un carré.

80 TRAITÉ D'AQUARELLE.

LES POINTS DE DISTANCE

Déterminer les *points de distance* dans un tableau équivaut à

Fig. 49.

déterminer l'éloignement ou la *distance* que le peintre doit mettre entre lui et les objets qu'il veut reproduire, puisque les points ainsi

appelés représentent une grandeur égale à cet éloignement, reportée sur la ligne d'horizon de chaque côté du point de vue.

C'est seulement à l'aide des points de distance que l'on peut déterminer *mathématiquement* la profondeur du carré. Toutes les lignes obliques parallèles aux diagonales du carré doivent être dirigées vers les points de distance.

D'une bonne entente de la distance dépendent l'élégance et l'harmonie des raccourcis dans toutes les parties fuyantes du tableau.

La plupart des peintres adoptent une distance deux fois égale au plus grand côté du tableau.

L'ECHELLE FUYANTE

D'une application très-simple et souvent très-abréviative, l'échelle fuyante doit être bien connue du peintre, surtout du paysagiste, à qui elle peut rendre de grands services.

Ayant à déterminer à différents plans d'un tableau des grandeurs connues, soit par exemple des figures plus ou moins éloignées, n'est-il pas indispensable qu'on puisse en indiquer rapidement la proportion exacte selon la distance à laquelle elles se trouvent?

La hauteur des figures étant déterminée d'avance au premier plan du tableau, selon la proportion générale des principaux objets, des deux extrémités de la ligne qui indique cette hauteur (fig. 49), on conduit deux fuyantes se réunissant au même point de la ligne d'horizon : l'espace compris entre ces deux lignes, espace qui reste toujours le même, quelque petit qu'il paraisse dans l'éloignement, est ce qu'on nomme *l'échelle*.

Quel que soit le point où une figure se trouve placée, on conduit du pied de cette figure une ligne allant rejoindre la base de l'échelle, et l'on mesure verticalement la grandeur qui, à ce point, en sépare les deux fuyantes : cette grandeur est bien exactement celle que devra

avoir la figure au point donné, sauf les variations, très-peu sensibles

Fig. 50.

du reste, surtout à une certaine distance, que le goût pourra indiquer dans la taille exceptionnelle de certaines figures.

L'échelle ainsi établie suivant la hauteur des figures pourra en outre fréquemment servir de terme de comparaison pour retrouver à tous les plans du tableau la proportion exacte des fabriques ou d'autres objets.

Une allée d'arbres, une galerie soutenue par des colonnes offrent des applications régulières de l'échelle fuyante.

Quand on place la tête de ses figures à la hauteur du point de vue, comme le faisait presque toujours le Poussin, il suffit, la première figure étant placée, de donner à chacune des autres, selon le point où elle doit être, la hauteur comprise entre ce point et l'horizon (fig. 50).

L'escalier, ce meuble si pittoresque du croquis de paysage, semble, au premier coup d'œil, offrir une sérieuse difficulté; à peine le crayon le plus exercé pourra-t-il en indiquer les degrés dans une proportion raisonnable; et pourtant il suffit, pour en arrêter exactement la grandeur et la place, de faire une application intelligente de l'échelle fuyante aux plans inclinés.

Après s'être rendu compte de l'inclinaison de l'escalier et avoir indiqué cette inclinaison par deux lignes obliques se réunissant en un point situé directement au-dessus du point de vue, si l'objet est vu de face, comme dans le croquis de la figure 51, on élève du bas de l'escalier une verticale que l'on divise en autant de parties égales que l'on veut avoir de marches. Du haut de cette ligne on conduit une ligne oblique passant par l'angle de la marche supérieure et allant rencontrer la ligne d'horizon; enfin de chaque point de division de la verticale on conduit des fuyantes jusqu'au même point de l'horizon : toutes ces fuyantes forment entre elles autant d'échelles qui donnent régulièrement sur le côté de l'escalier l'angle de chaque marche.

LE CARRÉ

Nous pensons en avoir assez dit pour faire comprendre que le point de vue et la distance servent à déterminer le carré, qui permet,

à son tour, d'obtenir toutes les autres figures, y compris le triangle,

Fig. 51.

que l'on trouve naturellement dans le carré divisé par ses diagonales.

PRINCIPES GÉNÉRAUX. 85

Le groupe rustique représenté par la figure 52, groupe qui se compose d'un puits à margelle ronde et d'autres objets à orifice cir-

Fig. 52.

culaire, offre une application de l'emploi du carré. Par exemple, pour trouver l'ouverture du puits, qui est vu de face, il suffit de conduire au point de vue les deux côtés verticaux d'un carré, de

tracer les diagonales (si elles étaient prolongées, elles iraient hors du tableau aux points de distance), et, sur le centre donné par ces diagonales, d'indiquer une croix fuyante ayant un de ses côtés dirigé au point de vue et l'autre horizontal : ces lignes de la croix donnent sur les côtés du carré quatre points que doit toucher la courbe du cercle fuyant ; c'est une indication bien suffisante pour un tracé pittoresque.

Fig. 53.

Le carré peut se présenter sous bien des aspects différents, suivant l'infinie variété de mouvements des objets dont il est la base. S'il est vu obliquement, ses côtés vont alors à des points nommés *accidentels*, s'éloignant ou se rapprochant du point de vue, selon l'obliquité de chaque ligne ; toutefois *les côtés parallèles se dirigent toujours vers le même point*. Dans les vues obliques, un des points de fuite des côtés du carré est toujours au delà de l'un des points de distance et le point opposé en deçà du point de distance opposé.

Si le carré est vu sur l'angle, comme dans la lanterne représentée par la figure 53, les côtés vont aux points de distance ; une des diagonales est horizontale et l'autre fuyante au point de vue.

PRINCIPES GÉNÉRAUX.

Cette galerie à plein cintre (fig. 54) fera mieux comprendre

Fig. 54.

encore l'application du carré et de l'échelle fuyante, indispensables pour trouver la proportion de cet intérieur vu de face.

Ces simples notes et les citations que nous avons empruntées à quelques grands maîtres, citations que nous pourrions multiplier, suffiront, croyons-nous, à faire comprendre que la perspective est non-seulement utile, mais indispensable au peintre.

Une dernière observation : quelque simples que soient les tracés que nous avons indiqués, le peintre, selon nous, pourra, dans la pratique, les simplifier encore beaucoup, surtout s'il est aidé d'une bonne théorie. Ainsi, il lui suffira, en faisant son esquisse, de vérifier simplement, à l'aide de son crayon, tous ses mouvements de lignes et ses proportions; il n'obtiendra sans doute qu'un à peu près, mais cet à peu près pittoresque est, selon nous, préférable, surtout pour le paysagiste, à la raideur méthodique du compas[1].

LA PERSPECTIVE AÉRIENNE

« Il y a, dit Léonard de Vinci, une espèce de perspective qu'on nomme aérienne, qui, par divers degrés des teintes de l'air, peut faire connaître la différence d'éloignement des divers objets. »

La perspective aérienne est donc en peinture la juste apposition des teintes et des valeurs, selon la distance où se trouvent les objets qu'elles représentent.

Les teintes et les valeurs s'atténuent à mesure que nous nous éloignons des objets; cet affaiblissement plus ou moins grand des tons est dû à la masse d'air plus ou moins considérable qui s'interpose entre notre œil et les objets.

Il n'y a point de règles fixes pour la perspective aérienne, à l'égard de laquelle toute théorie ne pourrait être que vague et insaisissable comme l'objet dont elle traiterait; c'est au peintre à observer la nature et à en saisir les mystérieuses indications.

[1]. Pour les détails et les explications techniques, nous renvoyons le lecteur à notre *Traité pratique de perspective.*

D'ailleurs, l'application de la perspective aérienne varie constamment selon le temps et les pays.

Dans le Midi, la transparence de l'atmosphère fait que les objets conservent leur coloration vraie à de très-grandes distances.

Dans le Nord, au contraire, où l'air est si fréquemment chargé de nuages et de brouillards, les objets dans l'éloignement sont comme enveloppés d'un voile, et n'offrent plus à l'œil que des masses superposées participant plus ou moins du ton de l'atmosphère.

On dit d'un tableau exprimant une grande distance : La perspective aérienne est bien observée dans ce tableau.

LE DESSIN

Après l'étude de la perspective, ce qui importe le plus au peintre d'aquarelle, c'est de *savoir dessiner parfaitement* ; car pour lui, beaucoup plus même que pour le peintre à l'huile, *le dessin serré et étudié est indispensable.*

Il faut qu'il sache se placer devant la nature, c'est-à-dire trouver l'endroit favorable pour prendre un site dans un ensemble simple et élégant ; car l'aquarelle est surtout le genre gracieux.

Il doit connaître et comprendre le clair-obscur, c'est-à-dire les principes de l'effet.

Enfin, il faut que son dessin soit simple, ferme et nerveux.

M. Ingres a dit quelque part : « *Le dessin est la probité de l'art.* »

En effet, celui qui veut être honnête ne doit pas, devant la nature, viser seulement à la coloration, mais encore à la forme, qui est plus que la couleur.

M. Ingres définit ainsi le dessin [1] :

« Dessiner ne veut pas dire simplement reproduire des contours ; le dessin ne consiste pas seulement dans le trait. Le dessin, c'est

1. *Ingres,* par le vicomte H. de Laborde.

encore l'expression, la forme intérieure, le plan, le modelé... Le dessin comprend les trois quarts et demi de ce qui constitue la peinture. »

Impossible de dire plus en moins de mots ; nous voudrions que cette merveilleuse explication fût gravée en gros caractères dans toutes les écoles de dessin, car elle est irréfutable et d'un grand enseignement.

Citons encore du même maître ce précepte, que nous engageons les aquarellistes à retenir et à méditer :

« Dessinez longtemps avant de songer à peindre. Quand on construit sur un solide fondement, on dort tranquille. »

Le célèbre peintre-auteur Dufresnoy, dans son *Art de la peinture*, a dit aussi :

« Ne donnez jamais aucun coup de pinceau, qu'auparavant vous n'ayez bien examiné votre dessin, arrêté vos contours, et que vous n'ayez présent dans l'esprit l'effet de votre ouvrage. »

Le grand malheur de notre temps, c'est de vouloir exécuter vite ; de là, la tendance de beaucoup de jeunes peintres à négliger le dessin, à s'en affranchir presque complétement, le considérant comme une entrave, *alors qu'il doit rester pour eux ce qu'il est réellement, leur plus solide appui*.

LA COULEUR

Le coloriste est celui qui obtient les plus grandes variétés de tons et de valeurs ; sa science repose surtout sur l'appréciation relative et l'application des tons, qui forment des gammes analogues à celles de la musique ; ainsi, de même que le musicien a l'échelle des sons, le peintre a l'échelle des tons ; de même que le ténor, le baryton ou la basse, le peintre prend une note plus ou moins élevée devant la nature, selon son individualité et son tempérament.

Le coloriste aux notes élevées est celui qui, bravement, sans hésitation, cherche la gamme brillante de la nature sans l'atténuer, et en modifie seulement les notes selon leur distance.

Fig. 55.

« Si vous ne pouvez trouver le ton juste, » disait M. Ingres, « et tout à fait vrai, tombez plutôt dans le gris que dans l'ardent. »

« Nous sommes trop faibles, » a dit un de nos plus célèbres paysagistes, « pour aborder le ton de la Nature ; aussi, lorsque nous sommes devant elle, pour ne point nous compromettre, transposons; que le ton soit trois fois plus faible que celui qu'elle présente : de cette manière, nous serons harmonieux. »

L'aquarelliste qui adopte les notes grises et procède par des tons légers, mais qui a toujours pour but l'harmonie des valeurs, peut être aussi bien coloriste que celui qui voit la nature en jaune ou en rouge, et qui adopte les notes brunes, dorées, lumineuses et chaudes.

Ainsi, Ruysdael et Hobbema, qui ont une coloration grise, sont aussi bien des coloristes que Cuyp, dont la coloration est chaude, douce, harmonieuse.

Le meilleur conseil que nous puissions donc donner à l'aquarelliste, c'est de suivre son inspiration et son émotion devant la nature, selon son individualité, en se rappelant seulement les théories générales de l'art, qui le guideront et arrêteront au besoin ses écarts. Mais que, devant ce modèle toujours admirable, il soit surtout sincère.

« Il faut copier la nature et apprendre à bien la voir », a dit M. Ingres; nous ajouterons que, quand on est fort, il faut l'interpréter de manière à produire une œuvre originale et personnelle.

LE CLAIR-OBSCUR

« Le clair-obscur, dit Mengs, est l'art de distribuer la lumière et les ombres. »

Plus tard, Diderot exprime ainsi la poétique séduction et l'effet puissant de cette distribution harmonieuse :

« Que celui qui n'a pas étudié et senti les effets de la lumière et de l'ombre dans les campagnes, au fond des forêts, sur les maisons des hameaux, sur les toits des villes, le jour, la nuit, laisse là les pinceaux; surtout, qu'il ne s'avise pas d'être paysagiste. »

C'est le clair-obscur qui, après la perspective linéaire, contribue le plus à faire paraître, sur une surface plane, les objets en relief et de formes variées et distinctes.

Le clair-obscur peut s'entendre de deux manières :

Dans le sens le plus large, il signifie *passer des ombres aux lumières* ; ainsi, le temps est orageux, les nuages couvrent le ciel (fig. 55); malgré cela, le soleil fait ce que l'on pourrait appeler une trouée lumineuse et, apparaissant tout d'un coup, éclaire un coin de la nature, tandis que l'autre reste enseveli dans l'ombre ; çà et là seulement vient encore jaillir quelque rappel de lumière : eh bien ! ce passage subit de la lumière éclatante, selon sa distance, à l'ombre obscure ou transparente, c'est le véritable clair-obscur, autrement dit la variété des oppositions dans les grands aspects de la nature.

Clair-obscur, pris dans un sens plus restreint, se dit *des parties qui, dans un effet de lumière, sont dans l'ombre,* et s'entend particulièrement du modelé de ces objets par les demi-teintes ou les vigueurs.

Rembrandt est le maître du clair-obscur ; nous signalons surtout aux paysagistes l'admirable effet de son *Paysage aux trois arbres*. Les maîtres anglais ont aussi beaucoup étudié ces effets et y ont souvent réussi. Parmi les Hollandais, les Ruysdael, les Hobbema, les Cuyp et autres y ont excellé.

Il faut reconnaître que la représentation de ce grand drame de la nature est pour le paysagiste un des sommets de l'art, trop délaissé chez nous aujourd'hui.

L'aquarelle se prête plus que l'huile à l'étude de ces grands aspects; par la rapidité de l'exécution, elle permet de saisir plus vivement ces ensembles et, par ses qualités de lumière, de mieux grouper ces oppositions de clair et d'ombre.

L'EFFET

L'effet peut se comprendre de plusieurs manières :

Mettre une peinture à l'effet, ou chercher l'effet d'un motif,

Fig. 56.

signifie chercher l'heure de la journée où ce motif est le plus favorablement éclairé.

Exemple :

Nous sommes en pleine forêt; tout à coup les rayons du soleil, tombant derrière un groupe de hêtres (fig. 56), illuminent un coin de la nature; les arbres qui sont dans l'ombre forment avec la lumière une opposition très-puissante de ton et offrent un grand charme : voilà un effet.

L'effet est en quelque sorte le moyen magique de conduire l'œil du spectateur vers le point le plus intéressant du tableau.

L'effet est, dans la grande mélodie qui enveloppe le tableau, la note intéressante surgissant avec tout son charme et toute sa puissance.

L'effet se présente de mille manières; autant d'individualités, autant d'effets différents. L'un cherche les effets dramatiques, les orages, les tempêtes; l'autre, le calme, la simplicité; celui-ci, la force, la puissance, l'énergie; celui-là, les gracieuses et suaves harmonies du printemps.

Les effets de soleil levant et de soleil couchant sont aussi deux grandes scènes, tout écrites et lisibles pour ceux qui sont de force à les traduire.

L'étude de ces effets, pris sur nature, laisse toujours sur l'œuvre du peintre un charme indéfinissable.

L'effet est une partie du génie du peintre. Tous les grands maîtres, sans exception, ont, comme point d'appui, l'effet.

Savoir mettre une aquarelle à l'effet, c'est donc avoir déjà beaucoup de talent, car c'est l'un de ces grands côtés de l'art qu'on ne saurait jamais trop étudier : un motif insignifiant bien mis à l'effet peut produire une œuvre remarquable.

Effet et clair-obscur signifient à peu près la même chose : l'un est l'application raisonnée des ombres pour faire vibrer la lumière sur un seul point; l'autre, l'étude variée de ces ombres pour arriver au même but.

7

LES LUMIÈRES ET LES OMBRES

Dans une aquarelle formant tableau, toutes les lumières doivent être subordonnées à la plus importante, qu'elle se trouve dans le ciel ou dans le tableau ; sans cette lumière principale, le tableau n'existe pas. Par contre, dans un tableau, il doit y avoir une coloration obscure dominante, qui soit la plus haute expression de la puissance et à laquelle toutes les autres colorations de même nature soient subordonnées.

Les plus fortes colorations se trouvent généralement en opposition des plus grandes lumières (Exemple : fig. 56).

Les lumières les plus intenses, quand elles se trouvent opposées aux grandes ombres, semblent, par leur force, ronger le contour de ces dernières; *aussi ne faut-il jamais arrêter la silhouette des objets solides qui se trouvent dans l'ombre et opposés à une grande lumière.*

LES OMBRES NATURELLES

Les ombres *naturelles* sont celles qui appartiennent en propre à un objet dans sa partie non éclairée ; ainsi, l'ombre qui est le modelé, qui donne le relief d'un tronc d'arbre, est l'ombre naturelle de cet objet.

Règle générale : en peinture, d'après une longue observation de la nature, *les ombres naturelles sont chaudes de ton*, c'est-à-dire que dans ces ombres se trouvent mêlés d'une manière appréciable, mais cependant en rapport avec le ton local de l'objet, du jaune et du rouge.

Examinez par exemple un tronc de hêtre, dont le ton local est gris froid. En l'étudiant attentivement, vous remarquerez que l'ombre de ce tronc est chaude.

Observez encore, au milieu de l'été, des groupes de feuillage qui, à cette époque, sont d'un vert gris froid ; vous verrez que leurs ombres sont d'un ton neutre et chaud.

Cette chaleur relative des ombres naturelles est due, en grande partie, aux reflets projetés par ceux des objets environnants qui reçoivent la lumière.

LES OMBRES PORTÉES

L'ombre *portée* est produite par l'interposition d'un objet entre un foyer lumineux et un autre objet.

L'ombre portée est froide de ton.

L'ombre portée diminue de force et s'élargit à mesure qu'elle s'éloigne de l'objet qui la porte.

L'ombre portée écrit à la fois la forme des objets qui la portent et la forme des objets qui la reçoivent. Remarquez, par exemple, l'ombre portée d'un tronc d'arbre sur un terrain; vous verrez que cette ombre indique les mouvements du terrain, et que, s'il s'y rencontre un rocher, l'ombre l'entoure, l'enveloppe et en indique les sinuosités et les courbures excentriques en combinant ces mouvements divers avec les ondulations que peut offrir le tronc de l'arbre.

Le peintre doit observer avec soin toutes ces particularités, s'il veut produire une œuvre sérieuse.

LES REFLETS

On appelle *reflet* une lumière réfléchie sur un corps par les objets voisins : c'est comme un rejaillissement de rayons emportant avec eux, sur le corps qui les reçoit, une couleur empruntée à l'objet qui les renvoie.

VALEUR ET COLORATION DES OMBRES
A DIFFÉRENTS PLANS

Les ombres sont toujours transparentes et légères sur les premiers plans, vigoureuses et opaques sur les seconds plans; il est facile

d'en comprendre la raison : sur les premiers plans, l'œil distingue, lit en quelque sorte dans l'ombre, au lieu qu'à mesure que l'ombre s'éloigne, elle s'enveloppe et devient plus puissante. C'est un fait dont il est essentiel de bien se rendre compte, puisque la puissance des ombres du second plan sert heureusement de repoussoir aux premiers et aux derniers plans.

Les ombres, qui, dans les premiers plans, participent clairement pour l'œil des tons de la nature, tendent à devenir grises vers les seconds plans, et, plus elles s'éloignent, plus elles participent du ton du ciel, ce qui les rend bleuâtres si le ciel est bleu, et gris-bleu si le ciel est gris.

LA VALEUR DES TONS

Nous voudrions avoir à notre disposition toutes les ressources de la plume la plus habile pour traiter, suivant l'importance du sujet et avec toute la clarté qu'il demande, la grande question de la valeur des tons, question qui semble surgir aujourd'hui comme un principe nouveau; car, bien que les maîtres anciens en aient montré dans leurs œuvres une constante préoccupation et une admirable entente, nul de ceux qui, parmi eux, nous ont laissé des notes écrites ne l'a traitée, au moins d'une manière spéciale.

On entend par valeur de ton la coloration plus ou moins puissante qui appartient à chaque objet, selon sa distance; l'étude des valeurs relatives est donc pour le peintre la base, la pierre fondamentale de son œuvre; car il doit, bien entendu, représenter la nature, non par les petits détails ou le coloris, qui ne sont que des accessoires, mais par les valeurs et les rapports que ces valeurs ont entre elles.

En peignant, cherchez plutôt la valeur que la couleur; de cette manière, vous deviendrez un vrai coloriste.

Telle est l'importance des valeurs que, la peinture terminée, il faut, pour ainsi dire, pouvoir les numéroter, et que, dans une œuvre

consciencieuse, on ne doit jamais trouver deux fois le même numéro, c'est-à-dire deux valeurs semblables.

Plusieurs moyens s'offrent au peintre pour faciliter cette recherche indispensable des valeurs :

Il peut *revoir son œuvre à la fin du jour*; à ce moment, sur le tableau comme dans la nature, les détails s'atténuent, s'effacent presque, et les valeurs composant l'ensemble restent seules.

Il peut *placer son tableau devant une glace* : l'œuvre, se trouvant renversée, prend un aspect nouveau, qui rend plus sensibles les rapports des valeurs entre elles.

Enfin, il peut *renverser son tableau la tête en bas* : le sujet s'anéantit complétement; les valeurs seules subsistent sous forme de taches dont il est facile d'apprécier la dégradation et les rapports.

LA LUMIÈRE

L'étude de la lumière est pleine d'écueils. Aussi nombre de peintres représentent-ils toujours la nature en temps gris; de cette manière, ils évitent une grande difficulté.

Le peintre de la lumière a en effet à lutter contre le papillotage des rayons du soleil, et il doit commander à son effet, afin de le simplifier, de l'harmoniser et d'en régler les valeurs.

Le peintre de la lumière cherche les notes les plus élevées, et, pour se soutenir avec ces notes brillantes et ne pas tomber dans ce que l'on appelle le *criard*, il lui faut beaucoup d'art et de science dans la distribution de l'effet.

La lumière affaiblit la couleur et les tons, et les dégrade plus ou moins, selon la place ou la distance à laquelle elle se trouve.

La lumière du soleil est chaude, mais d'un jaune fin, brillant; *elle ne peut jamais être représentée par le blanc pur.*

Notre grand coloriste Rousseau a dit quelque part : « Si vous voyez un peintre chercher la lumière, le jour où il la trouve, soyez sûr que celui-là a l'étincelle du génie. »

LA PUISSANCE DE TON

Le peintre *puissant de ton* est celui qui aborde la nature avec le plus de force de coloration, et qui, par d'habiles et puissantes oppositions, arrive à donner une idée de la solidité propre à chaque objet. Cet arbre, par exemple, a des ramures vigoureuses, saines, fortes, humides de sève; on en comprend au premier coup d'œil la force et la pesanteur. Tel autre arbre est gigantesque; mais il est vieux, son bois manque de sève, il est creux; sous sa force apparente on sent la faiblesse. Le vrai peintre doit faire deviner tout cela dans son œuvre; sa peinture doit avoir ce je ne sais quoi qui caractérise la diversité *morale* de ces types.

Celui qui à la puissance de ton ajoute la finesse et la légèreté des demi-tons est un peintre de premier ordre.

LA FINESSE DE TON

La *finesse de ton* est une des grandes qualités que doit rechercher le peintre d'aquarelle, et l'une des plus difficiles à acquérir; aussi doit-il s'efforcer de bien se rendre compte du but à atteindre.

Dans la nature, les tons les plus éclatants ne sont jamais entiers; il s'y mêle toujours un ton neutre quelconque, ce qui fait que le ton local est toujours très-atténué, soit par les reflets du ciel, soit par la lumière du soleil; c'est par la diversité de ces reflets et de ces demi-teintes que, pour l'œil exercé, la nature s'enveloppe de tons neutres, souvent indéfinissables comme mélange. L'expression de ces tons neutres, qui, malgré leur caractère vague, rappellent les couleurs de la nature, est ce qui constitue la finesse de ton.

Si l'aquarelliste doit toujours chercher la finesse de ton, ce n'est jamais, bien entendu, aux dépens de la vérité, sans quoi il tomberait dans la convention.

L'ENSEMBLE

L'ensemble est l'aspect général d'abord du tableau, et ensuite des objets les plus importants qui le composent.

M. Ingres a dit : « N'ayez d'yeux que pour l'ensemble. Interrogez-le et n'interrogez que lui. Les détails sont des petits importants qu'il faut mettre à la raison. La forme large et encore large! car elle est le fondement et la condition de tout. »

Le grand art en effet consiste dans la recherche de l'ensemble; car, un objet étant bien vu d'ensemble et modelé avec toute la force possible, il suffit de quelques détails pour satisfaire l'œil. Voici sur ce sujet le sentiment de Reynolds :

« C'est en exprimant l'effet général du tout ensemble qu'on parvient à donner aux objets leur caractère distinctif et véritable; et toutes les fois que cela est observé, on reconnaît la main du maître, malgré les négligences que l'ouvrage peut d'ailleurs offrir. On peut même aller plus loin, et remarquer que quand l'effet général seul est bien rendu par une main habile, l'objet se présente à nous d'une manière plus frappante que lorsqu'il est exécuté avec la plus scrupuleuse exactitude. »

Combien de peintres d'aquarelle accordent trop d'importance au détail et arrivent par ce moyen à la sécheresse et à la dureté! Une fois tombé dans cette voie, on ne se relève presque jamais.

Devant la nature, le débutant, absorbé par les détails, promène son œil de l'un à l'autre; le voilà tout près du précipice : s'il suit son impression, son œuvre va représenter une véritable carte géographique; qu'il s'efforce donc, s'il ne veut pas tomber, de se rappeler les préceptes des maîtres et de ne voir que l'ensemble.

LA VARIÉTÉ

La variété en tout dans l'art est un des points essentiels. Rien ne se ressemble dans la nature; les objets, la couleur, la forme, les

valeurs, tout enfin y est varié; aussi est-ce devant la nature seulement que le peintre obtient cette grande variété qui rend son œuvre agréable et sincère.

Le peintre enfermé dans son atelier, même avec de bonnes études, reste toujours au-dessous de lui-même; son œuvre s'affadit et perd, avec la variété, l'accent de la vérité, qui est la vie et la force de la traduction comme de la réalité.

La nature, considérée même comme ensemble, présente une variété qu'il faut chercher avec soin, et chercher constamment.

L'EXÉCUTION

L'*exécution* s'entend à la fois du moyen matériel employé pour traduire la nature et de la manière dont le peintre use, selon son tempérament, des divers matériaux mis à sa disposition. Pour l'aquarelle, dont nous nous occupons ici, ces matériaux sont, ainsi que nous l'avons déjà dit, la couleur à l'eau, le pinceau de martre et la brosse.

L'exécution a sans doute une grande importance, mais il ne faut pas qu'elle tue l'œuvre; or ce qui jette le plus de défaveur sur l'aquarelle, c'est précisément le triste sacrifice qui, dans ce genre plus que dans tout autre, est fait au procédé. L'aquarelliste qui se laisse dominer par les moyens d'exécution, qui en devient l'esclave, qui tombe dans le *léché,* si apprécié des ignorants, est perdu pour l'art; c'est dès ce moment un fabricant d'images, à qui la nature ne suffit plus et qui croit, en composant, l'embellir encore. Loin de s'arrêter devant ces œuvres bâtardes qui souvent, et malheureusement, ont un grand succès, il faut hardiment s'en éloigner; car ce sont des œuvres malsaines, dont la vue ne peut que gâter le goût et fausser la sincérité de l'appréciation artistique.

Lors donc que l'on fait une aquarelle, il faut penser à la nature et oublier le moyen matériel. Que l'exécution du peintre se voie le moins possible. Soyez habile, mais ne vous préoccupez pas de montrer votre habileté; n'ayez qu'un but : la vérité et la sincérité de la représentation.

« La touche, disait M. Ingres, est l'abus de l'exécution ; elle n'est que la qualité des faux talents et des faux artistes, qui s'éloignent de l'imitation de la nature pour montrer simplement leur adresse. »

« Au lieu de l'objet représenté, elle fait voir le procédé ; au lieu de la pensée, elle dénonce la main. »

L'exécution ne doit jamais paraitre pénible, quelques difficultés que l'on ait eues à vaincre et, quand même une partie de l'œuvre aurait été lavée et recommencée dix fois, on doit toujours y voir la franchise et la facilité ; si au contraire on devine un travail fatigué, pénible, c'est que l'œuvre est mauvaise. La meilleure correction que l'on puisse y faire, c'est de la déchirer et de la recommencer.

En résumé, usez de tous les moyens matériels possibles, non pour produire simplement une œuvre jolie et coquette, mais pour produire une œuvre forte et sincère.

LES DÉTAILS

Comme nous l'avons déjà dit, un grand écueil à éviter pour celui qui se trouve devant la nature, ce sont les détails inutiles ; il faut mettre des détails, sans doute, mais seulement les principaux ; autrement, l'ensemble y perdrait.

Les détails ne doivent nuire en rien à la masse : elle seule doit se voir ; les détails, si parfaits qu'ils puissent être dans leur espèce, doivent être sacrifiés, sans regret, aux grandes parties.

En un mot, il ne faut jamais oublier que *le tout est plus important que la partie*.

LE RELIEF

Le relief, apparence du corps des objets, rend en quelque sorte leur physionomie matérielle et palpable.

Le relief est produit par la force du modelé, suivant une heureuse entente des ombres et des clairs.

L'HARMONIE

L'harmonie, dans une œuvre complète, se trouve à la fois *dans l'ensemble, dans la couleur et dans la forme* :

Dans l'ensemble, lorsque toutes les lignes sont dans les proportions voulues et qu'un côté du tableau est bien balancé par l'autre.

Dans la couleur, lorsque cette dernière a bien sa valeur selon la place qu'elle occupe.

Dans la forme, quand tous les objets ont été dessinés selon leur proportion et leur variété.

L'harmonie, considérée par rapport à la coloration générale du tableau, peut revêtir trois caractères différents :

Le premier se rencontre dans la manière brillante, celle dont les couleurs sont vives et peu mélangées, manière qui a pour qualité de représenter plus sincèrement la nature vivante et pour danger de conduire facilement aux tons d'éventail.

Le deuxième est déterminé par les tons rompus offrant une harmonie générale dans le tout, sans qu'on y remarque rien qui rappelle la palette du peintre ou les couleurs primitives. Ici, la qualité est dans la finesse et l'écueil dans la monotonie.

Le troisième se présente dans l'œuvre où domine un ton argentin ou gris de perle. La finesse se retrouve encore ici ; mais ce coloris tombe facilement dans la lourdeur, ou, comme dit souvent Reynolds : « dans la farine ».

Ces trois caractères résument à peu près toutes les espèces d'harmonies qui peuvent être produites au moyen des couleurs.

LE TON LOCAL

Le *ton local* se dit de la couleur même des objets ; *c'est*, par conséquent, *le ton local qui exprime la vérité de la coloration*. La grande difficulté est de *le mettre juste à sa place, selon la distance où il se trouve, et en rapport avec l'ensemble et l'harmonie du tableau*.

LES TONS COMMUNS

Les *tons communs* viennent malheureusement se placer maintes fois sous le pinceau de l'aquarelliste; car les couleurs à l'eau ont un tel brillant par elles-mêmes que, pour les rompre, il faut une certaine sûreté dans les mélanges.

Les tons communs sont donc ceux qui, n'étant pas suffisamment rompus par les tons opposés, se trouvent trop crûment posés sur le papier : tons communs, parce que tout le monde peut les obtenir, le mélange étant nul; tons communs, parce que l'artiste a vu la nature avec la couleur qui lui est propre, et non avec l'enveloppe dont l'air la revêt.

On appelle *tons criards* les tons éclatants et communs qui, n'étant pas à leur place, attirent l'œil et sont pour le peintre ce que les fausses notes sont pour le chanteur; *tons aigres*, les tons d'une crudité et d'un éclat exagérés dus à un œil mal exercé et à un goût ignorant de l'harmonie.

LA QUALITÉ DE TON

Ces mots se disent de la force, de la finesse du ton, de sa vérité et de sa justesse; du mélange varié des différentes colorations de même nature, mais de qualités différentes. Ainsi, quand on dit d'une aquarelle qu'elle a de grandes qualités de ton, on exprime par là une de ses qualités par rapport à la puissance et à la vérité des tons.

REMARQUES DIVERSES

Reynolds a dit : « Le peintre qui consulte souvent la nature renouvelle ses forces; il n'oubliera pas facilement les règles de l'art, qui sont simples et en petit nombre; la nature est fine, subtile et infi-

niment variée ; il n'est pas au pouvoir de la mémoire de conserver tout ce qu'elle présente ; il est par conséquent nécessaire d'avoir sans cesse recours à elle ; il n'y aura pas de fin à l'instruction de l'artiste ; et plus sa vie sera longue, plus il approchera de la véritable et parfaite idée de l'art. »

Le peintre d'aquarelle, pendant ses premières années d'études, doit être sincère devant la nature, naïf, et peindre surtout simplement : cette naïveté et cette sincérité, en effet, conduisent à la connaissance intime de la nature. Que cette science alors lui serve, non plus à copier naïvement, mais à interpréter savamment, tout en paraissant naïf.

« Le grand art, disait Harding, est de dissimuler l'art », c'est-à-dire de dissimuler la science employée à vaincre la difficulté.

Trop de sincérité n'est pas l'art. L'art, c'est l'exaltation de la vérité et du mensonge ; l'un, habilement combiné avec l'autre, fait les harmonies vibrantes qui charment l'œil.

Être vrai dans les notes brillantes et inexplicable dans les notes sombres : voilà l'art.

Le procédé doit *paraître* avoir été ignoré par le peintre, dont la vraie science est de faire valoir les beautés de la nature en négligeant les parties insignifiantes, pour avoir un tout intéressant.

Raphaël Mengs s'exprime ainsi à ce sujet :
« Les ouvrages de l'art qu'on appelle en général de bon goût sont ceux où les objets principaux sont bien exprimés, ou ceux qui sont exécutés d'une manière facile, de sorte que le travail s'y trouve caché ; ces deux genres plaisent également, parce qu'ils nous don-

nent une haute idée de l'artiste qui les a faits. On croit qu'il n'a rien ignoré en faisant le choix des objets principaux, ou qu'il a su beaucoup en travaillant ses ouvrages avec tant de facilité. »

Léonard de Vinci a dit : « Un peintre ne doit jamais s'attacher servilement à la manière d'un autre peintre, parce qu'il ne doit pas représenter les ouvrages des hommes, mais ceux de la nature, laquelle est d'ailleurs si abondante et si féconde en ses productions, qu'on doit plutôt recourir à elle-même qu'aux peintres, qui ne sont que ses disciples et qui donnent toujours des idées de la nature moins belles, moins vives et moins variées que celles qu'elle en donne elle-même, quand elle se présente à nos yeux. »

Cependant, ainsi que le dit Dufresnoy :
« Ce n'est pas assez que d'imiter de point en point et d'une manière servile toute sorte de nature ; il faut que le peintre en prenne ce qui est le plus beau, comme l'arbitre souverain de son art, et que, par le progrès qu'il y aura fait, il en sache réparer les défauts, et n'en laisse point échapper les beautés fuyantes et passagères. »

TERMES ET MOYENS
EMPLOYÉS PAR L'AQUARELLISTE

Chaque genre a son langage et ses moyens particuliers. De même que la peinture à l'huile a ses glacis demi-pâte, ses glacis transparents, son travail au couteau, au pouce, etc., de même l'aquarelle a, et même en plus grand nombre, des termes qui caractérisent tel ou tel genre de travail, devant conduire à tel ou tel résultat.

Comme il est indispensable de connaître ces termes et ces moyens, nous allons nous efforcer de les faire bien comprendre.

LA POCHADE

La pochade est l'exécution rapide d'une impression où l'esprit de la nature est seul saisi, mais où le dessin et la forme sont malheureusement souvent négligés.

Pour que la pochade ait les qualités voulues, elle doit avoir l'effet vif et bien saisi, effet auquel doit s'ajouter le charme de la couleur. Si ces qualités manquent, la pochade est nulle.

Pour que la pochade soit caractéristique, il faut choisir sur nature un effet bien tranché, pluie, soleil, vent ou tempête, et saisir l'émotion du moment. La pochade sans émotion est une œuvre incomplète et maladive.

La pochade bien faite, bien comprise, a son côté imposant, émouvant même, et un caractère essentiellement artistique; le tempérament du peintre s'y révèle tout entier; elle est, par un côté, supérieure à l'aquarelle terminée.

Faite séance tenante, la pochade, si incomplète qu'elle soit, saisit plus fortement l'ensemble de l'effet, du jour et de l'heure. L'incomplet de sa représentation pousse l'esprit du spectateur à y deviner mille choses que le peintre n'a jamais voulu reproduire ; c'est de cette indécision et de cet aspect mystérieux que naît son charme.

Il est bon, lorsque l'on débute, d'entremêler des pochades avec des études terminées.

Il y a de certains effets qu'on ne peut saisir qu'à l'aide de la pochade ; tels sont : un coucher de soleil, un orage, un brouillard, etc.

Il ne faut jamais faire une pochade d'après nature pour en faire chez soi une aquarelle terminée qui, à moins qu'on ne soit très-fort, serait infailliblement médiocre. Il ne faut jamais non plus faire à moitié une aquarelle sur nature pour la terminer à l'atelier, car on la gâterait complétement.

LE MODELÉ DANS L'EAU

Modeler dans l'eau est l'un des meilleurs moyens que l'on puisse employer ; mais il nécessite de la part de l'exécutant une certaine habileté et une grande vivacité ; il s'emploie pour toutes les teintes posées pendant l'exécution.

Voici l'idée générale qu'on doit bien s'en faire pour exécuter ainsi l'aquarelle :

Quand on pose un ton d'après nature, soit un ton d'ombre, soit un ton de lumière, on doit, jugeant bien de la force et de la valeur de ce ton, avoir soin de le poser de deux ou trois notes au-dessous de celui que l'on voit : cet abaissement du ton, qui n'est que momentané, sert à éviter les duretés sur les bords. Cette teinte posée, on essuie un peu le pinceau sur le verre pour le dégorger d'eau ; alors, selon le besoin, on reprend de la couleur plus forte, plus brillante ou plus neutre, et dans le premier ton resté humide, on modèle à son aise.

Le ton que l'on vient de poser manque-t-il de variété, on peut lui donner à volonté, à l'aide de ce moyen, qui est vraiment merveilleux, ou de la finesse ou une coloration variée ; mais nous le répétons, le mo-

delé dans l'eau ne peut s'exécuter qu'avec le pinceau dégorgé d'eau; autrement, la teinte s'étend, perd sa force et le modelé est complétement manqué.

MODELÉ DES TONS CLAIRS

Il se présente souvent dans le modelé des tons clairs, dans les ciels surtout, et lorsque, par exemple, les nuages sont faits ou du moins préparés, certains cas où, si dans cette teinte très-faible et très-humide, on reprenait simplement de la couleur avec le pinceau, on ferait une tache; pour éviter cet inconvénient et modeler facilement dans cette masse claire et liquide, il faut diminuer la force de la couleur avec du blanc : on obtient ainsi un ton opaque qui modèle dans l'eau d'une manière ferme tout en conservant à la teinte sa finesse et sa fraîcheur. Cet excellent moyen est très-employé par presque tous les aquarellistes.

AUTRE MODELÉ

L'aquarelle est terminée; mais un arbre, une montagne, un ciel a besoin d'être monté de ton ou même d'être modelé de nouveau; si vous modelez à sec, vous vous exposez à faire des duretés que vous ne pourrez faire disparaître qu'en lavant le tout. Pour éviter cet écueil, prenez le large pinceau de petit-gris (fig. 57) et déposez sur l'aquarelle, à l'endroit que vous voulez retravailler, une large couche d'eau, dans laquelle il vous sera facile de modeler de nouveau, de glisser des tons, des forces, des brillants, etc.

Fig. 57.

ENSEMBLE DU MODELÉ

Il est très-utile que le débutant retienne ceci : L'aquarelliste habile, après avoir posé ses teintes claires ou ses ombres, ne les perd pas de vue en passant des unes aux autres ; lorsqu'il veut les modeler d'une manière ferme, il attend qu'il les voie à peine humides et arrive juste à temps avec un ton plus foncé, ce qui permet de les modeler d'une manière large et grasse. Mais il faut savoir saisir le moment.

EMPLOI DE LA GOUACHE

L'aquarelliste doit, sans hésiter, employer tous les moyens qui sont à sa disposition pour rendre les effets que la nature lui présente.

Malgré toute son habileté, le peintre ne peut presque jamais réserver toutes les lumières exactement. Or, à l'heure où se résume l'effet et où son attention se concentre sur un point, apparaissent subitement des éclats de lumière qu'il n'avait pas encore observés et qui ne dureront que quelques secondes ; il faut donc qu'il emploie un moyen rapide pour atteindre ces lumières qui, seules, compléteront son œuvre. Qu'il prenne alors du blanc de gouache aussi épais que possible, qu'il le mêle avec la couleur que lui indique la lumière, et qu'il pose cette gouache à l'endroit voulu, soit sur un ton foncé, soit sur un demi-ton. Peut-être en résultera-t-il quelque dureté, quelque brutalité même, mais l'effet sera saisi.

La gouache doit être posée hardiment, c'est-à-dire bien juste à la place choisie d'avance par l'œil, sans quoi elle est discordante ; on ne risque rien d'ailleurs d'en exagérer la lumière, attendu qu'en séchant elle baisse de ton.

Il y a deux manières de poser la gouache :

La première, et selon nous la meilleure, c'est de délayer cette gouache avec la couleur qui doit donner le ton que l'on veut obtenir.

La seconde, moins employée, c'est de poser le blanc seul à l'endroit de la lumière ou à tout autre plan où l'on veut vivement obtenir

un ton; cette gouache, bien sèche, représente le papier; alors, à l'aide de glacis passés rapidement, on lui donne la coloration de la nature.

Il vaut beaucoup mieux, quand cela est possible, poser la gouache sur des endroits déjà enlevés au chiffon; de cette manière, elle risque moins de noircir; pourtant, employée assez épaisse, elle est solide, même sur les parties colorées.

Fig. 58.

Fig. 59.

Le meilleur blanc pour gouacher est le blanc de zinc, appelé par les Anglais blanc de Chine. On le vend en tubes ou en flacons (fig. 58 et 59). Il est admirablement broyé et d'un excellent usage.

LES GLACIS

On entend par *glacis* une couleur que l'on applique sur d'autres, pour leur donner plus de coloration ou plus de vigueur.

Les glacis sont d'un grand secours pour harmoniser les ensembles; ils s'emploient surtout pour les arbres. Telle partie est d'un ton généralement trop faible, qu'il faut augmenter : on passe dessus un glacis. Telle autre partie n'est pas assez enveloppée, ne se trouve pas assez dans l'ombre : c'est également par un glacis que l'on arrivera à la coloration voulue. Enfin, le ton local est-il

froid, a-t-il besoin d'un accent plus chaud, le glacis est encore là.

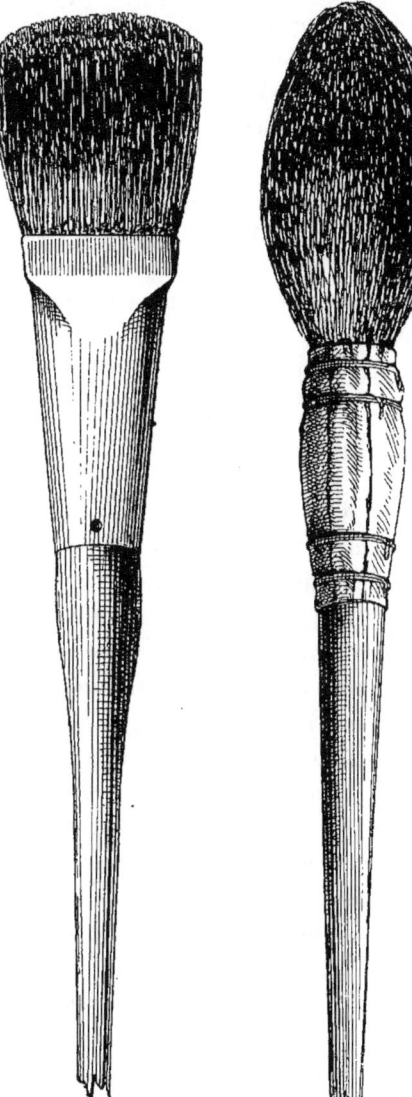

Fig. 60. Fig. 61.

Les glacis ne se mettent que lorsque l'aquarelle est complétement faite.

Le glacis ne doit, autant que possible, se composer que de couleurs transparentes : le noir, la gomme-gutte, le pink madder, le vert émeraude, le cobalt, etc.

Le meilleur pinceau à employer pour le glacis transparent est le pinceau plat (fig. 60), avec lequel il faut procéder ainsi : après avoir composé un ton très-faible, avec beaucoup d'eau par conséquent, en emplir le pinceau plat, le tenir aussi long que possible, et, comme il est chargé de couleur, en effleurer seulement le papier en le passant rapidement, et ne jamais donner deux coups de pinceau au même endroit; si le glacis n'est pas assez fort, il faut attendre qu'il soit bien sec et en passer un second.

Le pinceau rond (fig. 61) est aussi excellent pour le glacis; mais il exige plus d'ha-

bileté, parce qu'il dépose une plus grande quantité de couleur; par sa forme et son ampleur, il contient beaucoup d'eau, par conséquent une grande abondance de teinte, et il faut le manœuvrer avec une grande souplesse, pour ne pas enlever le travail sur lequel on passe le glacis.

On comprend facilement que cette manière de passer les glacis n'est applicable qu'aux aquarelles de grande dimension.

Pour les aquarelles d'un format ordinaire, le glacis se pose simplement avec le pinceau qui sert à l'exécution. Pour cela, on le remplit de couleur bien délayée, d'un ton fort ou faible, selon le besoin, et, sans hésitation, avec toute la franchise possible, on enveloppe les objets que l'on veut glacer. Il faut, comme dans le premier cas, éviter avec soin de repasser le pinceau sur une partie déjà humide.

CONDUIRE LA GOUTTE D'EAU

Quand les ombres et le modelé de l'aquarelle sont faits, il faut poser le ton local, c'est-à-dire la couleur et la valeur variées des objets, et, à cet effet, délayer la teinte voulue aussi complétement que possible avec une assez grande quantité d'eau pour que le pinceau, s'emplissant de cette teinte, puisse la déposer en effleurant seulement le papier; or, l'aquarelle étant inclinée, cette teinte faite ou à moitié faite laisse sur son bord inférieur de larges gouttes qui n'attendent que le coup de pinceau pour descendre et envelopper les teintes suivantes. En observant cette *conduite de la goutte,* on obtient facilement un lavis transparent, qui a beaucoup de charme, et de plus on peut augmenter ou modeler le ton local, car cette ample teinte humide se maintient quelque temps.

L'aquarelliste inexpérimenté pèche toujours par le manque d'eau dans les teintes; il peint presque à sec et s'étonne que ses teintes manquent de fraîcheur et de transparence; qu'il se rappelle donc ce vieux principe : *conduire la goutte.*

GRENER

Ce moyen, employé à des degrés différents sur les premiers et

TERMES ET MOYENS EMPLOYÉS PAR L'AQUARELLISTE. 117

sur les seconds plans, peut donner d'excellents résultats ; le danger est d'en user mal, ou du moins d'en user trop souvent.

On a, par exemple, un mur où l'on désire figurer le grain de la pierre, un terrain, un chemin où il est nécessaire d'indiquer des aspérités, il faut grener; s'agit-il d'un arbre se dessinant

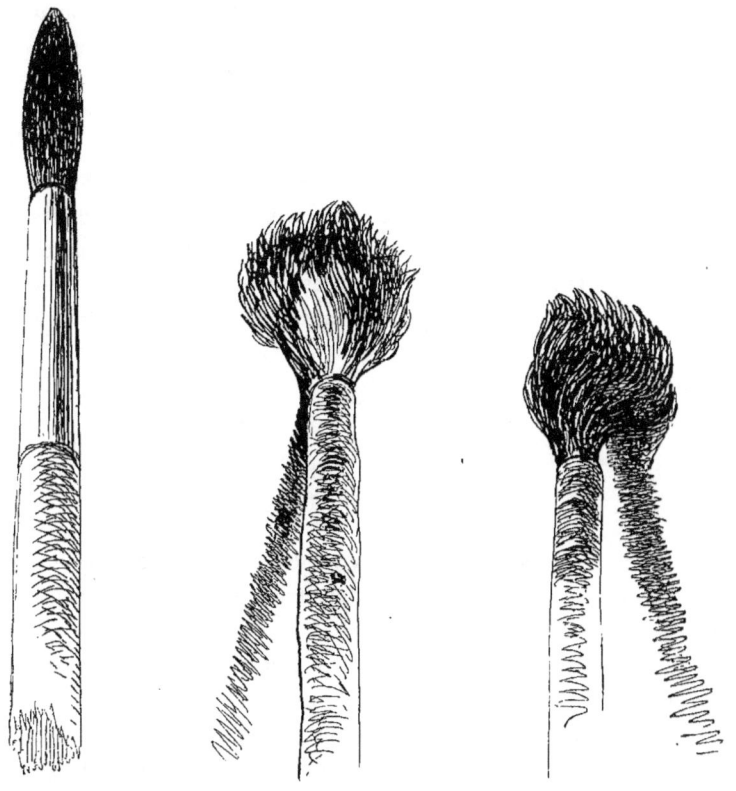

Fig. 62. Fig. 63. Fig. 64.

sur le ciel avec un feuillé fin et élégant, c'est en grenant qu'on le représentera dans sa forme légère. Veut-on figurer des groupes de feuilles qu'on ne pourrait jamais représenter en cherchant à les analyser, veut-on indiquer les détails que présente un tronc de chêne, d'orme ou de tout autre arbre, on y arrivera par le grené.

En général, le grené, qui s'exécute simplement comme modelé,

se fait en glissant rapidement le pinceau ; mais le modelé des terrains, des pierres, des murs, etc., demande une certaine préparation ; voici dans ce cas la manière de procéder :

Le pinceau (fig. 62) étant légèrement mouillé et enduit de couleur d'un ton plus ou moins fort, selon le besoin, le poser sur la palette, l'y appuyer fortement, le faire osciller en variant le mouvement, et le pousser en avant jusqu'à ce qu'il s'aplatisse et s'ouvre en éventail (fig. 63); alors, le plaçant sur le côté où il présente sa partie unie (fig. 64) et le passant rapidement en sens divers, on obtient facilement un grain régulier ou varié à volonté.

Le grain peut être employé, soit au moment du modelé des ombres fortes, soit lorsque l'aquarelle est terminée. Néanmoins, pour les seconds plans, il vaut mieux l'employer au moment du modelé, parce qu'alors il sera enveloppé et adouci par les teintes locales, et, pour les premiers plans, lorsque l'aquarelle est terminée, parce qu'alors il conservera son accent.

LES DURETÉS

La *dureté* se rencontre souvent dans tous les genres de peinture ; mais où ce défaut est le plus commun et le plus difficile à éviter, c'est dans l'aquarelle.

Il y a deux sortes de duretés : la dureté de l'exécution et la dureté de la coloration.

La dureté de l'exécution vient souvent de ce qu'on emploie une teinte trop forte, soit dans la silhouette des montagnes ou des lointains se détachant sur le ciel, soit dans le modelé des objets en cercle se trouvant sur le premier plan, tels que colonnes, arbres, etc.; on évite cette dureté en posant sur les bords des objets qui peuvent y donner lieu une teinte aussi légère que possible, que l'on augmente à volonté en glissant dedans, pendant qu'elle est encore humide, des teintes plus fortes pour la modeler.

Par dureté de coloration, on entend les tons employés sans être

rompus et appliqués sur le papier sans mélange, ou posés à des plans où ils forment fausse note.

La dureté de coloration est très-commune chez le peintre d'aquarelle, parce que, comme nous l'avons déjà dit, les couleurs à l'eau poussent facilement aux tons crus ou communs.

LES LOURDEURS

Les *lourdeurs* sont des exagérations relatives de force de ton ou d'ombre à des plans différents.

LE TRAVAIL FATIGUÉ

Le *travail fatigué* vient souvent de l'insistance que l'on met à travailler une teinte d'abord mal venue et que l'on espère toujours améliorer en la travaillant et en la retravaillant, si bien qu'il devient impossible de la ramener, par quelque moyen que ce soit, à la pureté voulue. Le plus simple, dans ce cas, c'est de prendre bravement son parti et de laver complétement la teinte, pour la recommencer; c'est à ce moyen inévitable que doit recourir celui qui ne veut pas avoir un travail fatigué.

LE DESSIN LACHÉ

Le *dessin lâché* est surtout le défaut des débutants, qui négligent beaucoup leur dessin, persuadés qu'avec le pinceau ils retrouveront parfaitement leur route. C'est là une grave erreur, qui les mène infailliblement à un mauvais barbouillage, ne portant la trace d'aucun parti arrêté et n'offrant nul intérêt.

Le dessin lâché se dit aussi du travail du peintre coloriste qui,

fortement ému par la couleur, a commis la faute de négliger le dessin ; un côté de l'art peut sans doute être admirable ; mais il ne faut pas traiter avec indifférence celui qui est la base et la pierre fondamentale de l'édifice, sans quoi l'on n'aboutit toujours qu'à une œuvre incomplète.

LE TRAVAIL SERRÉ

Le *travail serré* se dit du travail d'un peintre qui, dessinateur habile, ami de la forme et du relief, sait avec sa couleur envelopper son dessin en lui conservant toute sa pureté et toute sa distinction ; du peintre, enfin, dont chaque coup de pinceau tombe juste et donne l'expression exacte de la nature comme forme et comme couleur. Travail serré signifie donc travail savant, sûr et juste d'impression.

LA TOUCHE

La *touche* est la manière dont le peintre applique et pose ses couleurs, en d'autres termes, la manière dont il manie le pinceau. On dit une touche légère, une touche délicate, une touche spirituelle, une touche ferme, hardie, vigoureuse, trop égale, large, recherchée, etc.

Le peintre Renou, qui a fait une traduction de l'œuvre de Dufresnoy, dit au sujet de la touche : « Le paysagiste apprendra devant la nature le secret de distinguer, par la touche, les arbres, les eaux limpides ou agitées et roulant des flocons d'écume. Enfin, si la touche n'est point l'expression d'une forme et le prononcé du caractère de l'objet, elle est nulle. Celui qui n'a qu'une seule manière d'exécuter tout doit être relégué dans la tourbe des peintres insipides et froids, et ne mérite pas même de porter ce nom. »

LES DIFFÉRENTES MANIÈRES DE FAIRE L'AQUARELLE

L'AQUARELLE SUR PAPIER TEINTÉ

Les maîtres de l'école moderne font rarement l'aquarelle sur papier teinté; quelques-uns pourtant s'en servent avec avantage et en tirent un très-grand parti, ceux-ci pour l'aquarelle pure, ceux-là pour l'aquarelle gouachée.

En général, ceux qui emploient le papier teinté cherchent les teintes les plus claires, le papier gris jaune, par exemple, papier commun, qui n'est même point classé parmi les papiers à aquarelle, mais qui pourtant soutient parfaitement le lavis.

Quelques maîtres emploient de préférence un papier d'une teinte plus colorée, qui harmonise les tons en neutralisant leur éclat, et communique son reflet général à l'ensemble. Ce papier nécessite l'emploi de la gouache dans les grandes lumières, et offre cet inconvénient que, s'il n'est pas employé par une main très-habile, tout en harmonisant les tons, il peut jeter de la monotonie sur l'ensemble de l'aquarelle.

L'AQUARELLE DU SPÉCIALISTE ET L'AQUARELLE DU PEINTRE

Il y a deux manières bien différentes de comprendre l'aquarelle, et il est indispensable que l'élève apprenne à se rendre bien compte des caractères qui les distinguent.

L'aquarelliste proprement dit, celui qui cultive spécialement l'aquarelle, s'il n'est pas toujours en garde contre lui-même, peut se laisser entraîner par le charme matériel du moyen, et, quelque irréprochable que son œuvre paraisse d'un bout à l'autre, sa sûreté, son aplomb et jusqu'à son libre coup de pinceau sont le plus souvent visibles d'une manière désespérante. Dans l'aquarelle ainsi exécutée les teintes sont plates, sans modelé, sans finesse; l'œuvre ne se tient pas, et malheureusement l'aquarelliste est maintenu dans la mauvaise voie par les faux connaisseurs, qui applaudissent à cette prestidigitation complétement en dehors de la nature et de l'art.

Nous ne saurions trop blâmer surtout ceux qui cherchent à composer leurs œuvres à l'aide de croquis ou de quelques notes insuffisantes prises sur nature. Ces œuvres sont forcément toujours les mêmes, au moins comme coloration, et baissent en mérite à mesure que grandit l'habileté matérielle qu'elles dénotent. On arrive sans doute à produire de cette manière des œuvres qui ont beaucoup de charme, mais où la vivacité de la nature est éteinte, où n'existe pas ce je ne sais quoi qui donne la vie.

L'aquarelliste qui ne fait ses œuvres que devant la nature reste toujours intéressant; il peut bien tomber dans quelques erreurs d'exécution et de coloration, mais l'émotion causée par la vue de son admirable modèle le maintient toujours au rang des véritables artistes.

Le *peintre* qui fait une aquarelle produit, presque toujours, une œuvre plus serrée, plus puissante; tout en n'oubliant jamais les finesses de ton, il est maladroit, il fait des taches, il lave mal son ciel; il faut se mettre à une certaine distance pour juger son œuvre; mais cette œuvre est vraie; le travail du pinceau se lie à l'ensemble, et il est bien difficile de dire comment il s'y est pris pour arriver à son but, de reconnaître quel mélange de couleurs il a employé. Il est vrai que ce genre d'aquarelle n'est que rarement du goût des médiocres connaisseurs; ils n'y trouvent pas assez de charme; ils préfèrent les belles teintes pures, brillantes, qui leur paraissent l'expression de la vérité; mais l'artiste, le peintre, ne s'y trompe pas; car pour lui la sincérité de la représentation est le seul but, et le moyen matériel la moindre de ses préoccupations.

Que l'élève forme donc le plus vite possible son jugement sur les différences que nous venons d'indiquer, et qu'il fuie comme la peste les œuvres malsaines dont l'aspect et l'étude ne pourraient que le faire dévier de la bonne route.

L'AQUARELLE SUR WHATMAN

Un grand nombre d'aquarellistes emploient le whatman et en tirent un très-grand parti. Comme nous l'avons déjà dit, quand on travaille chez soi et qu'on est commodément installé, comme peut l'être, par exemple, le peintre de figure, cet excellent papier offre de grandes ressources, surtout pour celui qui le connaît bien, pour celui à qui son habileté permet de modeler les teintes les plus faibles dans l'eau pour les faire arriver à la valeur voulue, et qui évite ainsi les sécheresses et les duretés; mais pour le paysagiste, pour le débutant bien entendu, qui veut traduire la nature en plein air, l'emploi du papier whatman, par sa sécheresse et la difficulté du lavis, offre de sérieux obstacles à vaincre; en outre, comme ce papier se refuse à la gouache, on perd par là une ressource précieuse; car, bien que la gouache, appliquée à l'aquarelle, ne soit pas appréciée de tous, les natures sérieusement douées l'emploient bravement : au lieu de s'enfermer dans un cercle impossible à franchir, elles s'efforcent de toujours marcher en avant, ce qui est meilleur et plus fort.

Les paysagistes peignant sur nature éprouvent donc de réelles difficultés avec le whatman; or il est déjà bien difficile de représenter cette grande nature, ce spectacle toujours imposant et nouveau, sur un humble morceau de papier, quelles que soient les ressources qu'il offre pour l'exécution; nous ne saurions donc trop insister sur les observations que nous venons de présenter. Elles ont d'ailleurs un double but : prémunir l'élève contre tous les inconvénients que présente l'usage du whatman, et lui faire bien sentir en même temps que, pour le peintre assuré de pouvoir maîtriser le moyen matériel, les écueils que nous venons de signaler disparaissent devant sa science

et la ferme volonté qui le guide sûrement vers le but; d'où il faut conclure qu'en général, pour le peintre de talent, tous les moyens sont bons pour réussir, et que, de toutes les ressources que présente un art, aucune, si petite qu'elle soit, ne doit rester ignorée ou être dédaignée.

L'AQUARELLE A DIFFÉRENTES ÉPOQUES

A l'origine, l'aquarelle s'exécutait avec fort peu de couleurs. Les anciens faisaient d'abord un dessin à la plume, puis l'enveloppaient avec un lavis d'encre de Chine ou de sépia; quelquefois ils y ajoutaient un très-léger ton local.

Plus tard, on supprima le trait à l'encre de Chine et on le remplaça par le lavis, auquel on ajouta un peu de couleur rouge, jaune ou bleue; mais les teintes en étaient si légères, qu'il semblait qu'en les posant le pinceau avait à peine effleuré le papier.

Il y a environ cinquante ans, un grand progrès s'opéra dans l'art de l'aquarelle. Les Anglais perfectionnèrent les papiers. Les couleurs, mieux broyées, rendirent l'exécution plus facile. On vit alors naître en Angleterre et en France un genre plus large et ayant réellement pour but la représentation de la nature, avec toutes ses intensités de tons : ce fut une véritable rénovation de l'art de l'aquarelle.

Une pléiade d'artistes français et anglais furent l'âme de ce genre qui, sous leur pinceau, sembla prendre une vie nouvelle en revêtant un habit nouveau, où la gamme entière du prisme s'étalait en toute liberté. Le charme était rompu; la mesquine aquarelle à l'encre de Chine avait fait son temps. Parmi ceux qui occupèrent à ce moment la première place citons : Robert, Pérignon, Fragonard et Leprince.

Depuis cette époque, l'aquarelle a encore progressé, et son cercle s'est élargi.

L'école anglaise, guidée par Turner, a surtout cherché les effets de clair-obscur en s'inspirant des œuvres de Rembrandt; à ces effets magiques est venu s'ajouter le charme d'une brillante coloration; en

un mot, les Anglais ont à ce moment conduit l'aquarelle à un point qu'il parut longtemps impossible de surpasser.

Cependant, quelques années plus tard, un de leurs artistes les plus distingués, Harding, frappé de la faiblesse relative des moyens d'exécution de l'aquarelle, inventa un papier avec lequel, au moyen de la gouache, il se proposa de rivaliser avec l'huile; nous ne croyons pas que, malgré sa science et son habileté, il y ait réussi; mais il fit certainement faire un grand pas à l'aquarelle en la dotant d'un puissant moyen de plus. Comme toutes les choses nouvelles, ce moyen fut contesté, blâmé, ce qui n'empêche pas qu'avec lui l'aquarelle est entrée dans sa troisième phase et que, lorsqu'il sera bien compris, il sera supérieur à tout ce qui a été fait jusqu'à présent.

Chose étrange et qui prouve combien les extrêmes se touchent, pendant que, nourri à la grande école de la forme et de la couleur, Harding s'efforçait de communiquer à son école le genre large et simple, il surgissait une autre école avec une allure tout opposée, nous voulons parler de l'école qui prit le titre de *pré-raphaéliste* et qui, avec un courage vraiment remarquable, étudia, disséqua la nature dans ses moindres détails, et fit consister tout le mérite du peintre dans l'analyse du brin d'herbe, de la pâquerette, etc. Les pré-raphaélistes, nous devons leur rendre cette justice, ont fait de fort belles choses et ils ont le grand mérite d'avoir l'amour de la nature, qu'ils savent aborder en face, mais sans en rechercher les grands effets. Depuis quelque temps, cette école semble faiblir et il est bien possible que, dans peu d'années, le genre dont elle est l'expression soit remplacé par un genre nouveau.

Depuis environ vingt ans, l'aquarelle est représentée en France par deux peintres d'un genre différent, mais qui ont l'un et l'autre touché juste la corde du procédé : nous voulons parler d'Eugène Isabey et d'Eugène Lamy. Ces deux maîtres, qui font l'aquarelle gouachée, indiquent à eux deux la route que suivra infailliblement l'aquarelle; ils seront les modèles adoptés par la génération qui nous suivra; l'aquarelle entrera alors dans une nouvelle phase, et ce genre ravissant, tout en conservant la simplicité et la facilité d'exécution, deviendra presque aussi puissant et plus lumineux que l'huile.

Parmi les aquarelles dues à des Allemands, qui, à ce que nous croyons, en font très-peu, le petit nombre de celles que nous avons eu occasion de voir nous paraissent surtout remarquables par une certaine sécheresse d'exécution; il est bien entendu que nous ne parlons pas ici des artistes qui, ayant pendant longtemps étudié et travaillé en France et en Angleterre, en ont pris le faire et la manière.

La Belgique possède un assez grand nombre d'aquarellistes de beaucoup de talent; mais nous ne voyons à signaler chez eux rien de nouveau, au point de vue du progrès de l'art.

La Suisse a eu Calame, qui a cultivé l'aquarelle avec talent; mais ce genre fut pour lui un accessoire et ne lui est redevable d'aucune innovation.

L'Italie a pris depuis quelques années un rang distingué dans l'art de l'aquarelle, et il y est actuellement représenté par quelques peintres de beaucoup de talent, dont les œuvres tout ensoleillées sont aussi remarquables par la composition que par l'effet et le charme de la couleur.

Cette école semble s'être formée sous l'influence du célèbre peintre et aquarelliste espagnol Fortuny.

En ce moment, l'aquarelle suit une marche ascendante; tous les peintres de talent s'en occupent avec succès; elle ne peut donc manquer d'agrandir son cercle et de conquérir un jour la place qu'elle est digne d'occuper.

LES DIFFÉRENTES MANIÈRES DE VOIR LA NATURE

L'art est un diamant à mille facettes, dont chacune lance son étincelle. Quelle est la plus brillante? Nous ne saurions vraiment le dire et nous nous contenterons de donner sur ce sujet quelques conseils au débutant qui, lorsqu'il aura beaucoup observé par lui-même, pourra modifier son jugement selon son tempérament et la science qu'il aura acquise.

Est-ce au printemps, en été, à l'automne, que la nature revêt son plus brillant aspect?

Elle est belle en tout temps, même en hiver; à n'importe quelle époque, elle peut servir de thème à un chef-d'œuvre.

Il n'est pas digne d'un peintre de notre époque d'affirmer que telle ou telle saison de l'année offre une nature plus belle; pour le peintre qui a réellement de l'individualité, toutes les saisons sont belles; il suffit de choisir le moment où la nature sourit au coloriste et où l'effet harmonise et fait le tableau.

Faut-il traduire la nature en temps gris, en temps de pluie ou au soleil?

Le temps gris est harmonieux, simple d'effet, puissant et fin de coloration, et moins difficile peut-être à représenter.

Le soleil est la grande note vibrante du ciel et de la terre; par les dangers de ses éclats, souvent discordants, il n'est abordé que par les tempéraments fortement doués. L'harmonie en temps de soleil et la lumière à différentes distances offrent d'immenses difficultés.

Faut-il, quand on est devant la nature, se maintenir dans les tons gris et affadis pour rester harmonieux, ou aborder les colorations telles qu'on les voit?

D'après les conseils de quelques maîtres, il faut s'incliner devant les colorations violentes et ne les aborder qu'avec des notes très-affaiblies.

C'est le principe que Claude le Lorrain, dans ses œuvres si lumineuses, a toujours suivi.

Delacroix, le grand coloriste, disait au contraire : « Lorsque vous êtes devant la nature, traduisez le ton tel qu'il est, selon la distance où il se trouve. »

Claude le Lorrain avait raison, parce qu'il cherchait les harmonies adoucies de la lumière; mais Delacroix n'avait pas tort, parce que la force de son tempérament le poussait à saisir la nature dans ses violences d'impression et de couleur.

Les chefs-d'œuvre laissés par ces deux maîtres sont une preuve irréfutable que les deux théories peuvent être également bonnes. Pour nous, nous aimons, nous sentons mieux celle de Delacroix. La bra-

voure en art nous paraît préférable à la timidité. Imiter la nature avec toute la force de la palette et ne se courber que devant l'impuissance matérielle, vaut mieux, selon nous, que de chercher à l'affaiblir pour être harmonieux. La nature revêtue de sa robe brillante a pour nous plus de charmes que la nature enveloppée d'un crêpe noir. Nous aimons mieux voir la jeunesse oublier le raisonnement que la sincérité. Mille cris s'élèveront, jetés par de prétendus harmonistes, en voyant l'œuvre sincère passant par toutes les gammes les plus brillantes de la couleur; malgré ces cris, qui seront ceux des impuissants, l'avenir verra, pour base de la peinture et de l'aquarelle, adopter sans calcul, sans influence théorique, l'imitation de la nature, de l'effet, avec toute la puissance dont dispose le peintre.

Constable, Rousseau, Jules Dupré et quelques autres initiateurs de l'école moderne ont indiqué cette route; tous les efforts doivent tendre à la suivre et à aller plus loin que ces maîtres, si c'est possible.

L'AQUARELLE GOUACHÉE

L'aquarelle gouachée est cultivée à notre époque par les peintres les plus éminents et poussée par eux à la plus extrême limite d'art et de perfection.

Ce genre d'aquarelle, qui a toutes nos sympathies et que nous signalons avec toute la conviction possible comme représentant le progrès, n'est abordable que pour les élèves déjà forts, connaissant bien le mélange des tons et leur effet; en conséquence, nous sommes loin de le recommander au débutant, qui ne pourrait en tirer que du gâchis, faute de savoir sagement régler et modifier ses mélanges.

Nous avons déjà cité, à propos de l'aquarelle gouachée, le nom de l'un de nos peintres les plus appréciés, M. Eugène Isabey, dont la gracieuse bienveillance nous met à même de donner ici quelques indications sur sa manière de traiter un genre auquel nous pensons en toute sincérité pouvoir donner son nom, car il en a été bien réellement en France le créateur et le maître.

L'AQUARELLE ISABEY

M. Isabey, élève de son père, le célèbre miniaturiste du commencement de ce siècle, s'est élevé parmi nous à une grande réputation comme peintre de marine, de genre et de paysage. Sa peinture est puissante et colorée; il possède à un haut degré l'harmonie de l'ensemble et la science du clair-obscur. Ces éminentes qualités, qui le distinguent comme peintre, l'ont incontestablement placé au premier rang parmi les aquarellistes; nous croyons même pouvoir ajouter qu'il a élevé l'aquarelle à un degré qu'on dépassera bien difficilement.

MANIÈRE DE PROCÉDER

PAPIERS

M. Isabey se sert de préférence de deux genres de papier : le papier gris-bleu clair pour les intérieurs et les marines, et le whatman blanc à grain fin pour le paysage et autres sujets; il ne se sert jamais de papier lisse ni de papier torchon.

COULEURS

Comme toutes les palettes des maîtres, celle de M. Isabey ne se compose que d'un nombre de couleurs très-restreint.
En voici la liste donnée par le maître :

1. Noir d'ivoire.
2. Sienne brûlée.
3. Brun de madder.
4. Brun rouge.
5. Sienne naturelle.

6. Ocre jaune.
7. Jaune indien.
8. Outremer.
9. Cobalt.
10. Vermillon.
11. Blanc.
12. Jaune de Naples.

ESQUISSE ET TRAIT

Après avoir fait à la mine de plomb une esquisse parfaitement exacte (les maîtres ne négligent jamais l'esquisse), M. Isabey compose une teinte d'un ton bistre, formée d'un mélange de noir et de sienne brûlée, ou de noir et d'ocre jaune; puis, avec la pointe du pinceau chargé de cette teinte, il dessine comme avec la pointe du crayon tous les objets, en modifiant son trait de manière à le rendre plus ou moins aérien, selon la distance où se trouvent ces objets.

MODELÉ

Sur le trait ainsi achevé, le maître pose toutes ses teintes, en n'oubliant jamais de mélanger avec chacune d'elles une légère portion de blanc, et, pour les modeler autant que possible, il y glisse rapidement, pendant qu'elles sont encore humides, d'autres teintes de forces et de colorations variées. L'aquarelle, ainsi menée depuis le commencement, étant terminée, le maître laisse sécher et remet alors, selon qu'il le juge nécessaire, des fermetés brillantes ou vigoureuses. Enfin, s'il y a des teintes trop fortes ou des détails trop durs, il passe un glacis.

LES GLACIS

Les glacis jouent un rôle important dans l'aquarelle gouachée; pour les poser, le maître se sert d'eau légèrement gommée et d'un pinceau un peu ventru et à soies molles, avec lequel il prend de la

couleur en rapport avec le ton qu'il veut modifier, couleur toujours quelque peu mélangée de blanc ; son pinceau en étant abondamment imprégné, il le passe avec franchise et rapidité sur la peinture, en l'effleurant aussi légèrement que possible : elle reçoit ainsi le ton voilé avec toute la pureté désirable.

L'aquarelle Isabey demande un dessin très-arrêté et, comme on peut le voir, est tout à fait semblable, comme exécution, à l'aquarelle pure, celle où l'on procède par le ton local que l'on modèle dans l'humidité ; ce qui fait la supériorité de l'aquarelle Isabey, c'est l'emploi de la gouache, qui lui donne à la fois du corps, de la force et de la finesse, et l'usage des glacis, qui suppriment le lavage ; si l'on est obligé d'y avoir recours, la couleur légèrement gouachée fait facilement disparaître toute trace de fatigue sur le papier.

Ce genre d'aquarelle, qui, au premier coup d'œil, paraît ressembler beaucoup à l'aquarelle de Harding, en diffère cependant essentiellement, puisque M. Isabey procède par le ton local qu'il modèle complétement dans l'humidité, tandis que Harding procède d'abord par les ombres pour arriver aux lumières par la gradation des demi-teintes.

L'AQUARELLE D'APRÈS NATURE

Une fois qu'on a bien compris les procédés de l'aquarelle et qu'on s'est familiarisé avec toutes les ressources qui peuvent venir au secours du peintre, il faut le plus tôt possible faire de l'aquarelle d'après nature, mais en n'oubliant jamais que l'exécution d'une œuvre un peu cherchée demande un certain temps, même pour un maître. Nous ne saurions trop le redire : terminer une œuvre trop rapidement est souvent le signe d'une grande faiblesse.

Dans son traité sur la peinture, Cennino Cennini dit au jeune peintre :

« Remarque que le guide le plus parfait que l'on puisse avoir, la meilleure direction, la porte triomphale qui conduit à la peinture, c'est la nature. Peindre d'après nature passe avant tout...

« Alors, dit-il plus loin, va-t'en seul ou dans la compagnie de gens qui aient à faire la même chose que toi et qui ne puissent te distraire. Si cette compagnie était celle de gens plus avancés que toi, ce n'en serait pour toi que meilleur; va ainsi dans les églises, dans les chapelles, dans les villes, dans les champs, etc. »

Au début, il est utile d'être méthodique dans la marche du travail et constant dans le genre de papier qu'on emploie. Plus tard, lorsqu'on est très-fort, il est bon et agréable d'essayer à vaincre de nouvelles difficultés avec des papiers différents : de cette lutte naissent souvent des œuvres très-originales.

C'est une des grandes conditions de l'art dans tous les genres que de savoir lire dans le livre de la nature et d'y découvrir les motifs qui forment tableau : cela ne s'enseigne point; c'est un sentiment inné qui fait reconnaître le beau et le bien, les combinaisons harmonieuses ou grandioses que présente la nature.

Celui qui peint les temps gris recherche les grandes lignes, les beaux ensembles.

Celui qui cherche surtout les effets choisit un motif franchement éclairé à droite ou à gauche et dont la lumière est concentrée sur un seul point (fig. 65).

Le soleil derrière les objets est d'un effet puissant. Cette grande lumière éclatante, en opposition des ombres les plus colorées, est généralement l'un des plus beaux effets de la nature, simple et tranquille dans son ensemble et sévère dans sa forme.

Le soleil couchant offre au coloriste toutes les teintes les plus merveilleuses qu'il puisse rêver. Ici, le ciel joue le rôle principal, et les terrains, enveloppés d'une demi-teinte grise, présentent, dans les gammes sombres, des notes éteintes, mais riches et variées.

Le matin offre, comme étude, le calme, la jeunesse et la fraîcheur : le ciel, les arbres, les terrains semblent s'éveiller sous l'étincelle phosphorescente dont les frappent et les caressent les premiers scintillements du soleil.

Notre illustre paysagiste Rousseau disait : « Le matin, j'emploie de la laque pour mon ciel : c'est la fraîche couleur de la jeunesse; à midi, je prends du brun-rouge : c'est la coloration forte et solide

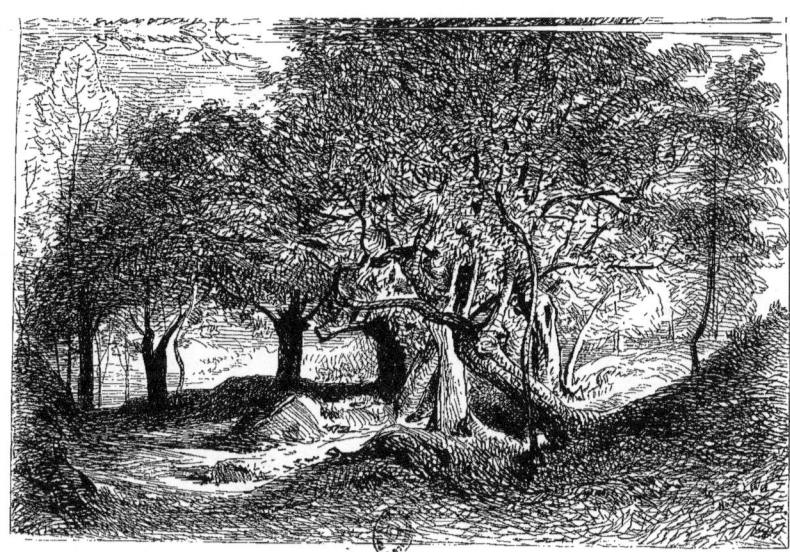
Fig. 65.

de l'âge mur; le soir, du vermillon : c'est le dernier éclat de la vie. »

Les tempêtes, les orages, les temps tourmentés, ces grands drames de la nature, sont difficiles à saisir, parce qu'ils ne durent, pour ainsi dire, qu'un instant; cependant l'aquarelle, mieux que tout autre genre, permet d'interpréter ou du moins d'effleurer ces scènes imposantes. Les Anglais se sont efforcés de saisir ces grands effets et leurs aquarellistes les ont souvent réussis. Les Français, plus amis du vrai et du possible, se contentent généralement d'effets plus simples et moins fugitifs.

L'aquarelle d'après nature a une expression de vérité qui la caractérise toujours et la rend supérieure à toute création produite à l'ombre de l'atelier. Quels que soient les raisonnements complaisants des amis de la composition, jamais les œuvres obtenues seulement à l'aide de théories et d'études n'égaleront une modeste aquarelle faite sincèrement devant l'œuvre de Dieu. Une telle aquarelle aura toujours une coloration, un je ne sais quoi de la nature, qu'une œuvre exécutée dans d'autres conditions n'offrira jamais.

Le pédant, le fâcheux criera peut-être à la brutalité; mais heureux celui qui peut encourir un pareil reproche! Cette brutalité vient de l'enthousiasme artistique, qui lui fait négliger le petit côté, le poli de l'œuvre; cette brutalité est souvent l'accent et l'âme du tableau.

On sera peut-être encore accusé d'être aigre ou criard, d'avoir osé attaquer les tons de la nature avec trop de force, en un mot, d'avoir été sincère; mais comment les tons osés pourraient-ils ne pas étonner ceux qui, forcément et de parti pris, voient tout en gris?

Enfin, on pourra reprocher à une œuvre de ne représenter qu'un coin de la nature et de ne pas former tableau. Tout est admirable dans la nature, et plus l'homme se fait petit dans son choix, mieux il peut la représenter, plus sa traduction se rapprochera du modèle.

Mais, de ce que les plus belles compositions imaginables se trouvent dans la nature et qu'il n'est donné à aucun peintre de mieux composer que le Créateur, il ne s'ensuit pas qu'il ne faille pas apprendre à choisir, à trouver. Souvent l'œuvre de la nature est incomplète comme tableau, il faut alors savoir ajouter; ou elle est trop

abondante, il faut savoir supprimer. C'est là le grand art; mais ces additions et ces suppressions ne peuvent être faites que par le peintre qui a déjà beaucoup étudié et qui connaît bien les lois de la lumière et de la composition.

« Soyez naïf, soyez naïf, » disent quelques-uns. Soyez savants et paraissez naïfs, dirons-nous; soyez habiles et sachez le dissimuler; sans cela, adieu l'art.

LES PAYS

Tous les pays sont beaux, tous vous offriront, plus ou moins il est vrai, les éléments pour faire des chefs-d'œuvre. Vous avez donc le choix; mais si vous voulez étudier sérieusement, n'agrandissez pas trop votre cercle, car la vie est courte; et d'ailleurs, tandis que vous irez chercher au loin, ici, tout près de vous, d'admirables compositions ou effets vous attendent; il ne faut que les voir, les trouver, ce qui à vrai dire est le difficile; car plus on est faible dans l'art, plus on est à la recherche du merveilleux; à mesure que l'on devient plus fort, les motifs les plus simples sont ceux qui paraissent avoir le plus de charme et de poésie.

Le peintre a généralement les qualités du pays qu'il habite et, par conséquent, qu'il étudie; il se montre coloriste gris, jaune ou bleu, puissant ou blond, selon la nature au milieu de laquelle il se trouve. Qu'il peigne d'abord à Londres et ensuite à Rome, ses qualités seront bien différentes, surtout s'il est sincère, c'est-à-dire s'il n'arrive pas devant la nature avec un parti pris.

CONSEILS A L'AQUARELLISTE ARRIVANT DEVANT LA NATURE

Arrivé dans un pays nouveau, ou même déjà connu, le peintre expérimenté ne procède pas à la légère; loin de se jeter les yeux

DIFFÉRENTES MANIÈRES DE FAIRE L'AQUARELLE. 137

fermés sur le premier motif qui se présente à lui, il observe, et appelle à son aide, pour le renseigner et le guider plus sûrement, les différents objets dont il a eu soin de se munir avant de se mettre en route.

D'abord, dans l'une de ses poches, avec un tout petit album, se

Fig. 66.

trouve un cadre rectificateur. Cet instrument indispensable, que nous avons déjà analysé dans un autre ouvrage[1], est une espèce de cadre en carton ou en bois, partagé par deux fils, noirs ou blancs, disposés en croix (fig. 66); ces fils indiquent le centre de la surface limitée par le cadre et la divisent en quatre parties égales; mais cette proportion peut, selon que le motif l'exige, être changée à volonté au

1. *Traité pratique de perspective.*

moyen d'une bande de carton ou d'une planchette mobile qui, montant ou descendant le long du cadre, l'agrandit ou le diminue.

A l'aide de ce cadre, il est facile de bien juger de l'ensemble du tableau, de se rendre un compte exact de l'importance des premiers

Fig. 67.

plans et des ciels, et de ne commencer son étude qu'après l'avoir appréciée sûrement; c'est, en un mot, une véritable croisée ouverte, au travers de laquelle on juge de l'effet de la nature.

Malheureusement, cet instrument si précieux pour le peintre ne se trouve pas encore dans le commerce : on est forcé de le fabriquer soi-même; mais les services qu'il est susceptible de rendre récompensent amplement de la peine qu'on peut prendre pour cela.

DIFFÉRENTES MANIÈRES DE FAIRE L'AQUARELLE. 139

Dans une autre poche, le peintre porte un miroir noir, environ

Fig. 68.

d'un tiers plus grand que celui qui est représenté par la figure 67.

140 TRAITÉ D'AQUARELLE.

Ce miroir noir, placé à une distance plus ou moins grande de l'œil, permet de voir de plus près la nature, dans des proportions réduites, mais identiques à ses proportions réelles; il est alors possible d'observer les valeurs, les lumières et les colorations. L'effet, enfin, s'y trouve tellement saisissant, qu'après quelques instants d'observation, le peintre a pu parfaitement apprécier les beautés de son motif.

Fig. 69.

Au lieu d'un petit miroir, quelques peintres prennent un grand miroir noir, qu'ils accrochent au bout d'un bâton fiché en terre (fig. 68), et qui, naturellement, réfléchit les objets qui sont en face de lui; ces peintres se placent en face du miroir, en tournant par conséquent le dos au motif qu'ils veulent peindre, puis ils copient la nature telle qu'elle se trouve reproduite dans le miroir, comme ils feraient d'une peinture.

De cette manière, la réduction, l'effet, les détails, tout est dans l'exacte proportion de l'ensemble; mais le ton noir du miroir attriste

DIFFÉRENTES MANIÈRES DE FAIRE L'AQUARELLE. 141

la nature et ce crêpe de deuil n'est guère favorable à la sincérité de la représentation.

D'autres peintres évitent cet inconvénient en se servant de miroirs blancs, qui ne jettent par conséquent aucun voile sur la

Fig. 70.

nature et la réduisent à une proportion raisonnable, en la résumant dans son ensemble.

Nous avons cru devoir signaler ces moyens factices; mais nous sommes loin de les approuver et d'en conseiller l'usage, qui en somme est mauvais, rend l'œil paresseux et le déshabitue de voir la grande

nature. Adieu alors les saines émotions! Le miroir noir peut servir à observer la nature, mais il ne doit pas servir à la copier.

Après les observations avec le rectificateur et le miroir noir, l'aquarelliste, bien fixé sur son motif et sur la place qu'il doit occuper, prend son petit album et y trace une rapide esquisse de l'ensemble et de l'effet, en inscrivant l'heure où cet effet est complet.

Son excursion continuant, le rectificateur lui indique à volonté

Fig. 71.

les proportions différentes des sites. Ici se présente un bord de rivière (fig. 69), dont la forme sera en largeur, tandis que celle de ce petit sentier normand (fig. 70) sera en hauteur. Se trouve-t-il placé sur quelque colline, et voit-il se dérouler devant lui des lointains (fig. 71), nous le retrouvons procédant de la même manière pour reconnaître la proportion qui fera le mieux valoir le tableau et lui permettra de tirer le meilleur parti possible des beautés qui s'offrent à ses regards; comme tout à l'heure, il se hâtera de fixer sur son album l'impression et l'effet de ces nouveaux motifs.

DIFFÉRENTES MANIÈRES DE FAIRE L'AQUARELLE. 143

Voici le moyen le plus simple pour saisir vivement un ensemble :

Le cadre étant indiqué (fig. 72), tracer dans le sens de la largeur une ligne, soit horizontale, soit oblique, selon le mouvement du terrain, pour en fixer la proportion ; puis, dans le sens de la hauteur, une autre ligne, soit verticale, soit oblique, pour indiquer la place du motif principal; cela fait, on peut, pour de petits croquis, se dispenser d'une esquisse et commencer le dessin arrêté immé-

Fig. 72.

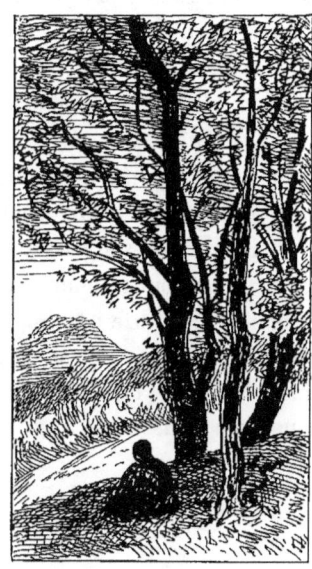

Fig. 73.

diatement (fig. 73), en se guidant sur les proportions principales.

Il nous reste à parler de la place qu'il faut choisir devant la nature ; mais nulle explication n'est possible à cet égard ; c'est le sentiment artistique qui en cela doit guider le peintre ; s'il est bien doué, il trouvera juste l'endroit où il faut s'asseoir. Ce sentiment est tellement fort que, tel artiste qui, par exemple, perdu au milieu de la forêt et frappé de la beauté de l'ensemble de quelques arbres, a trouvé, après mille tours et mille détours, le point voulu où ces

arbres se groupent le mieux pour y faire un tableau, rencontre quelquefois longtemps après, assis juste à la place qu'il a occupée, tel autre artiste qui a remarqué le même groupe.

Arrivé devant un beau site, il faut tourner autour, aller à droite, à gauche, le voir dix fois de dix endroits différents, si l'on veut juger sainement à quelle place on doit se mettre. Que de chagrins on se prépare, si l'on s'asseoit à première vue! Il n'est pas possible que pendant l'exécution d'une œuvre on ne quitte sa place un instant pour se reposer; alors, sans y penser, on trouve un point où l'ensemble du motif est à la fois plus beau et plus intéressant, où le premier plan s'arrange mieux, où les fonds prennent plus de développement et de grandeur. Mais il n'y a plus de remède; ou l'œuvre sera médiocre ou il faut la recommencer.

Nous avons à peine besoin de répéter que, pour faire une œuvre sérieuse, il faut être commodément installé, avoir un bon siége et être bien garanti par son parasol; sans quoi l'exécution en souffre; si l'on est mal, on veut terminer rapidement; or le travail brossé vivement donne sans doute une impression, mais non une œuvre d'une valeur réelle. L'impression a de grandes qualités; mais il ne faut pas toujours s'en tenir là, il faut aussi voir le détail et l'effet, le tout enveloppé par l'ensemble.

TROISIÈME PARTIE

COUP D'ŒIL SUR LA NATURE

LETTRE DE JOSEPH VERNET

AUX JEUNES ARTISTES

Nous considérons comme une heureuse découverte la lettre que nous allons placer sous les yeux du lecteur. Cette lettre, fort peu connue, contient pour le jeune peintre un grand enseignement ; c'est toute une théorie sur l'art exprimée dans le sentiment de celles de Dufresnoy, de Mengs et de Reynolds ; les observations qu'elle renferme, venant d'un homme aussi éminent que Joseph Vernet, sont de précieuses indications pour éclairer la route si obscure de l'art et apprendre au jeune artiste à diriger lui-même ses observations.

Joseph Vernet était un grand luminariste, qui a quelquefois côtoyé Claude le Lorrain ; ses compositions sont toujours d'une grande distinction, sa couleur d'une extrême finesse et ses effets toujours justes ; c'est le premier peintre de marine que la France ait eu ; une lettre de lui sur les principes de l'art est donc une chose précieuse ; aussi serons-nous heureux si nous pouvons contribuer à la faire connaître d'un plus grand nombre de personnes, persuadé que tous ceux qui s'occupent d'art trouveront dans les conseils du maître un utile et haut enseignement.

Voici la lettre de Joseph Vernet :

« Le moyen le plus court et le plus sûr est de peindre et de des-

siner d'après nature. Il faut surtout peindre, parce qu'on a le dessin et la couleur en même temps.

« Il faut d'abord bien choisir ce qu'on veut peindre d'après nature; il faut que le tout se compose bien, tant par la forme que par la couleur et le clair-obscur.

« Il faut ensuite se placer, si on le peut, de façon à être éloigné de l'objet qui est sur le premier plan, de deux fois sa hauteur, ou de deux fois sa largeur, si cet objet du premier plan est plus large que haut.

« Il faut, après s'être placé ainsi, prendre, pour sujet de votre dessin ou de votre tableau, ce que le même coup d'œil peut embrasser, sans remuer ni tourner la tête; car, chaque fois qu'on la tourne pour voir un objet qu'on n'apercevait pas, ce sont tout autant de tableaux nouveaux qui demanderaient le changement de la forme des objets, celui de leurs plans, et par conséquent celui de la perspective.

« Après avoir bien choisi ce qu'on veut peindre, il faut le copier le plus exactement possible, tant pour la forme que pour la couleur, et ne pas croire mieux faire en ajoutant ou en retranchant; on pourra le faire dans son atelier, lorsqu'on veut composer un tableau et se servir des choses que l'on a faites d'après nature.

« Une chose qui nuit infiniment aux jeunes gens, ce sont les faux principes qu'ils ont reçus, ainsi que les faux raisonnements qui en sont la suite.

« Ils ne peuvent se défaire des uns et des autres qu'en copiant ou en examinant la nature, qui les fera apercevoir des erreurs dans lesquelles l'habitude et la routine des ateliers les avaient fait tomber.

« Il faut absolument faire ce qu'on voit dans la nature; si un objet se confond avec un autre, soit par sa forme ou par sa couleur, il faut le faire tel qu'on le voit; car, s'il fait bien dans la nature, il fera bien en peinture.

« Les choses dont la couleur paraît fade dans la nature ne le seront pas en peinture, si elles sont bien imitées.

« Si l'on veut bien voir la couleur des choses, il faut toujours les

comparer les unes aux autres, comme par exemple les verts des arbres, des plantes, des herbes, etc.; sans cette précaution, elles paraissent d'abord de la même couleur, quoiqu'elles soient cependant d'une teinte différente, selon leurs distances et l'interposition de l'air qui existe d'un plan à un autre.

« Une prairie paraît être d'abord du même vert d'un bout à l'autre, ainsi qu'un rang d'arbres de la même espèce; mais, si l'œil passe rapidement des objets qui sont près de nous à ceux qui sont éloignés, on s'apercevra facilement de la différence qui existe dans leurs tons ou leurs couleurs. Pour ce qui regarde les eaux, elles ne peuvent réfléchir les objets que lorsqu'elles sont pures et tranquilles, parce qu'alors leur surface unie les rend semblables à un miroir.

« Les objets qui s'y reflètent doivent être d'un ton moins fort que les objets qui les causent, c'est-à-dire, les clairs moins clairs et les ombres moins prononcées; ainsi la couleur des objets doit s'affaiblir et participer un peu de la couleur de l'eau, surtout si les eaux éprouvent quelques petites ondulations, par l'agitation de vents légers.

« Les reflets des objets doivent être toujours perpendiculaires et jamais obliques.

« Il faut que l'heure que l'on choisit pour peindre un tableau se fasse sentir partout, et que chaque objet participe du ton général qu'offre la nature.

« Il est rare que l'on puisse employer du blanc pur dans les objets que le soleil éclaire. Si l'on introduit surtout le foyer de la lumière dans le tableau, tout doit céder à ce foyer, sans quoi il ne peut y avoir d'harmonie.

« Ce n'est que dans le cas où l'on suppose la lumière hors du tableau qu'on peut employer du blanc pur, parce qu'alors ce blanc ne sert pas d'objet de comparaison, et qu'on suppose le principe de la lumière encore plus clair.

« On ne doit jamais faire porter des ombres sur les eaux, à moins qu'elles ne soient troubles : alors elles ressemblent à un corps dense qui peut recevoir du clair-obscur.

« L'atmosphère étant plus ou moins chargée de vapeurs, surtout près de la terre, cette vapeur, venant à être éclairée par le soleil, est

plus claire près de la terre : de là vient que, dans l'éloignement, le bas des montagnes est plus clair que le haut.

« Plus on est distant d'un objet, plus il y a de vapeurs interposées entre l'œil et cet objet : voilà la cause pour laquelle on aperçoit moins les détails, et que la couleur de ce même objet se montre affaiblie. Cet effet se manifeste surtout dans les ombres des corps, qui, selon la distance où ils se trouvent de notre œil, n'offrent plus que des masses incertaines, dans lesquelles le ton général de l'air doit se faire sentir.

« Quels que soient les objets que puisse représenter un tableau, il ne sera beau qu'en proportion de l'harmonie générale qui y sera répandue; c'est pour cela qu'il faut souvent parcourir d'un œil rapide tous les objets que vous offre la nature, et ne jamais perdre de vue cette harmonie générale si séduisante, mais à laquelle on n'arrive qu'en comparant les tons que prennent les objets dont votre tableau se compose, en raison de leur distance. »

A la suite de cette lettre, où se trouve si bien exprimée la nécessité, pour le peintre, de voir et d'étudier la nature, nous ne pouvons résister au désir de faire connaître l'opinion d'un maître plus moderne sur le même sujet.

Voici ce que Léopold Robert écrivait au moment où il arrêtait la composition de son tableau *le Départ des pêcheurs de l'Adriatique*.

« Je crois que la nature inspirera bien plutôt un véritable homme de génie que toutes les représentations qu'on en a faites, parce que, avec son imagination, l'artiste n'a pas besoin de l'ouvrage des autres pour se diriger, et que la nature lui offrira toujours des matériaux sûrs; ensuite chacun voit la nature bien différemment : il y en a qui trouveront des beautés sublimes où d'autres n'aperçoivent rien. »

LETTRE DE CHARLET SUR L'AQUARELLE

« L'aquarelle est un genre agréable et commode ; agréable en ce qu'il cause peu d'embarras, peu de salissure, et que tout ce qui est nécessaire pour le faire peut se renfermer dans une boîte de six pouces sur quatre, et, par conséquent, le rendre facile pour le voyage. Ajoutez à cette boîte un calepin de feuilles de papier tendues les unes sur les autres, et vous pourrez explorer la forêt et la montagne.

« L'aquarelle de marche ou de campagne ne peut être qu'une espèce de sténographie des objets qui nous frappent, et dont nous voulons rapporter le souvenir ; c'est un léger lavis qui doit nous donner l'effet et le sentiment de couleur des objets. Comme dans la nature les effets de lumière changent rapidement, il faut promptement charpenter son ensemble, ayant soin de l'écrire fortement, ne s'occupant que des masses ; puis, d'une teinte légère de sépia, accuser fortement la partie d'ombre dans laquelle il faudra se renfermer. Donc il est urgent de prendre un parti, de saisir un moment, un effet, et de s'y attacher ensuite ; de là la nécessité d'abandonner les détails pour ne voir que l'ensemble des lignes et les grandes masses de lumière et d'ombre.

« J'ai beaucoup pratiqué l'aquarelle, et peut-être puis-je donner quelques bons conseils dans cette partie de la peinture à l'eau. Ainsi, lorsque votre dessin est charpenté comme trait et massé comme ombre, vous vous occupez des grandes teintes lumineuses de votre ciel d'abord, puis de vos fonds, ensuite de vos premiers plans, terrains, arbres, fabriques. Mais au nom de ce que vous avez de plus cher, ne cherchez point à fondre vos teintes ; où vous voyez du vio-

lâtre, mettez-en ; où vous voyez du verdâtre, posez-en ; de même du bleu, du vert. Ne vous effrayez pas si votre dessin ressemble à une mosaïque, à une marqueterie ; tant mieux : l'importance est de savoir où il y a du bleu ou du jaune.

« Vous massez aussitôt vos arbres à leur valeur relative, c'est-à-dire en harmonie avec la valeur que vous avez donnée à la lumière, évitant le noir. Oh ! le noir est la mort de toutes choses, comme il est chez nous un signe de deuil ; donc évitez-le.

« Votre dessin proprement massé et votre effet arrêté, vous pourrez alors mettre le plus ou le moins, sacrifier d'un côté, augmenter de l'autre, et ajouter quelques détails de nature ; mais, avant toutes choses, la grande silhouette comme trait et le grand aspect comme effet.

« C'est ainsi qu'il faut procéder ; aussi ce n'est pas sans raison que, dans les modèles que j'ai établis ou fait établir pour l'École, j'ai sacrifié les détails aux masses ; c'est afin de pénétrer les élèves de ce grand principe : *Les masses avant tout.*

« L'aquarelle qui se fait dans l'atelier ou le cabinet peut, quand elle est d'un homme habile, rivaliser avec l'huile, et même lui être supérieure comme finesse de ton dans la lumière ; mais l'écueil est dans les ombres et le clair-obscur. Le papier, absorbant le ton et formant un léger duvet blanc à la superficie, force souvent à gommer davantage, et dès lors on a beaucoup de peine à revenir sur son travail. Le mieux est de masser fermement ses ombres en préparant toujours avec des tons chauds et transparents ; puis, quand le dessin est presque terminé, de le glacer avec une eau légèrement gommée, pour n'y plus revenir. Il se peut qu'il y ait aussi d'autres moyens ; mais celui-ci m'a souvent réussi... quand j'ai réussi... car on peut réussir comme procédé et s'enfoncer comme produit.

« L'aquarelle est un genre qui s'est perfectionné depuis vingt ans[1] ; pendant dix ans ce fut une fureur aquarello-monomanique qui s'empara de la haute société ; il fallait avoir son album, et dans cet album un choix de dessins plus ou moins beaux, plus ou moins chers,

1. Ceci a dû être écrit vers 1840.

qui attestaient le goût de l'amateur et lui donnaient position dans le monde, comme connaisseur et protecteur éclairé des arts.

« Bonington, Anglais d'origine, mais ayant étudié en France, porta dans son temps l'aquarelle à son plus haut degré d'habileté. J'ai vu de lui une aquarelle de neuf pouces sur six, qui avait été vendue trois mille six cents francs. C'était un effet de soleil, un dessin entièrement clair; un seul groupe d'arbres formait la masse brune opposée à la lumière, et cette lumière, la traversant en quelques parties, venait scintiller sur l'eau : c'était un vrai Claude Lorrain.

« Plusieurs artistes après Bonington, MM. Decamps, T. Johannot, H. Vernet, Bellangé, P. Delaroche, etc., etc., ont fait des aquarelles très-recherchées lors de la fureur des albums.

« Moi-même j'en ai fait quelquefois d'assez heureuses; j'en ai vendu jusqu'à quinze et dix-huit cents francs, bon nombre à mille et à cinq cents francs. J'aurai à en rendre compte au jugement dernier; quel vol! Enfin, je n'avais pas l'intention; j'espère donc de la circonstance atténuante. »

Charlet a été un maître en aquarelle, et quiconque a vu ses œuvres charmantes où déborde l'esprit et dans lesquelles le *métier* est maîtrisé par la science avec tant de force et d'habileté, sera heureux de retrouver tracée par la main du maître une donnée sur un genre qu'il connaissait à fond et qui lui était si familier.

Toutefois, quand Charlet, parlant du noir, dit qu'il est la mort de toutes choses, que le lecteur n'aille pas s'y tromper, le maître veut parler du noir employé comme noir, et non de cette couleur employée dans l'infinité de ses mélanges et de ses dégradations.

Plus loin, il conseille de glacer avec une eau légèrement gommée; c'est un moyen dont il parle en maître et qu'il employait de même; mais que le débutant se tienne bien en garde contre l'abus de ce moyen, qui le conduirait vite au brillant vulgaire de la toile cirée.

Que l'élève médite encore la fin de cette lettre, où le maître avoue avec une si naïve bonhomie n'avoir pas toujours réussi; la conclusion à en tirer, c'est que l'homme réellement fort est toujours, en raison de sa science même, forcément modeste.

LE TABLEAU

Le tableau est, pour le peintre, au point de vue artistique, un ensemble d'objets qui frappent ses regards et dont l'aspect l'impressionne fortement.

Il y a dans la composition du tableau le procédé, l'imitation et l'art.

Le difficile devant la nature, surtout pour le débutant, c'est de trouver le tableau : la nature est un livre dont la lecture n'est possible qu'à celui qui a déjà de l'expérience.

Le tableau est partout : sur les bords des rivières, dans la plaine, dans la forêt. Le trouver et savoir reconnaître la véritable place qui permet de juger de la beauté la plus saillante de l'ensemble, comme coloration et comme forme pittoresque, c'est l'effet d'un sentiment naturel, d'une sorte d'intuition du beau dans la nature ; aussi ne chercherons-nous pas à établir de théorie à cet égard, et nous contenterons-nous de présenter quelques observations qui pourront aider à la solution du problème.

Nous pensons que, lorsqu'on est devant la nature, il faut toujours chercher le tableau et ne point se contenter d'un de ces simples fragments que l'on appelle *études*.

L'aspect d'un bel ensemble formant tableau habitue l'œil à la recherche des combinaisons harmonieuses de lignes et d'effet, et fournit la meilleure étude que l'on puisse faire.

Quand on est devant la nature, on doit s'efforcer de trouver d'abord un beau premier plan, soit arbre, terrain ou rocher ; *que ce premier plan intéressant soit toujours un peu à droite ou à gauche, et jamais au milieu du tableau.*

Ce qui constitue l'entente du tableau, c'est une note dominante comme force; c'est aussi une dominante comme lumière, soit dans le ciel ou ailleurs, et une vibration de couleur ou exaltation colorante à un endroit voulu du tableau. Ces trois notes bien à leur place constituent en quelque sorte l'animation, la vie de l'ensemble.

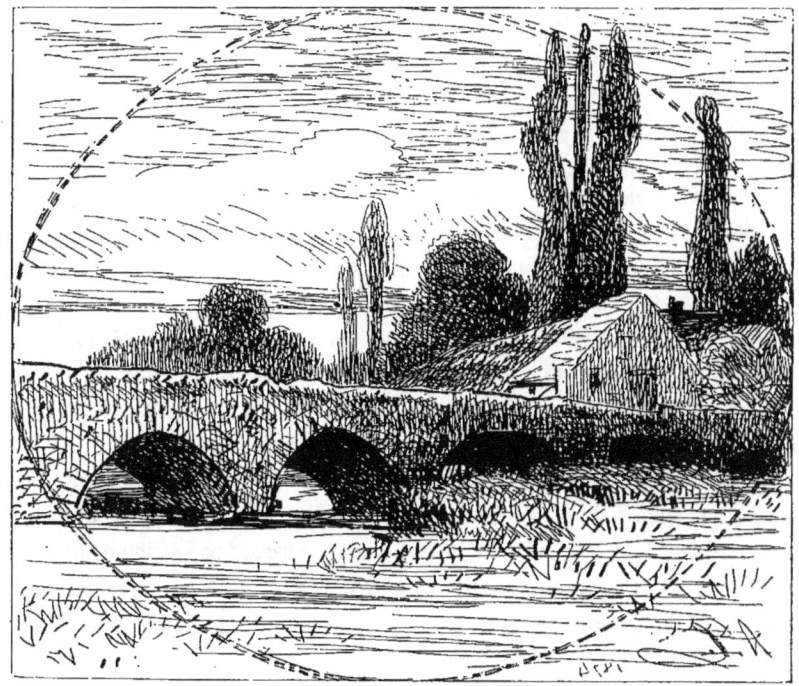

Fig. 74.

Lorsque l'œil regarde la nature, les rayons visuels décrivent un cercle (fig. 74) et vont se concentrer vers le point principal, c'est-à-dire vers le point qui correspond au centre de l'œil; c'est en raison de de ce cercle décrit par les rayons émanant de l'œil que le travail aux quatre angles du tableau est négligé, l'œil ne voyant qu'indirectement ces quatre angles.

« Un tableau, dit M. Regnier[1], n'est pas ce que l'on peut voir

1. *De la lumière et de la couleur*, par J.-D. Regnier.

sans changer de place, mais tout ce que l'on peut voir avec netteté sans que la vue change de direction et d'un seul coup d'œil; car chaque fois que l'œil change de direction, il voit une autre scène, d'autres objets ou d'autres actions : chaque regard différent constitue pour l'œil un tableau différent; autrement dit, chaque jet de vue sur une scène quelconque constitue un tableau. »

Nous donnons comme type du *tableau* (fig. 75) l'eau-forte de l'une de nos aquarelles. La plus grande lumière est dans le ciel; la plus grande coloration, comme force, se trouve vers la gauche, sur l'arbre le plus important, et l'exaltation du coloris, sur le terrain du premier plan.

Tous les noirs, tous les bruns, toutes les lumières, en un mot, le coloris général du tableau doit être subordonné aux notes les plus élevées : c'est ce qui fait l'unité du tableau.

Jamais deux clairs semblables, jamais deux noirs ou deux tons de même force ne doivent exister dans le tableau; et cette variété doit s'étendre à la forme et à la dimension des objets. C'est dans cette variété bien entendue, conforme à la nature, où il n'y a ni formes, ni couleurs, ni valeurs semblables, que consiste l'harmonie.

Le véritable tableau n'existe réellement que s'il a été fait d'après les grandes lois de la composition, auxquelles il n'est permis de déroger en aucune manière. Une œuvre où ces lois ne seront pas strictement observées sera toujours une œuvre incomplète, quel que soit le mérite du peintre qui l'aura produite.

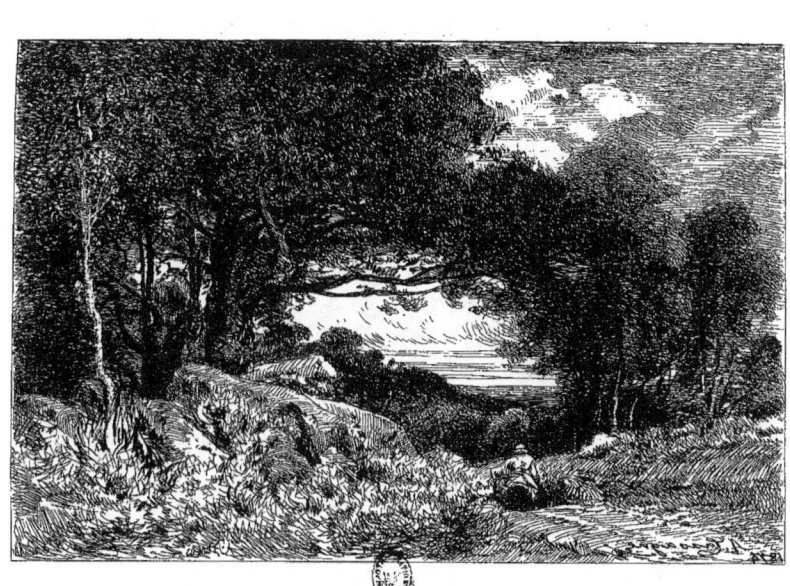

LES CIELS

Le ciel, dans tous les genres de peinture, offre toujours une grande difficulté, car il faut qu'il soit tout à la fois aérien, fin, vibrant et profond.

Savoir faire les ciels, c'est connaître le côté le plus difficile de l'art et celui qui tient sous sa domination l'harmonie du tableau, surtout dans le paysage.

L'importance du ciel a été fortement caractérisée par Rubens dans ces mots : « Le ciel fait ou défait le tableau. »

Voici, d'autre part, comment Diderot apprécie l'influence du ciel sur le tableau :

« Le ciel répand une teinte générale sur les objets. La vapeur de l'atmosphère se discerne au loin ; près de nous, son effet est moins sensible ; autour de moi, les objets gardent toute la force et toute la variété de leurs couleurs ; ils se ressentent moins de la teinte de l'atmosphère et du ciel ; au loin ils s'effacent, ils s'éteignent, toutes leurs couleurs se confondent ; et la distance qui produit cette confusion, cette monotonie, les montre tous gris, grisâtres, d'un blanc mat, ou plus ou moins éclairé, selon le lieu de la lumière et l'effet du soleil. »

LE CIEL UNI

Parlons d'abord du ciel clair, sans nuages, soit bleu, soit gris.

La première difficulté qui se présente dans l'exécution d'un ciel, c'est, comme disent les peintres, de le faire *plafonner*, c'est-à-dire

de lui faire bien exprimer la distance qui le sépare de l'œil de celui qui le contemple, en d'autres termes, de le faire bien *fuir*. C'est pour arriver à ce résultat que la coloration et les valeurs des différentes parties du ciel doivent être bien observées selon leur distance.

Dans les ciels purs, il est indispensable de faire bien sentir la *vibration*, c'est-à-dire le mouvement de l'air, mouvement que le premier coup d'œil jeté sur un ciel bleu ou gris permet rarement d'apercevoir, mais que fait parfaitement comprendre un examen plus attentif.

Les peintres qui n'observent pas la nature et qui, par conséquent, la connaissent peu, se contentent, s'ils voient un ciel gris ou bleu, de poser une teinte grise ou bleue, et de la dégrader jusqu'à l'horizon.

Or ce n'est pas par un ton plat simplement dégradé que l'on peut représenter un tel ciel et rendre les vibrations de l'air, mais au contraire par une grande variété de tons.

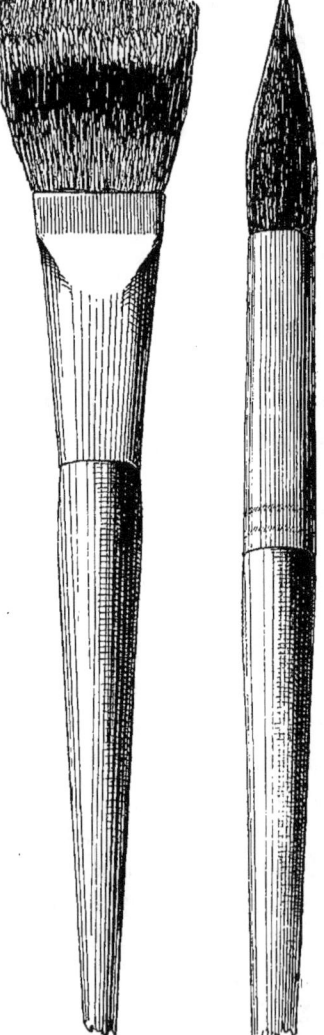

Fig. 76. Fig. 77.

MANIÈRE D'EXÉCUTER
UN CIEL UNI ET D'EN CARACTÉRISER
LES VIBRATIONS

Le dessin étant complétement fait, prendre le gros pinceau de petit gris (fig. 76), le tremper dans l'eau et mouiller toute la partie du ciel que l'on a à faire après quoi, prendre le pinceau en martre

noire (fig. 77), et passer un léger ton se dégradant proportionnellement au ton du ciel; puis, vivement, profitant de l'humidité, reprendre un ton plus intense avec un plus petit pinceau, et çà et là, à des distances plus ou moins rapprochées, poser ce nouveau ton, dont il faut également raviver la force selon la distance : c'est ainsi qu'on peut rendre l'effet de l'air.

Il est nécessaire de bien se rappeler que les ciels doivent, autant que possible, être peints d'une touche ferme, légère et facile, puisqu'elle a pour but d'exprimer l'air.

Voici un autre moyen : Prendre, avec le gros pinceau de martre noire (fig. 77), une teinte légère, en rapport avec le ton local visible, et faire le ciel; si, comme cela arrive devant la nature, cette teinte commence à sécher avant que l'on ait terminé, attendre qu'elle soit complétement sèche; prendre ensuite le pinceau plat en petit gris (fig. 76), mettre de l'eau sur le ciel, et avec le pinceau plus petit en martre noire, modeler les vibrations comme il vient d'être dit. Ce moyen est le plus simple et peut être utilement employé.

« Un ciel uni n'est jamais assez travaillé, disait Turner : plus on travaille ces ciels, mieux cela vaut. »

L'élève ne doit pas oublier que souvent, quand on veut pousser un ciel et lui donner beaucoup d'intensité, il faut le mouiller trois ou quatre fois et repasser les glacis et les vibrations; pourtant nous ne conseillons pas de vouloir obtenir trop de l'aquarelle; le mieux, comme on dit, est l'ennemi du bien.

LES CIELS ORAGEUX

Les ciels orageux, ces grands drames de la voûte céleste, nous impressionnent beaucoup et, qu'on nous permette de le dire, nous sont particulièrement sympathiques. Ces effets, que Rembrandt a traduits avec tant de force et dont il est resté le maître, ont en nous un admirateur passionné, et nous ressentons une émotion plus

vive devant un Hobbema ou un Ruysdael que devant un Claude Lorrain; non pas que nous n'admirions ce dernier, mais notre tempérament nous pousse de préférence vers les scènes fantastiques et puissantes; elles excitent plus notre enthousiasme que les paysages ensoleillés et calmes.

L'aquarelle, comme nous l'avons déjà dit, est d'une exécution plus rapide que l'huile; mais il ne faut pas s'exagérer les moyens qu'elle met à notre disposition. Quelque habile que l'on soit, quelque effort de volonté que l'on fasse, l'étude de la forme exacte d'un ciel orageux est impossible; on peut saisir la scène principale, les rapports de lumière, bien diviser ses groupes et ses distances (fig. 78); mais comment reproduire les formes ravissantes qu'offrent à certains jours orageux les ciels d'été? Tout ce qu'on peut faire, c'est de s'efforcer d'en approcher aussi près que possible et de s'estimer heureux si l'on arrive à l'à peu près.

MANIÈRE D'EXÉCUTER LES CIELS ORAGEUX

Après avoir vivement et légèrement indiqué les principaux groupes de nuages, prendre le gros pinceau de petits gris (fig. 76) et mouiller la partie du ciel que l'on veut travailler; puis, rapidement, composer sur sa palette deux ou trois tons et avoir à sa disposition deux pinceaux. Ainsi préparé pour la lutte, commencer par modeler les nuages avec les tons les plus clairs et y glisser avec vivacité des demi-teintes, puis des teintes plus foncées et, enfin, les dernières vigueurs du modelé; ensuite, avec un morceau de buvard, ramener les lumières de ces nuages, et terminer le modelé des fonds en mélangeant du blanc avec la couleur.

Un troisième pinceau, celui-là humide seulement, peut être aussi fort utile pour retrouver les lumières des nuages, simultanément avec le buvard; car, passé sur la couleur humide, il la boit et, par ce moyen, ramène la lumière.

LES CIELS.

MANIÈRE DE DIMINUER OU D'AUGMENTER LA LÉGÈRETÉ D'UN CIEL

Lorsque le ciel est fait, s'il présente des parties trop lourdes, il faut prendre le blaireau plat (fig. 79), le remplir d'eau et le passer deux ou trois fois sur la partie que l'on désire diminuer, pendant qu'elle est encore humide; si l'on a trop enlevé, il faut modeler de nouveau dans l'eau.

LES RAPPORTS DU CIEL AVEC LE TABLEAU

Le ciel doit toujours s'accorder, comme forme et comme couleur, avec le tableau.

Si le tableau est en hauteur, les nuages doivent monter vers la droite ou vers la gauche.

Si le tableau est en largeur, les nuages doivent glisser horizontalement (voir fig. 78).

Ainsi le veut l'harmonie, et cela se comprend facilement.

Si le ciel est bleu, comme cela arrive souvent dans le Midi, les ombres portées et les reflets doivent être d'un gris bleu.

Si, au contraire, le ciel est gris-blanc, toutes les ombres portées et les reflets doivent participer du gris-blanc; ainsi de suite pour toutes les variétés de coloration du ciel.

Il faut que le ciel soit toujours en rapport d'harmonie avec les ombres et même avec le ton local des objets. L'élève doit mûrement réfléchir à ce grand principe; plus il étudiera, mieux il en comprendra l'importance.

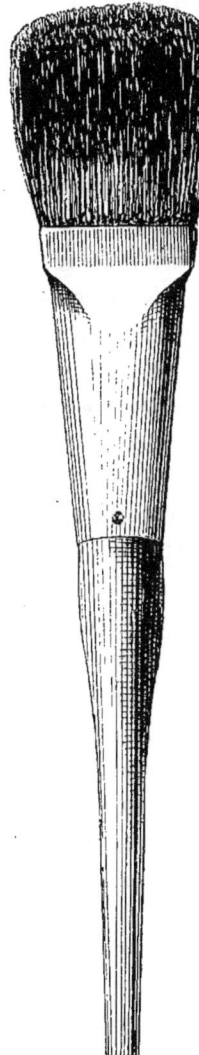

Fig. 79.

LES MONTAGNES ET LES LOINTAINS

L'un des écueils à éviter dans l'aquarelle, ce sont les duretés sur les bords, surtout pour les lointains ou les montagnes; aussi recommandons-nous de commencer par les lointains et, une fois qu'on les a réussis, de faire le ciel; car alors il est possible d'envelopper les lointains dans ce dernier et, de cette manière, de les adoucir; si pourtant, cela fait, les bords ou quelques parties du ciel sont trop dures, il faut, avec le pinceau ordinaire, placer légèrement de l'eau sur ces parties et, prenant une petite brosse comme celle que représente la figure 80, la frotter légèrement sur les parties que l'on

Fig. 80.

vient de mouiller, ce qui adoucira immédiatement les contours; le difficile est d'arriver juste et de ne point exagérer ce frottis de la brosse dure qui, si elle enlevait trop, apporterait un remède pire que le mal.

L'emploi du pinceau-éponge est aussi un excellent moyen pour combattre la sécheresse des bords.

Les lointains doivent être aussi simples que possible; il faut ne voir que la masse, l'ensemble, et bravement rejeter les détails inutiles.

LES MONTAGNES ET LES LOINTAINS.

L'importance des fonds est ainsi affirmée par Rubens : « Ce dernier ayant été prié de prendre un jeune homme pour élève, la personne qui le sollicitait cherchait à l'y engager en disant que ce jeune homme était déjà avancé dans l'art et qu'il pouvait lui être utile pour peindre les fonds. S'il en est ainsi, répondit en souriant Rubens, il n'a plus besoin de mes conseils[1]. »

1. *L'Art de peindre* de Dufresnoy, traduit par Renou.

LES TERRAINS ET LES ROCHERS

Nous nous garderons bien de donner des recettes pour représenter les terrains et les rochers, et d'imiter les auteurs de ces petits volumes dans lesquels on trouve la « manière de peindre les terrains, de représenter les rochers, de rendre les eaux transparentes, etc., etc. », et jusqu'à la « manière de faire un ciel au petit bonheur ». Ce sont là de purs enfantillages, indignes de fixer l'attention des gens sérieux. L'observation, la réflexion, l'étude, voilà ce qu'il faut pour représenter la nature, et non des phrases oiseuses ou des explications sans portée.

LES TERRAINS

Comme coloration par rapport aux arbres, les terrains sont presque toujours d'un ton plus clair, ce qui se comprend, puisque la lumière du soleil et le reflet du ciel les éclairent plus directement.

Il en est de même du coloris ou de la qualité de ton des herbes, par exemple, dont le vert est bien différent de celui du feuillage des arbres.

L'expérience démontre suffisamment ce principe.

Les terrains des seconds et des derniers plans doivent être touchés selon leur forme et leur ondulation, en partant du plan le plus éloigné pour venir vers le premier. A ce modelé il faut ajouter, çà et là, les détails saillants comme coloration et comme fraîcheur de ton.

Mais si le terrain ne forme pas seul le tableau, s'il n'a pas une

Fig. 81.

importance capitale, si enfin il est meublé d'arbres ou de rochers, il doit être simple dans ses détails et s'effacer, en quelque sorte, pour laisser tout l'intérêt aux objets plus importants qui en couvrent la surface.

LES ROCHERS

Traiter avec toute l'importance qu'elle mérite une question aussi vaste est une chose impossible. Nous habitons six mois de l'année dans la forêt de Fontainebleau, où les rochers sont vilains de forme, mais admirables de couleur; or, quand nous arrivons devant ces rochers pour les représenter, nous ne faisons jamais deux fois le même mélange de couleurs. Les rochers du Dauphiné ne ressemblent en rien, comme couleur et comme forme, à ceux qui bordent l'Océan ou la Méditerranée. Nous ne pouvons dire qu'une chose : Voyez, étudiez et représentez ces admirables morceaux de la nature avec le plus de sincérité qu'il vous sera possible; évitez la routine et ne comptez que sur un travail opiniâtre pour vaincre les difficultés. (Voy. fig. 81.)

LES ARBRES

Les arbres sont au nombre des plus grandes beautés de la nature et, pour le paysagiste, il n'y en a pas de plus admirables à contempler. Mais comment donner une idée de leurs formes merveilleuses et de la variété de leurs espèces? Quoique ce soit fort difficile, nous allons, malgré cela, nous efforcer de dire sur ce sujet ce que nos longues observations nous ont appris.

LE CHÊNE

LE CHÊNE LIBRE

L'arbre, selon la place qu'il occupe dans la nature, prend une physionomie à part.

Si le chêne se trouve sur un plateau, dans une plaine (fig. 82), son tronc a généralement peu d'élévation; mais il est épais, ramassé, et attaché sur le sol par des crampons larges et puissants; car ils ont à soutenir ce tronc trapu sur lequel s'étale librement une tête gigantesque, qui use et abuse de sa liberté. Cette tête, dépouillée de son feuillage, se compose de ramures ou branches nerveuses et fortes, surtout à l'endroit où elles s'attachent au tronc; les unes figurent de gigantesques serpents, les autres de longs bras qui semblent vouloir couvrir la terre. Ces vastes branchages de l'arbre libre prennent de grandes proportions, et cette tête, qui décrit un large cercle, présente toujours dans sa silhouette une grande variété.

Le chêne est, pour nous, un des arbres les plus merveilleux de la création, l'un des plus pittoresques et celui qui donne le mieux l'idée de la force unie à une majestueuse élégance.

Fig. 82.

LE CHÊNE DES FORÊTS

Le chêne des forêts, des hautes futaies surtout, est un type à part; il ne ressemble en rien au chêne libre; son pied s'étale large et

puissant; ses racines, semblables à des couleuvres, courent çà et là sur le sol, et le géant s'élève droit et solide sur son pied gigantesque. A mesure que les années viennent, ses branches se dessèchent, meurent, le vent les brise, et il en résulte des plaies dont les cicatrices, bientôt enveloppées d'une écorce épaisse, donnent à la forme générale un aspect étrange et fantastique (fig. 83).

LES BRANCHES

Les chênes des futaies s'élèvent à des hauteurs prodigieuses. C'est entre eux une lutte de géants, pour arriver à voir le ciel et à recevoir les rayons du soleil; on dirait, en les regardant, qu'ils font des efforts inouïs pour se surpasser les uns les autres. Ce n'est qu'à une hauteur énorme que des branches noueuses et fortes s'étendent à droite et à gauche, comme

Fig. 83.

pour repousser les faibles et dominer cette mer de têtes d'arbres (fig. 84).

Fig. 84.

La nature est si puissante et le soleil, qui est comme l'œil de Dieu, est tellement le but auquel aspire toute végétation, qu'au milieu de ces immenses futaies, il n'est pas rare de voir un arbre jeune encore resté mince, mais que toute l'ardeur de la séve a conduit à la hauteur du géant. Il résiste à l'épuisement causé par ses efforts si son pied est bien cramponné dans le sol; mais si la nature n'a pas accompli son œuvre avec toute la sagesse possible, on voit, par un beau jour d'été, le jeune arbre, victime, pour ainsi

dire, de son aspiration vers le soleil, s'affaisser en faisant trembler le sol.

L'aquarelliste doit dessiner avec le plus grand soin les ramures et le corps de l'arbre, et surtout leur conserver leurs caractères. Il doit remarquer comment les branches viennent généralement s'attacher à l'arbre, comment elles s'y unissent d'une manière solide, comment l'écorce lie et semble presser fortement là branche pour la consolider encore.

Il faut aussi remarquer avec quel art infini a lieu la dégradation de grosseur des branches : telle branche, qui s'attache sur une branche mère, est au moins d'un tiers plus petite que celle-ci.

Bien attacher les branches est la preuve d'une grande science et d'un grand mérite : c'est ce qui caractérise le vrai dessinateur.

Les branches sont les parties les plus essentielles de l'arbre ; le feuillé, qui en est l'habit, ne peut se faire que si le corps a été bien étudié dans la réalité et les proportions de ses formes. Le squelette d'un arbre doit être étudié comme le squelette du corps humain.

LE TRONC

S'il est indispensable de bien analyser les branches et de les caractériser selon leur distance, il ne l'est pas moins de figurer savamment le tronc, qui maintient cet énorme faisceau, d'en étudier les particularités et surtout l'ensemble, et de le modeler selon sa coloration; il faut, en outre, que l'ombre se lie parfaitement avec le reflet et la demi-teinte; que surtout le ton de l'ombre participe bien du ton local.

Pour le tronc d'arbre dans la lumière, *la vérité du ton local ne se lit que près de la demi-teinte; où frappe fortement le soleil, la vérité de ton disparaît* ou est affaiblie (fig. 85).

Ce principe est le même pour *les détails, qui ne sont saillants que près de l'ombre* et qui disparaissent là où frappe le soleil.

OMBRES PORTÉES PAR LES BRANCHES

Les ombres portées doivent écrire exactement la forme et les contours des objets sur lesquels elles tombent et diminuer de force à mesure qu'elles s'éloignent.

L'ÉCORCE

L'écorce d'un arbre est une des parties qui en caractérisent le mieux l'espèce. L'écorce du chêne, en vieillissant, se fend en losanges ; plus l'arbre est vieux, plus ces rides du temps sont saillantes et accentuées.

On remarquera que, plus l'arbre s'élève, plus ces fentes s'enveloppent, et qu'elles finissent par ne plus former qu'un ton local plus ou moins prononcé, selon la distance.

L'écorce du chêne, enfin, a une coloration âpre, d'un ton, soit gris foncé, soit vineux ou brun fort, selon les différents terrains sur lesquels l'arbre s'est développé.

Fig. 85.

LE PIED DU CHÊNE

C'est beaucoup, sans doute, de bien attacher les branches, de grouper savamment les feuilles et de bien modeler le tronc de l'arbre, suivant son caractère. Mais il n'est pas sans importance d'étudier l'attache de son pied sur le sol. Pour que le corps de l'arbre puisse se soutenir dans l'air, il faut que son pied s'attache réellement au sol ; selon qu'il penche à droite ou à gauche, ou qu'il est perpendiculaire, ses racines forment des attaches différentes ; s'il est sur un terrain incliné, la nature prévoyante rétablit l'équilibre en plaçant des racines en contre-fort. Aucun de ces détails de la construction de l'arbre ne doit être négligé ; ce n'est qu'en les observant qu'on peut produire une œuvre réellement sérieuse.

LE FEUILLÉ

Les chênes vus d'ensemble offrent les aspects pittoresques les plus variés.

Nous en donnons comme exemple (fig. 86) un groupe tiré de la forêt de Fontainebleau. Ce groupe, qui comprend *le Charlemagne* et *le Roland*, est célèbre par la majesté de son ensemble.

Nous adressant dans cet ouvrage à des personnes sachant déjà dessiner et connaissant au moins les principes élémentaires du feuillé[1], nous nous dispenserons de revenir sur ce sujet.

Devant les arbres, le peintre n'a pas à chercher la feuille, mais l'ensemble des groupes de feuilles, la direction de ces groupes et, enfin, leur expression. Ce qui doit le préoccuper d'abord, c'est le modelé et la couleur de ces ensembles de feuillage, selon la distance, et par-dessus tout la recherche des valeurs.

Ce serait une grande erreur que de chercher à analyser le feuillage ; car, si multipliés que fussent les détails, ils seraient toujours au-dessous de ce que présente la nature. C'est pourquoi, pour

1. Voir *Le Dessin pour tous*, cahiers 5, 6 et 7 de la première série.

LES ARBRES.

peindre, il faut avoir beaucoup dessiné, afin de pouvoir, avec la couleur, simplifier le détail et l'interpréter, parfois même l'oublier pour ne voir que la masse.

TRAVAIL DU PINCEAU POUR LE FEUILLÉ

Que le pinceau indique bien le mouvement des groupes; souvent, par un simple grené ou mouvement rapide du pinceau écrasé comme le montre la figure 87, on peut figurer d'innombrables quantités de feuilles.

S'il est utile de caractériser le feuillage par le détail, que ce soit dans quelques-unes des parties qui se rapprochent le plus du point de vue.

Pour modeler le chêne d'après nature, la brosse (fig. 88) est préférable au pinceau; elle donne mieux l'expression et le caractère du feuillé de cet arbre. S'il y a quelques détails à placer, le pinceau peut venir compléter le travail de la brosse.

Le modelé des branches et des lignes fermes appartient, bien entendu, au pinceau de martre (fig. 89).

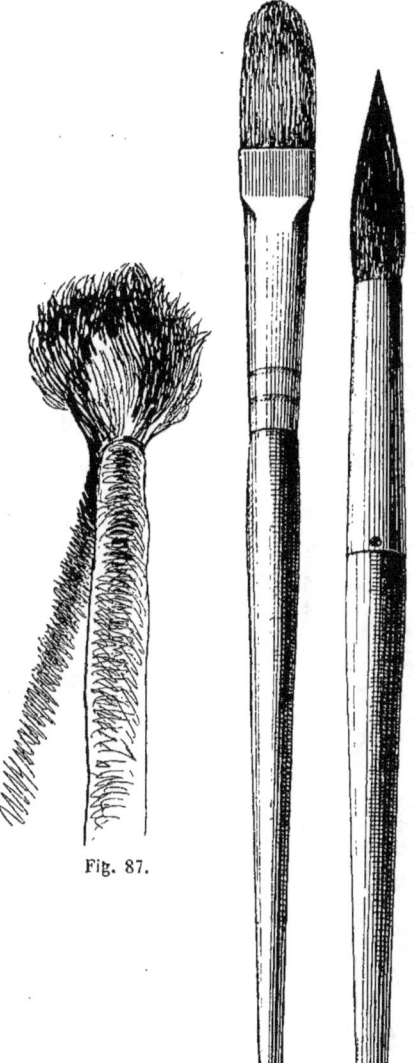

Fig. 87.

Fig. 88. Fig. 89.

LE CHATAIGNIER

Fig. 90.

Le châtaignier est le type de tous les arbres à feuilles tombantes.

Le *tronc* de cet arbre, comme celui du roi des forêts, devient d'une grosseur énorme; son *écorce* offre aussi quelques-uns des caractères de celle du chêne; elle se fend en losanges, mais elle n'atteint pas la même épaisseur. Comme celles du chêne également, les *branches* du châtaignier sont tortueuses et serpentantes; mais elles n'offrent pas une variété aussi pittoresque (fig. 90).

Le *feuillé* du châtaignier est très-caractéristique; les feuilles sont longues, pointues et d'une proportion

Fig. 91.

élégante comme largeur. Elles sont tenues sur les branches mères par de petites attaches et rangées par groupes de cinq ou six ; quoiqu'elles se dirigent dans tous les sens, l'expression générale du feuillé est descendante (fig. 92).

Pour mieux comprendre l'expression, la direction et la forme de ce feuillé, il faut l'observer par groupes petits et serrés (fig. 95).

Fig. 92.

Le feuillé du marronnier, par ses attaches et par ses groupes, a beaucoup d'analogie avec celui du châtaignier (fig. 93).

L'ensemble des groupes de ces arbres offrant plus de régularité et par conséquent moins de pittoresque que le chêne, l'emploi du pinceau (fig. 94) en rend nécessairement la traduction sur nature plus facile et plus en rapport avec le caractère à exprimer que l'emploi de la brosse.

Pour ces arbres, comme pour le chêne, nous recommandons de chercher l'ensemble et non les détails. En général, pour les arbres à grandes feuilles, si la reculée est possible, il faut se placer au moins à trois fois leur hauteur; de cette manière, on est moins entraîné par les détails.

Les châtaigniers réunis en groupes peuvent offrir de merveilleux sujets de tableaux. Leur feuillage abondant, le pittoresque et la belle coloration du tronc par rapport à la couleur des feuilles, leurs ramures puissantes, tout concourt à la beauté de l'ensemble. Nous offrons comme exemple d'ensemble la gravure de l'une de nos aquarelles, faite sous les beaux châtaigniers de La Celle Saint-Cloud, au travers desquels on aperçoit le mont Valérien (fig. 91).

Fig. 93.

Fig. 94. Fig. 95.

LES ARBRES.

Fig. 97.　　　　　　　　Fig. 98.

LE NOYER

Le noyer a aussi les feuilles tombantes et assez grandes; c'est un fort bel arbre qui, lorsqu'il peut se développer librement, a des formes très-élégantes. Ses *branches*, qui prennent des directions très-variées, sont par elles-mêmes peu pittoresques; mais, en résumé, il brille par la simplicité et la grâce de ses formes.

Son *écorce* est assez lisse et d'une coloration fine.

En plusieurs endroits, notamment en Auvergne, les noyers forment des groupes très-gracieux et peuvent offrir à l'aquarelliste qui veut chercher un peu, de nombreux sujets pour exercer ses pinceaux. Nous donnons comme type de noyer une étude prise dans le ravin de Thiers (Auvergne) (fig. 96).

L'ORME

L'*écorce* et le *tronc* de l'orme ont aussi quelque rapport avec ceux du chêne. Cet arbre, dans sa jeunesse, est couvert de branches depuis le bas jusqu'en haut, comme le montre la figure 97; mais à mesure qu'il vieillit, ses branches tombent et laissent des cicatrices qui, bientôt enveloppées par l'écorce, forment à la surface du tronc de l'arbre des excroissances de formes variées qui lui donnent un aspect vraiment pittoresque.

Les têtes d'ormes dues à l'élagage, opération qu'on pratique dans beaucoup de pays, ont souvent des formes d'une grande élégance unie à beaucoup d'originalité; nous en donnons un type pris en Normandie (fig. 98).

Le *feuillé* de l'orme peut, par l'aspect général des groupes, être classé par les peintres dans la même famille que celui du châtaignier et

du noyer. Comme celles de ces arbres, ses feuilles sont tombantes;

Fig. 99.

seulement elles sont beaucoup plus petites et forment des groupes d'un profil élégant et gracieux (fig. 99).

L'orme est pour le peintre un des plus beaux arbres de nos pays;

son feuillage, d'un vert noir puissant, donne à l'ensemble une sévérité douce qui contribue puissamment au charme des compositions où se trouve cet arbre.

Nous signalons toutes ces particularités dans l'espoir de provoquer chez l'aquarelliste le désir d'agrandir le cercle de ses connaissances par l'étude d'espèces qui semblent créées exprès pour son pinceau.

LE SAULE

Cet arbre si pittoresque, qu'on rencontre à chaque pas sur les bords des courants d'eau et des petites rivières de nos pays, présente les formes les plus variées et une physionomie des plus singulières.

Fatigué par les fréquents ébranchages que lui fait subir la spéculation, presque toujours, en vieillissant, il se creuse à l'intérieur; son *tronc* (fig. 100) se contourne, prend une forme bizarre et présente une tête à la fois singulière et cocasse (fig. 101).

Rangés sur le bord des ruisseaux, les saules, par leur allure chancelante et bizarre, ressemblent à des hommes ivres.

Fig. 100.

LES ARBRES.

Ces arbres forment généralement des groupes ravissants sur lesquels le soleil vient papilloter et semble détacher exprès pour le peintre des motifs particulièrement intéressants et pittoresques.

L'*écorce* du saule, elle aussi, se fend en vieillissant et prend des

Fig. 101.

formes originales; mais de ce vieux tronc vermoulu, donnant l'idée de la vieillesse prête à s'affaisser, s'élancent en gerbes vers le ciel de délicieuses branches d'une grande finesse de couleur et de la forme la plus élégante.

Le *feuillage* du saule, fin et léger, s'agite au moindre vent; sa feuille, mince et allongée, se tient dans des positions très-variées;

aussi la traduction du feuillé de cet arbre est-elle très-difficile, surtout quand il est vu de près.

Au point de vue de la couleur, l'ensemble est le type de la finesse de ton; nous ne connaissons dans nos climats aucun arbre qui présente un feuillage aux teintes aussi rompues. Le dessous des feuilles est d'un vert gris merveilleux, et le dessus d'un gris clair bleuté indéfinissable; aussi, lorsqu'ils sont secoués par le vent, si le temps est un peu orageux, les saules se dessinent en masses argentées sur le ciel.

La coloration du tronc est belle, surtout à l'intérieur, et par son opposition vigoureuse avec celle du feuillage (fig. 102).

En résumé, par sa forme et sa grandeur, qui reste toujours dans des proportions moyennes, par son ensemble et surtout par sa finesse de coloration, le saule est un des arbres qui se prêtent le plus à l'interprétation heureuse du peintre.

Pour bien traduire le caractère de cet arbre, le pinceau de martre est préférable à la brosse.

LE PEUPLIER

Le peuplier, cet arbre si commun dans nos contrées, et dont la tête fine et élancée (fig. 103) se perd dans le ciel, joue toujours, malgré la monotonie de sa forme, un rôle agréable dans le paysage, où il semble placé comme un point d'exclamation. Sa forme sévère lui appartient en propre, et n'importe où il se trouve dans un tableau, son individualité est caractérisée.

Ses *feuilles* présentent une coloration d'une grande finesse, moins grande pourtant que celles du saule, et son *branchage*, quoique serré, n'est pas sans une certaine grâce pittoresque.

Les vieux peupliers ont des troncs d'une forme merveilleuse et dont les attaches sur le sol offrent à elles seules des sujets d'étude tout à fait attrayants (fig. 104).

Le peuplier blanc, par ses formes disloquées, et malgré les capricieuses directions de ses branches, a moins d'originalité que l'autre ; mais il prend sa place dans l'harmonie générale par la couleur de son feuillage, qui est aussi d'une finesse remarquable.

Fig. 103.

Ces espèces d'arbres se traduisent plus facilement avec la brosse (fig. 105) qu'avec le pinceau.

196 TRAITÉ D'AQUARELLE.

Fig. 101. Fig. 103.

Fig. 196.

LE HÊTRE

Le hêtre, par sa majesté, rivalise avec le chêne et semble lui disputer la royauté de nos forêts. Pour le pittoresque, il est vrai, la première place appartient au chêne ; celui-ci est plus âpre, plus tourmenté, plus *rageur,* disent les peintres. Mais le hêtre a plus de noblesse ; son port général est plus majestueux, et ses formes sont plus sévères.

Il faut être un dessinateur habile pour bien peindre un hêtre, sans quoi son grand caractère disparaît et son côté pittoresque ne peut suffire à contre-balancer la négligence de ses formes.

Les principales *branches* du hêtre, peu variées dans leur forme, s'élèvent hardiment vers le ciel ; fortement attachées au corps de l'arbre, elles semblent menacer les nuages (fig. 106).

L'*écorce* du hêtre est fine, distinguée de couleur et d'un caractère essentiellement différent de celui de l'écorce du chêne et du châtaignier. Comme direction, elle s'étend horizontalement (fig. 106) et enveloppe le corps de l'arbre et les branches ; çà et là elle se couvre de taches noirâtres qui forment comme des grains de beauté sur les membres du géant des forêts (fig. 107).

Le *pied* du hêtre est fortement attaché au sol, dans les hautes futaies surtout. De ce pied gigantesque, qui semble être celui d'un monstre antédiluvien (fig. 107), partent d'énormes racines qui courent, s'étendent et saisissent le sol comme les ongles d'une immense griffe. Dans les courses rapides au milieu des forêts peuplées par ces géants du règne végétal, l'œil, fasciné par les mille objets qui l'entourent, croit, en regardant ces racines aux formes bizarres, voir s'agiter sous les feuilles mortes des milliers de serpents ; et il n'est pas rare, à la fin du jour, d'apercevoir le promeneur inexpérimenté sauter à droite et à gauche pour éviter ces êtres étranges qui semblent ramper sur le sol.

Le *feuillé* du hêtre (fig. 108) s'étend en masses sévères et élégantes. Sur la base de l'arbre, autour des grosses branches, s'attachent d'autres petites branches fines et capricieuses

Fig. 107.

au possible, prenant des formes tout à fait singulières et soutenant avec une grâce inimaginable des groupes de feuillage dont la forme est impossible à décrire. Aucun arbre ne présente dans ses détails et dans l'allure de son ensemble une plus merveilleuse réunion de beautés pittoresques. Le peintre qui le voit se développer au milieu de nos forêts avec ses grandioses proportions, est d'abord effrayé; mais si, préparant hardiment sa palette et ses pinceaux, il se met sérieusement en devoir de le reproduire, les obstacles qui lui semblaient insurmontables cèdent peu à peu au charme qui le captive; il oublie tous les autres arbres; pour lui, rien n'est majestueux, rien n'est beau que le hêtre; plus il le contemple, plus il l'aime, et ce n'est qu'à regret qu'il le quittera.

Fig. 108.

Le feuillage du hêtre est ondoyant et noble; au printemps, lorsque le soleil le frappe, c'est le vert éclatant de l'émeraude; au commencement de l'automne, c'est la chaude coloration de l'or jaune; un peu plus tard, c'est le rouge métallique des charbons ardents. Aussi, reproduit avec sincérité à ces différentes époques, le hêtre semble-t-il, pour ceux qui ne connaissent pas les forêts, un brillant caprice de l'imagination.

Pour traduire le feuillage du hêtre, il est bon, selon nous, d'employer simultanément la brosse et le pinceau.

LE BOULEAU

Si le hêtre est d'or et de feu, le bouleau (fig. 109) est d'argent. Sa forme, d'une élégance un peu grêle, présente un heureux contraste avec celle des géants qui l'entourent. Semé çà et là, il offre au peintre des détails charmants de finesse. Ses *branches* minces et d'une souplesse gracieuse difficile à décrire, le couvrent et l'enveloppent comme une chevelure. Sa *feuille*, bien proportionnée à ses branches, est petite, presque carrée comme celle du peuplier, a une attache assez longue et se dirige toujours vers la terre. Le moindre souffle la fait se balancer. Comme celle du saule, elle présente deux colorations différentes : à l'intérieur, elle est gris blanc, et, à la partie opposée, d'un vert gris fin. Cet arbre est pour le paysagiste comme pour le promeneur une note charmante au milieu des ensembles sévères de nos forêts, surtout lorsqu'il peut se combiner sur les premiers plans avec le chêne ou le hêtre.

Le bouleau est caractérisé par la couleur de son *écorce*, qui est d'un blanc argenté. Comme celle du hêtre, elle porte des taches noirâtres qui en relèvent le ton un peu uniforme. Comme celle du hêtre également, elle exprime un cercle et enveloppe l'arbre comme un ruban enroulé.

La partie inférieure du tronc du bouleau s'élargit jusqu'à une

hauteur d'environ trente centimètres, et son écorce, épaissie dans cette partie, se fend en losanges; rarement ses racines sortent du sol.

Généralement les bouleaux se groupent bien et forment de charmants motifs; ils présentent toujours le type de l'élégance et de la finesse (fig. 113).

Le bouleau est facile à peindre pour l'aquarelliste, qui peut représenter la légèreté de son feuillage en le grenant, soit avec la brosse, soit avec le pinceau.

Voici la manière de procéder :

Le pinceau étant écrasé comme le montre la figure 110, grener dans le sens du mouvement des feuilles, et, avant que ce grené ne soit sec, reprendre le pinceau (fig. 111) pour compléter le relief ou simplifier le trop grand nombre de détails.

Lorsque le bouleau se trouve sur le premier plan, l'emploi de la brosse

Fig. 109.

(fig. 112) est préférable à celui du pinceau écrasé, parce qu'elle ex-

prime avec plus de vérité la silhouette de l'arbre sur le ciel.

Fig. 110.

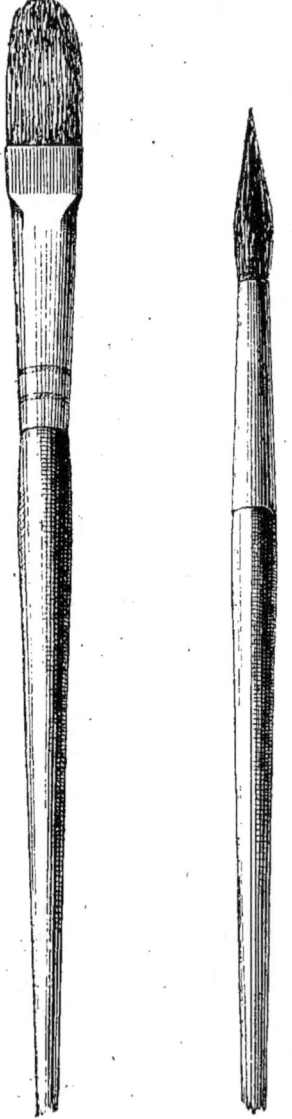

Fig. 112. Fig. 111.

Ici se termine l'analyse des arbres les plus importants de nos contrées; il y en a sans doute d'autres encore très-remarquables dont nous n'avons pas parlé, tels que le sapin, le pin, etc. Mais il nous faudrait des volumes si nous voulions tout dire, et nous devons nous arrêter.

Fig. 113.

LES ARBRES VUS A DIFFÉRENTES DISTANCES

Il est bien utile, pour le peintre d'aquarelle, d'étudier sérieusement les arbres de près; car lorsqu'ils se présentent à de grandes distances, le caractère doit en être conservé selon les espèces; or l'exécution de celui qui les connaît est bien supérieure, par la sûreté de l'interprétation, à l'exécution de celui qui ne les a entrevus que superficiellement.

Fig. 114.

Les arbres, vus de loin, conservant leur caractère, le pinceau doit, dans l'interprétation, se lier avec le mouvement de l'ensemble (fig. 114).

Dans les vues de lointains couverts d'arbres, le peintre doit surtout représenter les grandes masses d'ensemble, en faisant surgir çà et là les arbres dont les colorations plus puissantes ou plus claires font tache au milieu des autres : ce sont les vibrations de ces points éloignés.

LES BORDS DE RIVIÈRE

Plusieurs de nos maîtres modernes ont réalisé, pour les bords de rivière, toutes les merveilles que l'on peut rêver. Il suffit d'avoir vu leurs œuvres pour être convaincu que les bords de rivière tiennent dans la nature la place la plus coquette et celle dont le charme a le plus de puissance sur le peintre et sur le spectateur (voir fig. 115).

L'aquarelliste est généralement bien reçu par cette nature élégante; mais, que le débutant le sache bien, pour peindre les bords de rivière, il faut procéder d'une manière sûre : d'abord, ne pas prendre une ligne d'horizon trop élevée, faire un bon dessin, une bonne et sage préparation; observer les reflets, en bien exprimer la profondeur et surtout les toucher largement par teintes plates, car le modelé des reflets ne ressemble en rien, comme exécution, au modelé des objets qui les produisent; voir juste les lumières du ciel se reflétant dans l'eau; pour donner plus de transparence et de douceur à l'eau, prendre le blaireau plat, lorsque l'aquarelle est à moitié terminée et laver légèrement; ce lavage fait, repasser quelques légères teintes; puis, pour les brillants dans l'eau, se servir de la peau de daim ou du grattoir.

Pour les bords de rivière, il est bon d'employer le harding mince de préférence au fort, ou le whatman à grain demi-fin, qui est aussi excellent.

Si l'on veut employer le harding fort, il faut, pour les eaux, aplatir fortement le grain de ce papier avec le brunissoir.

Fig. 145.

LES FABRIQUES

Le peintre entend par *fabrique* toute construction placée dans le paysage. L'église gothique au clocher élancé, le château féodal du moyen âge, l'humble chaumière au toit moussu, sont des fabriques.

La fabrique n'est la plupart du temps qu'un meuble accessoire du paysage; mais elle contribue, par l'opposition des lignes et des valeurs, à l'harmonie de l'ensemble, auquel elle donne du charme en lui imprimant surtout le caractère de la vie.

Dans les verdoyantes vallées, sur les coteaux brûlants, partout où l'homme s'est arrêté, il a dû se bâtir un abri. La construction est restreinte ou développée, humble ou fière, selon l'infériorité sociale ou la puissance du maître; mais, quel qu'il ait pu être, il a marqué le sol d'une empreinte ineffaçable, il a arrangé la nature à son usage, il a rompu par quelques pans de mur les lignes sévères des grands horizons; enfin, en modifiant l'aspect général, s'il l'a presque toujours rapetissé, il l'a souvent embelli.

Artistes voyageurs, touristes, amis des vieux souvenirs, c'est à vous surtout que s'adresse l'étude des fabriques. Sans aller loin, combien de merveilleux sujets d'étude, quelle variété de formes, de groupes et de colorations s'offriront à votre pinceau! Si vous savez évoquer le passé de nos vieilles cités et qu'à l'émotion du souvenir vous puissiez joindre l'émotion artistique, si enfin vous savez voir en peintre les fantastiques effets que vous rencontrerez, ils dépasseront souvent les rêves les plus merveilleux de l'imagination.

Bonington et bien d'autres ont montré, dans des œuvres étincelantes d'esprit et de lumière, tout le parti qu'on peut tirer des fabriques, toute la force et le charme poétique dont l'aquarelle surtout, par ses tons ensoleillés, peut revêtir les vieux toits presque effondrés et les murailles chancelantes.

Quelles merveilles l'aquarelliste ne trouvera-t-il pas dans ces chaumières normandes aux colorations étranges, et entourées de bouquets d'arbres séculaires, dont la puissante végétation les enveloppe si bien de son riche manteau qu'elle se lie en quelque sorte avec les constructions et paraît ne faire avec elles qu'un tout indéfinissable. Ces pommiers au branchage fantastique qui entourent la maison du fermier, et semblent, aux reflets du soleil couchant, danser une de ces rondes légendaires dont on parle encore aux veillées; la ferme elle-même, en plâtre ou en argile bariolée de chevrons noircis, avec le vulgaire mais pittoresque tas de fumier, la flaque d'eau noire et bourbeuse où se désaltèrent les habitants de la basse-cour et qui reflète encore un coin bleu du ciel, et mille autres détails d'un réalisme coloré ne semblent-ils pas dire au peintre : Arrête-toi? Avant de quitter la Normandie, passerons-nous sous silence l'intérieur de ces vieilles villes, Rouen, Caudebec et bien d'autres, avec leurs clochetons dentelés se perdant dans le ciel et se voilant de bleu gris, avec leurs vieux pignons aux lucarnes béantes, qui semblent se parler à l'oreille, tant ils sont rapprochés?

Les anciennes cités de la Bretagne, Dinan, Vitré, etc., et bien d'autres riches écrins dont nous ne pourrions énumérer les nombreux joyaux, présentent aussi dans ce genre mille merveilles.

Signalons pourtant encore l'Auvergne et ses curieux balcons, ses grands escaliers, ses maisons basses aux toits plats, auxquelles la pierre noire employée dans la construction vient donner des tons d'une finesse sévère.

Nous avons surtout parlé des contrées remarquables par de vieilles constructions pittoresques et délabrées; c'est que, en fait de fabriques, le neuf, aux lignes froides, aux tons aigus, est l'ennemi du peintre. Si donc vous rencontrez sur votre route un paysan auquel vous demandiez quelques renseignements sur le bourg ou le village où vous allez et qu'il vous dise : « Ah! monsieur, vous allez trouver un bien vilain pays, je vous engage à ne pas vous y arrêter, » réjouissez-vous, pressez le pas, là est infailliblement un monde nouveau où des merveilles vous attendent. Il y aurait des volumes à écrire sur le voyage du peintre de village en village, et nous espérons qu'un jour quelque peintre nous le retracera à la fois avec la plume et le pinceau.

Fig. 116.

LES INTÉRIEURS

Que ceux pour qui les intérieurs ont des charmes évoquent le souvenir de Rembrandt : lui seul leur dira les prodiges de lumière et de clair-obscur que peuvent offrir ces motifs d'apparence si vulgaire, mais dont l'inimitable maître a su tirer un parti si brillant. Ce genre, un peu délaissé de nos jours, offre des motifs vraiment dignes du plus habile pinceau.

Lorsque le peintre rencontre des villages pittoresques, qu'il n'hésite pas à entrer dans les chaumières : il y trouvera certainement des sujets de tableaux merveilleux et d'une coloration parfois si étrange qu'elle pourra donner naissance à des œuvres empreintes d'un très-grand caractère d'originalité.

L'intérieur que nous présentons comme type (fig. 117) est pris dans une chaumière de l'Auvergne. Comme il est pittoresque et intéressant ce petit coin à l'apparence d'abord si insignifiante! N'est-il pas vraiment émotionnant pour le coloriste, rien que par les accents vigoureux de ce simple croquis?

Que le jeune peintre auquel une heureuse inspiration fera rechercher ce genre de motifs ne craigne pas de rester vrai dans son interprétation des tons et de l'effet, même s'ils lui paraissent heurtés; mais d'abord qu'il cherche bien cet effet, c'est-à-dire le point où l'ensemble du premier plan se groupera le mieux par rapport à la lumière.

C'est surtout quand il voudra reproduire des intérieurs, que le peintre verra combien il lui est indispensable de connaître les prin-

cipales règles de la perspective, sans laquelle il n'arrivera jamais à unir l'harmonie correcte des lignes au charme de l'effet.

Le papier Harding est excellent pour les intérieurs, qui, généralement, sont enfumés, remplis de vieux objets d'une coloration puissante, et pour la représentation desquels il faut arriver quelquefois jusqu'à la violence du ton. Libre du reste à l'aquarelliste de choisir son papier selon l'impression que lui cause son motif.

Nous n'avons rien à dire sur la manière de procéder, qui est la même que pour les genres précédents.

Fig. 117.

LES CHATEAUX ET LES ABBAYES

Aucun genre de peinture ne peut traduire avec plus de charme et de poésie que l'aquarelle, les châteaux et les abbayes, sous les ruines desquels sont ensevelis tant de souvenirs et de merveilleuses légendes.

Quoi de plus pittoresque, de plus imposant, de plus propre à captiver l'imagination que ces châteaux perchés comme des nids d'aigle sur le sommet des monts escarpés et dont les ponts-levis, les épaisses murailles, les énormes tours, les donjons surmontés de créneaux et de machicoulis, semblent être les débris d'un monde fantastique (fig. 118)?

Quels sujets de méditation, quelles rêveries, quelles idées de calme et de recueillement n'inspirent pas ces vieilles abbayes dont les longues colonnades et les cloîtres mystérieux sont souvent enfouis aux deux tiers dans le sol (fig. 119); dont les pans de mur, aujourd'hui affaissés, ont jonché la terre de débris; dont les tours gigantesques, encore surmontées d'un lambeau de toit vermoulu, résistent fièrement aux efforts du temps ou de la tempête!

Quels sujets plus capables d'inspirer un peintre! Pourtant ce genre, qui n'a pas d'égal, est quelque peu délaissé aujourd'hui; peut-être attend-il que son maître apparaisse et le classe au rang des grandes et belles impressions.

Pour ce genre, plus que pour tout autre, il faut que le peintre puisse s'asseoir juste à la place voulue; car, si un groupe peut, vu de différentes places, présenter plusieurs tableaux, il n'y a, nous le répétons, qu'une seule place possible pour chaque tableau; il s'agit

donc de la trouver : c'est pourquoi celui qui n'est pas né avec le sen-

Fig. 118.

timent du beau et du gracieux dans l'ensemble sera toujours infé-rieur dans ce genre.

LES CHATEAUX ET LES ABBAYES.

Pour bien réussir les ruines, comme d'ailleurs toutes les fabriques, les intérieurs de villes, etc., il faut trouver un effet qui favorise la beauté du site par un clair-obscur bien entendu, rejetant la lumière sur les parties intéressantes du tableau.

Les Anglais excellent dans la représentation des châteaux et des abbayes : c'est un genre qu'ils cultivent avec amour et où ils obtiennent un légitime succès. Leurs effets, très-osés, ont de grandes qualités d'harmonie; les tons, qui souvent manquent de vérité, y ont, malgré cela, presque toujours, un charme inexprimable.

Pour les châteaux et les abbayes, nous conseillons, comme pour les autres fabriques, de se servir de papier Harding et de procéder par les ombres et l'effet.

Le plus difficile dans ce genre, c'est de rester fort dans l'ensemble et de ne pas se noyer dans les détails.

L'ANNÉE DU PEINTRE

LE PRINTEMPS

Rien, dit-on, ne ressemble autant à la vieillesse que l'extrême jeunesse. Rien, de même, ne rappelle autant l'automne que le printemps.

Pour le peintre, pour l'aquarelliste, le printemps offre une fraîcheur de coloration qui caractérise par un charme indéfinissable cette riante époque de l'année où la nature se couvre d'un vêtement resplendissant de fraîcheur et de jeunesse.

Au printemps, les couleurs sont tendres et brillantes à la fois; les verts sont faits avec les couleurs les plus éclatantes peut-être qui se trouvent sur la palette : c'est le triomphe de la gomme-gutte, du chrome clair, du jaune indien, du vert Véronèse. Le ciel même est à ce moment d'une si grande limpidité que nos tons les plus brillants, le cobalt, le bleu de Prusse, suffisent à peine à en faire comprendre la transparence et l'éclat. Les feuilles, au moment où elles vont se développer, offrent des tons violacés si éclatants qu'ils rappellent parfois les ardentes colorations de l'automne; les rouges les plus intenses, les garances, les vermillons de Chine, sont appelés à donner leur note étincelante dans ce grand concert; encore n'arrivent-ils qu'à nous présenter une pâle et faible idée de cette immense fête de la nature où tout est poésie et soleil.

Le printemps est une des plus merveilleuses saisons d'étude pour le peintre; mais qu'il se hâte, car elle passe vite, et nulle autre ne

lui offrira ces finesses de ton, ces transparences de coloration qui donnent tant de charme aux effets de printemps.

C'est surtout aux bords des rivières, dans les plaines, que le peintre pourra trouver à ce moment ses plus brillantes études.

L'ÉTÉ

Le printemps a fait place à l'été; la tunique de gaze diaprée d'or dont les bourgeons encore à demi fermés enveloppaient la cime des arbres s'est changée en un riche et solide manteau; à la frêle élégance des formes de la jeunesse a succédé la majestueuse ampleur de la maturité. La nature est alors dans toute sa force et d'un aspect général plus sévère qu'au printemps. Elle offre au peintre des teintes moins variées; le vert des feuillages s'accentue, se colore et s'enveloppe peu à peu d'un ton gris; mais à aucune autre époque de l'année les arbres ne se présentent avec plus de majesté dans leur ensemble. L'unité de ton, même, contribue à la grandeur imposante des aspects de cette saison. La force, la puissance caractérisent l'été dans l'ensemble et dans les détails : point d'écarts ou d'excentricités dans les colorations, et le calme imposant de ces groupes majestueux pourrait même parfois devenir monotone, si le soleil ne venait, à point nommé, animer cette solide nature et faire jaillir des feuillages des cascades d'étincelles phosphorescentes, qui semblent lancées par les facettes de mille diamants.

Malgré ses beautés, l'été est peut-être l'époque la plus difficile à rendre pour le peintre, par la simplicité des lignes et l'unité des tons; mais c'est la vraie saison du dessinateur, qui peut chercher et suivre les formes variées des feuillages, dans les détails, la silhouette et l'ensemble.

En été, l'excessive chaleur du jour rend à ce moment le travail fort pénible et souvent impossible; c'est donc l'instant de faire des études du soir. Vers la fin du jour, la nature s'enveloppe de demi-teintes mystérieuses qui laissent deviner les formes et les objets sans trop les indiquer, et donnent aux ensembles une harmonie grave

et douce, d'un charme quelquefois supérieur à celui des plus brillants effets lumineux.

Dans ces effets du soir, on ne distingue plus que trois masses principales : *le ciel*, généralement clair et brillant, sur lequel se détachent en vigueur *les fabriques* ou *les arbres* qui meublent le terrain; enfin, *le terrain*, dont la masse offre une valeur beaucoup moins forte que les arbres et beaucoup plus puissante que le ciel.

L'AUTOMNE

Septembre se lève : l'automne du peintre commence, l'automne, époque rêvée du coloriste, heure splendide où le soleil semble donner à ses rayons un éclat plus vif, une chaleur plus intense, pour dorer nos coteaux et nos forêts et les revêtir d'une dernière et plus brillante parure avant les neiges de l'hiver.

C'est surtout vers les forêts que se dirigent à ce moment les peintres, c'est là surtout que va se dérouler devant eux un spectacle vraiment féerique. Le bouleau chante la première note dans ce concert universel; son feuillage léger et d'un gris argenté emprunte à l'ocre jaune et au brun rouge leurs tons finement brillantés; puis, vient le hêtre et bientôt le chêne, qui, dans leurs masses touffues, offrent toutes les couleurs du prisme, le rouge, le jaune le plus intense, au milieu desquels quelques groupes plus jeunes ou mieux conservés jettent les accents suraigus de leurs rameaux verts. Que le soleil vienne frapper de ses rayons cet ensemble déjà si brillant, et l'on croira assister à un immense incendie.

La nature, en effet, se consume et use ses forces dans ces lumineux éclats; à peine octobre est-il arrivé à ses derniers jours que le vent s'élève et souffle avec violence; la tourmente fait aux arbres une guerre acharnée; elle les enveloppe, les courbe, les secoue et ne leur laisse ni trêve ni merci qu'elle ne les ait dépouillés jusqu'à la dernière feuille.

Le peintre, en s'éveillant, se croit le jouet d'une illusion : la magnifique parure qu'il admirait hier jonche la terre aujourd'hui. Tout est dit; la nature a changé d'aspect. Si le peintre est en forêt, il ne

reconnaît plus ses arbres et retrouve à peine son chemin ; il lui semble qu'il rêve ; il se croit transporté dans un monde nouveau : cette nature qui s'offre maintenant à ses yeux lui est inconnue ; ce n'est plus l'automne, mais ce n'est pas encore l'hiver ; qu'est-ce donc ? un tableau nouveau et toujours splendide, surtout si le soleil, glissant entre les nuages, vient en détacher l'ensemble en le frappant de sa lumière. Le peintre, inspiré par les effets nouveaux qui s'offrent à lui, se prépare à la hâte, prend vivement sa boîte et veut saisir l'aspect de ces géants aux mille bras qui posent devant lui ; mais le vent se déchaîne de nouveau et siffle furieux entre les arbres ; l'artiste se maintient à peine ; la pluie survient, il résiste encore : adossé à un arbre et abrité sous son parasol, il lutte avec force et courage contre tous les obstacles ; mais bientôt son parasol ploie sous les efforts de plus en plus violents de la bourrasque ; son chapeau et son œuvre même sont emportés au loin ; le peintre, vaincu et désarmé, se lève, ramasse péniblement son bagage et se retire à regret : le temps de l'étude possible est passé.

L'HIVER

Comme nous l'avons dit déjà, toutes les saisons sont belles. L'hiver même offre, dans ses divers aspects, des beautés de premier ordre, quand, laissant de côté son long cortége de pluies et de brouillards, le soleil de décembre vient briller d'un pâle éclat et faire étinceler le givre sur les branches noircies de nos arbres ; ou quand la plaine, revêtue d'un manteau de neige d'une blancheur éclatante et mate, se détache dans de lointains horizons sur un ciel d'un noir lourd et bistré. Il y a certes à étudier, devant cette fantastique nature, des effets d'une originalité puissante, d'une sévérité âpre et sauvage, d'un caractère étrange et grandiose.

Les effets d'hiver sont, entre tous, ceux qui doivent être saisis et rendus sur le vif ; mais que de difficultés à vaincre ! Heureux ceux à qui il est possible d'affronter les dangers de cette rude saison et qui en ont à la fois le courage et la force.

L'une des plus grandes difficultés pour le peintre, lorsqu'il veut

représenter la neige, c'est de trouver juste la valeur des différentes colorations selon leur distance, et de bien établir les rapports du ton du ciel avec la coloration des ombres naturelles ou portées ; aussi, peu d'effets de neige sont-ils complétement réussis, surtout par l'aquarelliste, pour qui le froid et l'humidité sont des obstacles souvent insurmontables. Cependant, si imparfaite que soit l'œuvre faite sur nature à cette époque, elle ne peut manquer d'un grand charme de souvenir, quand on revoit au coin du feu, ou par un beau jour d'été, ce ciel plombé sillonné par les corbeaux, et cette plaine neigeuse où nul être vivant ne se montre que sous quelque enveloppe qui le rend méconnaissable.

Les couchers de soleil sont, en hiver, d'une splendeur sans égale. Rien ne cache l'astre à son déclin et, au moment de disparaître, il s'entoure d'un manteau ou d'un voile aux colorations les plus riches et les plus diaprées.

L'hiver est aussi particulièrement propice aux études de terrains. A cette époque, les terrains, dépouillés de leur manteau de verdure, laissent apercevoir toute la richesse pittoresque de leurs brisures capricieuses et de leurs mille ondulations.

Nous avons voulu, dans cette troisième partie, avant de passer à la partie pratique, donner à l'aquarelliste une idée des morceaux de la nature les plus susceptibles de frapper son imagination, et des innombrables sujets d'étude qui s'offrent à lui. Aux quelques mots d'explication que nous avons pu donner, nous avons joint des dessins sincèrement faits d'après nature, persuadé que, si dans les questions d'art un exposé théorique est quelque chose, un type dessiné est plus encore, et qu'un volume en dit moins que le moindre dessin bien compris. Les dessins dont nous parlons sont des reflets de nos impressions et de nos sentiments personnels ; c'est maintenant à l'élève d'en faire son profit, et, dès qu'il le pourra, de s'affranchir de son guide pour marcher seul et devenir lui-même.

QUATRIÈME PARTIE

APPLICATION

OBSERVATIONS GÉNÉRALES

Quand on est suffisamment instruit sur l'art, qu'on possède bien les principes qui sont la base fondamentale de toute création, qu'on a enfin bien compris l'exécution en théorie, il faut naturellement arriver à la pratique ; mais c'est alors seulement qu'il faut y arriver ; car la pratique sera toujours défectueuse si elle n'a la théorie pour guide et pour appui.

« La théorie est comme le bâton de l'aveugle », a dit Decamps, un de nos plus illustres peintres modernes. Le maître avait raison ; ajoutons cependant que la pratique seule, privée de raisonnement, arrivera encore, par une imitation servile, à produire une œuvre quelconque, quoique privée d'harmonie, d'ensemble, d'unité ; comme l'aveugle sans bâton arrivera, avec mille hésitations, à tracer des pas irréguliers ; tandis que la théorie seule sera, comme le bâton, complétement impuissante.

Que le jeune peintre garde donc pour lui tous les raisonnements théoriques, si excellents qu'ils puissent être, et qu'il se contente d'en faire l'application ; car il faut qu'il se persuade bien qu'il ne sera jugé que sur ses œuvres.

« L'action, dit le peintre Renou, doit toujours avoir le pas sur la parole. Employer tout son temps à raisonner de son art sans agir, c'est folie ; on devient à la longue contemplatif et paresseux.

« Les grands parleurs qui citent à tout propos les grands maîtres, leurs règles et leur manière d'exécuter, sont souvent pris au dépourvu

quand il est question de produire. La pratique peut seule affermir, éclairer et redresser la théorie; et, sans pratique, il n'est aucune théorie sûre. On ne doit enfin parler ni écrire sur un art qu'à la clarté du flambeau de l'expérience. »

Nous pouvons conclure de tout ce qui précède, que la pratique et la théorie doivent toujours être inséparables et se prêter un mutuel appui.

Les principes théoriques ayant été, croyons-nous, suffisamment développés dans les chapitres précédents, nous allons maintenant nous occuper exclusivement de la pratique, en nous efforçant de guider constamment la main du jeune peintre d'une manière à la fois simple, rationnelle et *méthodique*.

Nous appuyons à dessein sur le mot *méthodique*, qui appartient en propre à l'enseignement; si l'on demande, en effet, à un peintre qui ne s'est jamais occupé d'enseignement, quelle méthode il emploie pour faire un tableau ou une aquarelle, il rira peut-être à cette question, et répondra probablement qu'il a commencé aujourd'hui d'une manière, mais que, si demain il avait à refaire son œuvre, il commencerait peut-être autrement; il serait dans le vrai en parlant et en agissant ainsi : maître du procédé par son talent, le peintre cesse de se préoccuper du moyen d'exécution; il cède au sentiment, à l'impression de l'effet, et, quoi qu'il en soit, reste, sans même y songer, méthodique dans l'application; mais, s'il n'a jamais eu à guider des débutants, il ne s'est jamais préoccupé de classer ni d'exprimer tout ce qu'il sait sur son art, en vue de le communiquer aux autres d'une manière claire, simple, facile, en un mot, méthodique : c'est précisément ce que nous avons essayé de faire, en offrant au jeune peintre quelques modèles, que nous aurions voulu pouvoir multiplier, mais qui, nous l'espérons, suffiront à nous permettre de lui présenter clairement les différents systèmes employés pour faire l'aquarelle.

LA SÉPIA

La sépia, genre charmant, très-cultivé par les anciens, s'exécute comme l'aquarelle proprement dite, mais avec une seule couleur, la sépia, qui donne son nom au genre.

La sépia est, par cette raison, le meilleur genre à étudier pour le débutant, qui n'a point alors à se préoccuper du mélange de différentes couleurs, mais simplement de l'emploi de l'eau en plus ou moins grande quantité selon les teintes qu'il veut obtenir. De cette manière, il apprendra vite l'art du lavis et l'emploi des teintes selon les valeurs. Comme il devra faire un certain nombre de sépias avant de passer à l'aquarelle, s'il n'avait pas de modèle de ce genre, il pourrait prendre un dessin bien mis à l'effet et exécuter une sépia d'après ce dessin. Enfin, à défaut de la couleur appelée sépia, il pourrait faire un lavis dans des conditions de travail tout à fait identiques avec du noir d'ivoire. Ce serait surtout le cas, s'il copiait un dessin ; car le noir d'ivoire en rendrait parfaitement les tons dans leurs divers accents et leurs dégradations.

EXÉCUTION DE LA SÉPIA

(PLANCHES I, II ET III)

LE TRAIT (Planche I)

Le papier étant bien tendu sur une planchette ou sur un châssis, faire une esquisse, puis un trait sec et nerveux, parfaitement exact dans sa forme et indiquant l'effet par quelques lignes ; après avoir terminé ainsi ce dessin, prendre un peu de mie de pain et effacer légèrement.

Ce trait ainsi fait indique nettement, comme notre sépia, une barque attachée à un bateau plat.

PREMIÈRE PRÉPARATION (Planche II)

Prendre le plus petit des deux pinceaux en martre noire, le mouiller largement, le frotter sur la sépia et le charger de couleur assez forte, puisqu'il s'agit d'indiquer les parties les plus vigoureuses, les plus saillantes, celles enfin qui donnent l'accent, le nerf à la forme et aux détails. Cela fait, laisser sécher.

Cette seconde phase de l'œuvre étant bien exécutée et spirituellement accentuée, en d'autres termes, la touche étant juste à sa place, on peut s'occuper de la deuxième partie du travail.

LES TEINTES (Planche III)

On peut voir que le dessin a été parfaitement fixé par la première préparation et que les principaux accents sont même déjà solidement placés. Il faut donc maintenant poser les teintes et les demi-teintes, pour établir les valeurs et les rapports de ton. Ce travail peut s'exécuter avec le même pinceau rempli de couleur plus ou moins étendue d'eau, selon que les teintes sont plus ou moins fortes; ces teintes doivent être passées avec franchise, afin de ne pas décomposer les tons de la préparation. Si, malgré cela, les premiers plans ont été affaiblis, il faut les faire revivre à l'aide de touches plus fermes, bien observées et justement apposées.

La sépia ainsi terminée, s'il y a lieu de rappeler des demi-teintes ou même des lumières, il faut, ainsi que nous l'avons expliqué, employer l'eau gommée et la peau de daim. Si, enfin, des lumières très-brillantes n'ont pu être réservées, c'est le moment opportun d'user de la gouache pour les mieux accentuer; mais si l'aquarelliste a été assez habile pour réserver ces lumières, cela vaut mieux encore.

Pl. I.

Pl. II.

Pl. III.

L'AQUARELLE SUR HARDING

PREMIÈRE ÉTUDE — AQUARELLE PURE

(PLANCHES IV, V, VI ET VII)

L'ESQUISSE ET LE TRAIT (Planche IV)

Comme le montre la planche IV, il faut, immédiatement après l'esquisse, faire un trait ferme quoique sans dureté, et accusant nettement et avec une grande précision les masses et la forme des principaux détails. Le trait proprement dit comporte en outre l'indication sommaire de l'effet, qui doit être massé légèrement. Ce travail fait, et surtout bien fait, on peut s'occuper de la couleur.

PREMIÈRE PRÉPARATION (Planche V)

Nous rappelons ici que la gradation méthodique des préparations ne peut être sérieusement et utilement appliquée que sur le harding : le whatman, comme nous l'avons expliqué précédemment, ne comporte pas ce moyen d'exécution.

On découvrira d'abord *seulement* les quatre couleurs que nous avons appelées *essentielles :* le noir d'ivoire, le brun rouge, l'ocre jaune et le cobalt; il est très-important que l'élève, au début, s'en tienne à ces quatre couleurs et en continue assez longtemps l'emploi exclusif.

Prendre, pour cette première préparation, comme pour la sépia, le petit pinceau en martre noire, qui écrit avec plus de fermeté que l'autre les formes et les détails; puis chercher avec grand soin, pour en bien exprimer le relief, les modelés les plus saillants et les

profondeurs; faire bien attention surtout, ceci est indispensable, à ce que la coloration et le ton de ces détails soient bien ceux que le modèle et plus encore ceux que la nature indique, et non des tons de convention. Cette préparation faite et réussie, le point le plus important de l'aquarelle est obtenu : c'est une solide charpente sur laquelle il sera facile de bâtir.

DEUXIÈME PRÉPARATION (Planche VI)

Les détails et les profondeurs étant exprimés par le premier travail que nous venons d'analyser, il s'agit maintenant, par une deuxième préparation, de donner à l'aquarelle le relief et l'effet.

Prendre le pinceau plus gros et poser les ombres naturelles des objets, puis les ombres portées et les teintes exprimant le ton local; enfin, continuer à établir son effet, en suivant toujours la vérité de coloration de la nature.

Il faut que, par cette deuxième préparation, les objets se modèlent, s'enveloppent, prennent du relief, et que cependant les lumières soient encore réservées.

L'élève trouvera sans doute fort difficile de se maintenir dans l'ordre méthodique que nous indiquons; son inexpérience le rendra impatient de placer les brillantes couleurs qui séduiront ses yeux. Nous ne saurions trop le prémunir contre le danger qu'il y aurait pour lui de céder à cette impatience; s'il ne sait pas attendre, son œuvre deviendra un affreux et indéfinissable gâchis de couleur; il se verra avec chagrin obligé de l'abandonner complétement et de la recommencer. Si, au contraire, il a dirigé son travail d'après nos conseils, il peut à présent s'occuper de l'aquarelle proprement dite.

L'AQUARELLE PROPREMENT DITE (Planche VII)

Il faut maintenant, pour terminer l'étude, poser les colorations lumineuses selon leur place et leur distance. L'ensemble de l'aquarelle étant parfaitement établi, l'élève ne doit plus avoir aucune incertitude ni hésitation ; il peut donc chercher à loisir, pour la bien comprendre, cette partie vivante de l'œuvre.

Le pinceau un peu gros, bien rempli d'eau, doit passer ces demi-teintes légères et brillantes, franchement et avec rapidité. Il n'y faut point revenir tant qu'elles sont humides. Si le ton n'a pas été atteint du premier coup, il faut laisser bien sécher et repasser d'autres teintes.

C'est alors tout plaisir pour l'aquarelliste, qui voit, à chaque coup de pinceau, son œuvre se caractériser et arriver au véritable aspect de la nature.

Enfin, ayant gardé pour le dernier moment le point le plus lumineux, il faut résumer toutes ses forces, bien voir les rapports des lumières secondaires avec ce point et le poser avec autant d'éclat et de vérité que possible.

L'aquarelle ainsi terminée, prendre la peau de daim, le grattoir ou la gouache, et rappeler les demi-teintes ou placer les accents lumineux. Revoir ensuite son œuvre, la tourner en tous sens, l'examiner encore, chercher enfin à la perfectionner, et combattre surtout les valeurs semblables, sans crainte de fatiguer le papier : l'excellent harding supporte toutes les retouches.

Pl. IV.

Pl. V.

Pl. VI.

Pl. VII.

L'AQUARELLE SUR HARDING

DEUXIÈME ÉTUDE — AQUARELLE PURE

(PLANCHES VIII, IX ET X)

L'aquarelle que nous donnons comme deuxième étude sur le harding représente un lever de soleil. Un village et son église se détachent complétement dans l'ombre sur un ciel d'une lumière vive et pure : c'est véritablement ce qu'on peut appeler *un effet*.

L'ESQUISSE, LE TRAIT ET L'EFFET (Planche VIII)

L'élève sait déjà que la force du harding lui permet, après l'esquisse et le trait, de masser son effet, comme l'indique la planche VIII, avec une certaine fermeté, sans que son papier, ni par suite son aquarelle, doive en souffrir. Peut-être pourra-t-il atténuer un peu la vigueur du crayon, en effaçant légèrement avec de la mie de pain; mais il devra le faire de manière à bien conserver l'effet indiqué, dont le but est de le guider dans l'exécution, et qui doit donner beaucoup de liberté à son coup de pinceau.

MODELÉ DES TEINTES DANS L'EAU (Planche IX)

Après un certain temps d'études consciencieuses faites suivant les préparations méthodiques précédemment indiquées, l'élève doit avoir acquis assez l'habitude de cette manière de procéder pour pouvoir, sans changer son exécution, la perfectionner beaucoup, en la modifiant dans quelques-uns de ses détails.

L'élève, comme nous l'en avons déjà averti précédemment, doit,

en posant ses teintes, les placer autant que possible *plus faibles* que la nature ne les lui indique, afin d'éviter les duretés des bords; puis, augmentant habilement le ton, en varier la force et la couleur; *enfin, le modeler pendant que la teinte est humide;* si forte ou si faible qu'elle soit.

Lorsqu'il enveloppe ses tons vigoureux de teintes lumineuses, il doit aussi *travailler ces mêmes teintes pendant qu'elles sont encore humides;* cela lui est facile, puisqu'il a solidement assis en dessous le modelé des vigueurs. Il peut même préparer et couvrir seulement une partie restreinte, qu'il modèlera alors à loisir.

Ici, par exemple, après avoir modelé le toit de l'église, il peut, en attendant que ce toit soit sec, passer les demi-tons sur les chaumes des fabriques et modeler ces toits pendant que le ton est humide; il peut aussi passer cette même teinte sur la partie ombrée de l'arbre, sur la haie et sur les terrains.

Le toit de l'église et les maisons ayant séché pendant ce temps, l'élève prendra alors une teinte légère à pleine eau, la passera sur la partie pierreuse de l'église et en même temps sur le toit pour en adoucir les bords; il pourra même la descendre franchement sur les contre-forts et la faire passer sur les maisons et sur les arbres. Pendant que le tout est humide, il variera cette teinte sur les arbres en glissant des verts plus ou moins puissants et colorés. De cette manière, tout s'enveloppe et forme un ensemble qui se lie, se tient et s'harmonise.

Lorsque, comme ici, une église ou tout autre objet dominant se dessine sur le ciel, il vaut mieux commencer par le ciel, à moins qu'on ne soit très-habile; dans ce cas, il est préférable de le faire en dernier, parce qu'alors il enveloppe les objets; mais il faut tant de souplesse dans ce passage des teintes qu'il y a toujours quelque danger à procéder ainsi.

Cette opération générale achevée, la plus grande difficulté est vaincue, puisqu'on a le relief et les valeurs.

Quelle que soit la manière d'opérer, il est toujours bien entendu qu'il faut chercher avec grand soin la variété des colorations données par la nature.

RECHERCHE DES TEINTES LUMINEUSES (Planche X)

Le second travail qui doit conduire à terminer complétement une aquarelle préparée comme nous venons de le dire, est la recherche des teintes légères et en même temps lumineuses et colorées. La place de ces teintes étant indiquée d'avance, il devient facile de les passer et de les modeler dans l'eau jusqu'à ce qu'elles aient acquis le degré d'intensité et la coloration que leur place et leur plan rendent nécessaires.

Cette manière de procéder est suivie par beaucoup de maîtres, parce qu'elle fait disparaître les plus grandes difficultés matérielles du lavis; mais elle présenterait, croyons-nous, d'autres difficultés beaucoup plus sérieuses à l'élève qui ne connaîtrait pas déjà la première manière, dont l'étude précédente offre l'analyse.

Pl. VIII.

Pl. IX.

Pl. X.

L'AQUARELLE SUR HARDING

TROISIÈME ÉTUDE — AQUARELLE GOUACHÉE

(PLANCHES XI ET XII)

PRÉPARATION (Planche XI)

Après avoir bien tendu la feuille de papier et fait, comme toujours, un trait parfaitement correct et exact comme dessin et comme effet, adouci à l'aide de la mie de pain, précaution qui est ici indispensable, délayer une légère quantité de blanc de Chine dans une certaine quantité d'eau, passer ce mélange bien également sur le papier avec un large pinceau et laisser sécher.

Puis, successivement, délayer un peu de ce même blanc avec toutes les couleurs et commencer par les fonds, soit ici le pont, et modeler dans la demi-teinte humide comme il a été dit précédemment.

Passer ensuite à l'armature des arbres, c'est-à-dire aux branches, qui seront cherchées et peintes avec soin, puis aux barques, dont on n'indiquera, bien entendu, comme pour le reste, que les parties colorées, et arriver enfin aux terrains, dont on indiquera tous les détails vigoureux.

Après avoir bien laissé sécher, faire la partie la plus colorée du ciel, puis passer aux fonds et aux ombres projetées sur l'eau, et laisser sécher de nouveau.

Prendre le feuillé des arbres, toujours en mélangeant le blanc avec la couleur, placer vivement les demi-teintes et modeler ces demi-teintes avec des vigueurs pendant qu'elles sont humides.

APPLICATION DU TON LOCAL (Planche XII)

Sur la préparation très-avancée que nous venons d'analyser, passer le ton local en ne mélangeant plus maintenant qu'une *très-légère quantité de blanc* avec la couleur.

Commencer par le ciel, et continuer par les fonds, l'enveloppe des barques et les eaux. Pour les arbres, placer çà et là franchement les tons brillants, et terminer par les terrains.

Lorsque l'aquarelle est ainsi faite, il faut encore donner mille retouches; poser des glacis pour harmoniser les valeurs et éteindre les tons criards; repiquer les vigueurs affaiblies; adoucir les contours; donner de l'air aux fonds; enlever enfin les demi-teintes et les clairs, et ne pas craindre de poser des épaisseurs de gouache dans les grandes lumières. Cette dernière partie du travail doit être habilement raisonnée, car tout ceci demande à être fait avec beaucoup d'art.

Nous devons signaler ici à l'élève un inconvénient contre lequel il devra se tenir constamment en garde avec toute espèce de papier : Lorsqu'on passe une teinte vigoureuse ou pâle, elle paraît, pendant qu'elle est humide, arrivée au ton voulu; mais, en séchant, elle diminue de force et d'éclat presque d'un tiers; cette différence, lorsqu'elle est inattendue, peut produire de vraies déceptions.

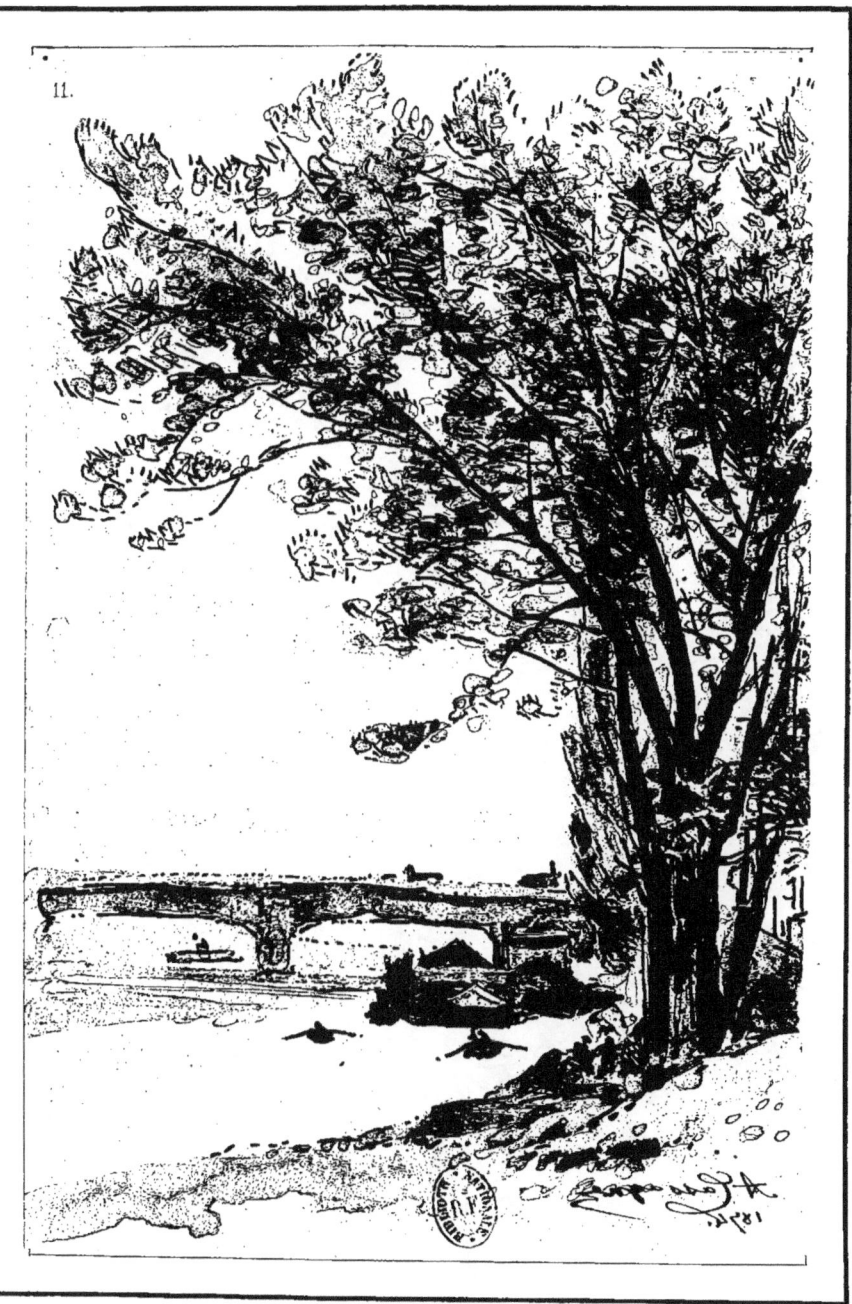

Pl. XI.

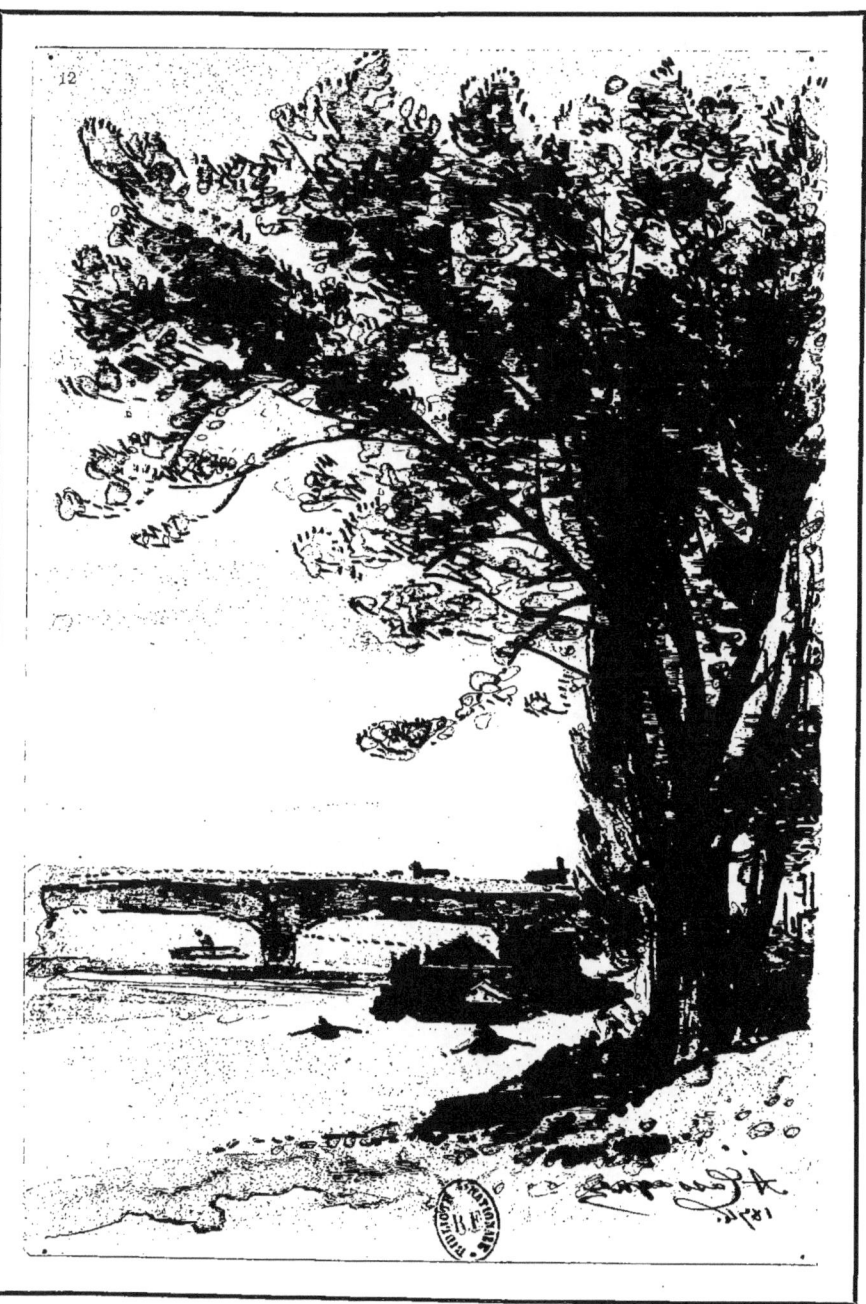

Pl. XII.

L'AQUARELLE SUR HARDING

QUATRIÈME ÉTUDE — AQUARELLE PURE

(PLANCHES XIII ET XIV)

Cette étude est une nouvelle application des principes développés dans notre deuxième étude.

L'ESQUISSE ET L'EFFET (Planche XIII)

La planche XIII figure une esquisse mise à l'effet, c'est-à-dire simplement massée, avec aussi peu de détails qu'il est possible, la lumière et l'ombre étant seulement indiquées.

L'AQUARELLE (Planche XIV)

Cette planche représente une aquarelle d'après l'esquisse précédente. Voici comment cette aquarelle doit être exécutée :

On fera d'abord la partie la plus colorée du ciel et les fonds, puis le corps, et ensuite les branches des arbres, comme dans l'aquarelle précédente, comme dans toutes les aquarelles où l'on aura des arbres à représenter : ainsi que nous l'avons dit, et nous ne saurions trop y insister, le corps de l'arbre et ses ramures constituent réellement l'arbre, dont le feuillage n'est que le vêtement; pour que ce vêtement aille bien, il faut que le corps destiné à le recevoir soit bien fait lui-même, selon son caractère et son espèce; ce principe, que nous voyons suivi par tous les paysagistes sincères, anciens et modernes, nous paraît d'une logique irréfutable.

Après avoir compris et terminé le travail des arbres, l'élève

pourra passer au premier plan, qui est formé ici par le village roulant; il massera l'effet et modèlera les détails dans la pâte.

Enfin il figurera les quelques détails vigoureux des terrains; après quoi, et en dernier, comme toujours, il passera aux tons lumineux et vibrants.

Cette aquarelle paraîtra peut-être moins terminée que les précédentes; mais elle a été faite ainsi à dessein, dans le but de signaler d'une manière plus sensible les valeurs des différents plans :

1° La valeur générale du terrain ;

2° La valeur du premier plan, qui est bien distincte et se tient d'un bout à l'autre ;

3° La nature montante, les arbres, qui ont aussi leur valeur générale d'ensemble;

4° Enfin, le ciel et les fonds.

Les valeurs doivent toujours être ainsi caractérisées par plan, par masse générale, et abstraction faite de la recherche des détails. Toute œuvre d'ensemble qui n'aura pas été traitée de cette manière ne sera jamais véritablement une œuvre d'art.

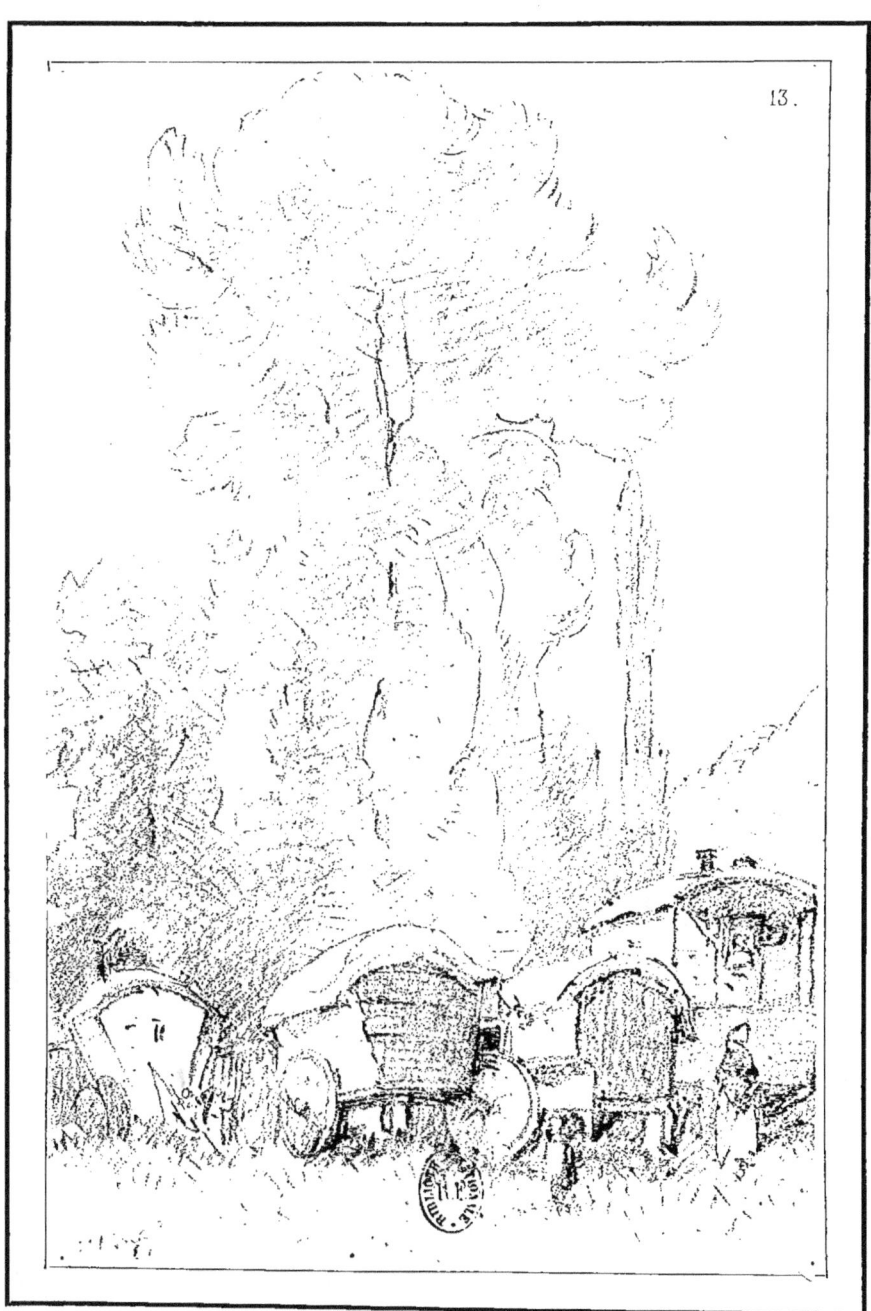

Pl. XIII.

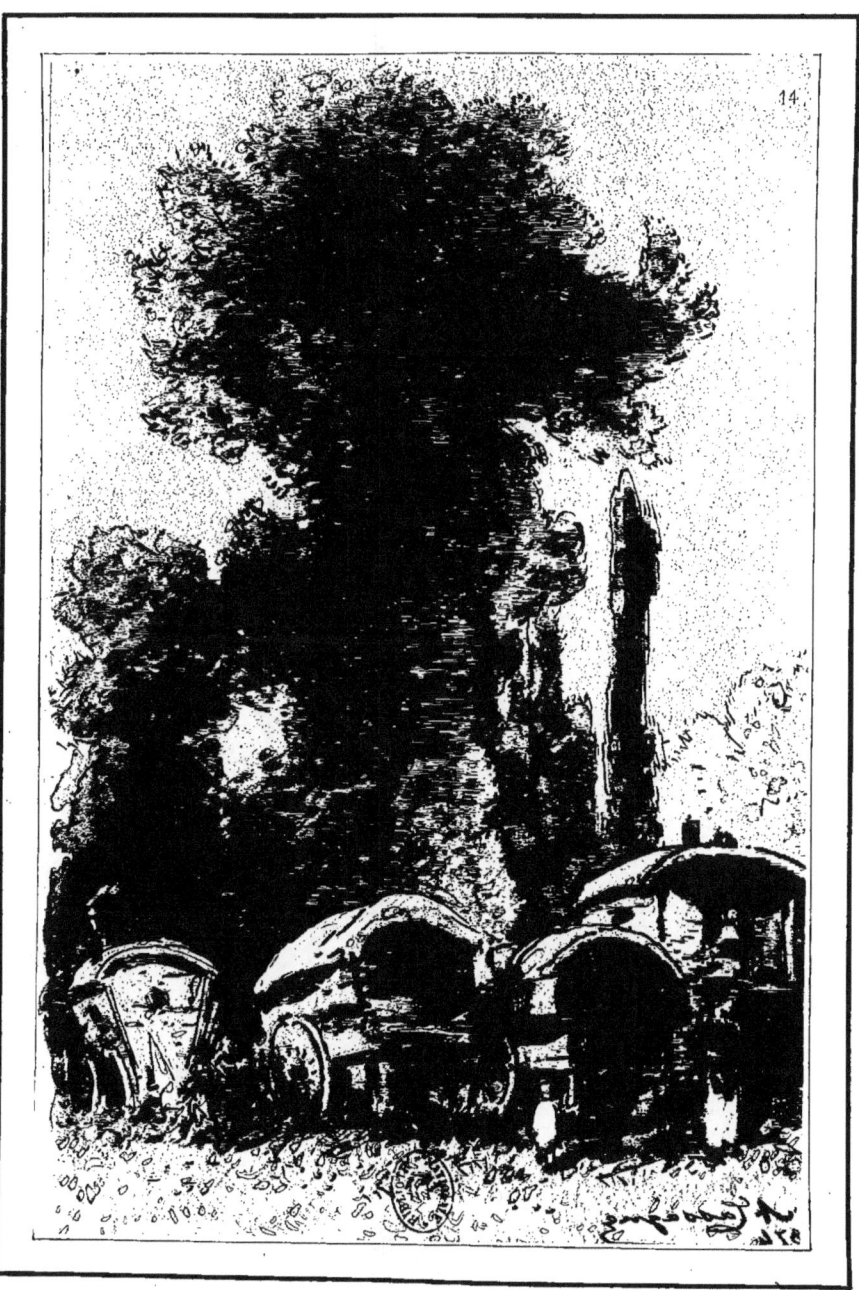

Pl. XIV.

L'AQUARELLE SUR WHATMAN

PREMIÈRE ÉTUDE — AQUARELLE GOUACHÉE

(PLANCHE XV)

Supposons que l'élève ait à faire une aquarelle gouachée du petit village représenté par la planche XV. Il doit avant tout se rappeler ce que nous avons dit de la manière de procéder de Harding et de M. Isabey. Harding, nous le répétons, mêlait *un peu* de gouache à toutes les couleurs, excepté pour les premiers plans. M. Isabey emploie quelquefois la gouache partout; mais, d'autres fois, il la supprime, dans ses aquarelles sans parti pris, quand il a besoin de parties très-légères, très-vaporeuses, et qu'il se sert de papier blanc; enfin, il mélange souvent l'aquarelle pure à l'aquarelle gouachée; son sentiment, son inspiration, selon la nature des sites et des objets, lui indique la marche à suivre. Mais ce qui frappe dans les œuvres de ces maîtres, c'est qu'à première vue il est presque impossible d'affirmer qu'ils ont employé la gouache. C'est dans cette sorte de dissimulation de la gouache que doit être cherché le sens de l'aquarelle gouachée; c'est là la base d'un genre qui n'a de détracteurs que parmi ceux qui, ne l'ayant pas étudié sérieusement, le jugent sur le nom, au lieu de le juger sur la chose.

Revenons à l'exécution de notre aquarelle :

L'élève prendra du papier whatman peu grenu, et fera une esquisse légère; ensuite, avec le pinceau imprégné d'un ton légèrement bistré, il fera un trait indiquant bien la forme des objets, les principaux détails et les forces les plus marquantes; non dans l'intention de conserver tous ces détails, qu'il supprimera ou non selon les circonstances, mais pour avoir un guide sûr.

Cela fait, l'élève commencera l'aquarelle proprement dite par le ciel, en employant peu de gouache, puisque ce ciel est peu mouvementé et d'un ton clair; mais cette partie, une fois commencée, devra être modelée complétement pendant qu'elle sera humide.

Le ciel étant fait et sec, l'élève continuera par la petite église et les constructions qui en dépendent, en mélangeant alors de la gouache avec sa couleur; pendant que toute cette portion sera encore humide, il s'efforcera de modeler les valeurs, de faire les détails et, s'il trouve que toute la teinte est un peu trop baignée d'eau, il emploiera un peu plus de gouache avec sa couleur et, de cette manière, épaissira son ton qui, par suite, s'étendra moins : il arrivera alors facilement à la fermeté voulue.

Il passera de la même manière aux différents plans, en se rapprochant du premier, en procédant toujours par partie et, autant que son habileté le lui permettra, en profitant toujours de l'humidité. S'il en est empêché, il passera plus tard un léger glacis dont il profitera vivement pour compléter le modelé de ce qui sera resté imparfait.

Les grandes lumières ont dû être ménagées sur le papier; si pourtant cela n'a pas été possible, quand l'aquarelle sera terminée, il faudra poser d'épaisses et vigoureuses touches de gouache.

S'il y a des vigueurs trop fortes, des fonds peu aériens, l'élève passera des glacis; la gouache exige que les glacis soient passés très-rapidement.

AQUARELLE GOUACHÉE SUR PAPIER TEINTÉ.

Pour ce genre d'aquarelle, qui se rapproche beaucoup de la peinture à l'huile, l'élève procédera comme précédemment; seulement il emploiera la gouache en plus grande abondance, surtout dans les parties où elle devra dominer le ton du papier.

Pl. XV.

L'AQUARELLE SUR WHATMAN

DEUXIÈME, TROISIÈME ET QUATRIÈME ÉTUDES
AQUARELLES PURES

(PLANCHES XVI, XVII ET XVIII)

L'aquarelle pure sur whatman est un genre cultivé avec succès. Ce genre a pour lui les tons vaporeux, la finesse et la légèreté, qualités qui le font briller au premier rang; la couleur y participe, en quelque sorte, du papier; elle semble se lier mieux à la matière; elle s'y accroche, s'y mêle, et paraît être avec elle dans une union parfaite, qui jette un grand charme sur l'ensemble.

Il est bien difficile, pour ne pas dire impossible, d'expliquer comment il faut s'y prendre pour faire une aquarelle pure sur whatman; nous ne parlons pas de ces petites aquarelles d'une légèreté insignifiante et où l'esprit n'est pour rien : celles-là ne peuvent être l'objet d'un enseignement, et nous n'avons pas à nous en occuper; nous voulons parler de ces aquarelles largement faites, hardiment enlevées, à la fois veloutées dans leurs teintes et puissantes dans leurs valeurs; d'un coloris brillant; où la vie déborde de tous côtés; où l'eau et la couleur semblent s'être rendu mutuellement service en s'enroulant de toutes manières pour représenter, ici des montagnes, là des arbres, ou bien des rochers et des terrains splendides; le tout mélangé, noyé, enveloppé de manière à former un ensemble solide et vivant.

En songeant au moyen d'expliquer l'exécution qui peut amener au résultat si séduisant que nous venons d'indiquer, il nous revient à l'esprit le mot d'un de nos artistes les plus habiles et les plus savants, d'un de nos maîtres, enfin.

Un élève, désireux d'étudier *la manière* du maître, est reçu dans

son atelier. Il fait avec grand soin le dessin de l'étude choisie, prend sa boîte, ses pinceaux et, ainsi armé de toutes pièces, « maintenant, dit-il, cher maître, comment faut-il m'y prendre? » L'artiste se retourne, ébahi, comme un homme pris au piége, et répond : « Comme il vous plaira, vraiment, comme il vous plaira, pourvu que vous rendiez bien le modèle. » L'élève ne dit rien, mais il ne revint pas.

Il y a certainement des explications que la plume et la parole sont quelquefois impuissantes à donner clairement, et qui par cela même laissent le champ libre à l'interprétation, pourvu que cette interprétation soit bien dans le caractère et l'esprit du modèle.

Cependant, ne voulant pas dire *comme il vous plaira,* ce qui serait bien tentant, nous allons essayer d'expliquer autant que possible l'exécution un peu compliquée de l'aquarelle pure sur whatman, dont nous donnons trois modèles (planches XVI, XVII et XVIII).

EXÉCUTION

Le meilleur papier à employer est le whatman à grain fin; il peut être fort ou mince, selon l'appréciation de l'artiste.

PLANCHE XVI

La planche XVI représente une *Lisière de bois au coucher du soleil.*

Après avoir fait un dessin très-arrêté, effacer légèrement avec de la mie de pain; puis, commençant l'aquarelle par le ciel, délayer une certaine quantité de couleurs du ton de ce ciel, poser d'abord le ton foncé, laver ensuite le pinceau et poser les tons lumineux, c'est-à-dire jaunes, rouges, etc.

Le ciel étant bien sec, faire la montagne en commençant par le ton faible, qui doit être posé sur toute la montagne; augmenter la force de la couleur en diminuant la quantité d'eau, et modeler cette montagne dans l'humidité.

Modeler les ombres des arbres en réservant les lumières et,

quand ils seront secs, passer habilement, dans les tons de lumière seulement, la coloration voulue.

Pendant ce temps, la montagne a séché; faire alors le corps de l'arbre et les branchages, puis passer sur la partie feuillue une teinte du ton de la lumière, et modeler les demi-teintes dans celle-ci.

Modeler aussi les lumières.

Ce premier travail terminé, passer aux terrains; faire les modelés de ces terrains en ménageant les demi-teintes; quand cette partie, qui doit être bien accentuée, sera sèche, envelopper le tout d'une teinte générale et, profitant de l'humidité, glisser les valeurs et les qualités de ton voulues. Si ce travail n'a pas complétement réussi, poser de l'eau avec le blaireau ou passer des glacis et, pendant qu'ils sont humides, augmenter, s'il y a lieu, la force du modelé.

L'aquarelle étant finie, c'est l'instant où la peau de daim peut devenir très-utile pour enlever avec une grande fermeté les clairs et les demi-teintes. Le grattoir et le papier verré peuvent aussi être employés avec avantage : tous ces moyens sont liés à ce genre d'aquarelle et sont susceptibles d'y jouer un rôle important, selon l'habileté du peintre.

PLANCHE XVII

Procéder suivant cette dernière analyse pour la planche XVII.

PLANCHE XVIII

Procéder comme pour les deux planches précédentes.

FIN.

Pl. XVI.

Pl. XVII.

Pl. XVIII.

SPÉCIMEN

DES DIFFÉRENTS PAPIERS EMPLOYÉS POUR L'AQUARELLE

1	Papier WHATMAN ordinaire, mince, grain fin; fréquemment employé pour les blocs; très-bon pour l'aquarelle pure et pour l'aquarelle gouachée. Il y a, quant à la force, une grande variété de cette même qualité de papier.
2	WHATMAN demi-torchon, mince; papier excellent, très-employé pour les fabriques et les aquarelles représentant des plans rapprochés.
3	Papier CRESWICK. C'est un papier excellent, ayant à peu près le grain du demi-torchon; il boit légèrement; sa teinte légèrement gris-jaune donne beaucoup d'harmonie à l'ensemble de l'aquarelle.
4	Papier HARDING, papier sans rival pour les études d'après nature, d'un emploi très-facile pour les personnes peu exercées.

5	**Papier français** dit A LA FORME, légèrement teinté de jaune, employé avec succès par quelques peintres d'aquarelle.
6	Papier HARDING mince un peu teinté, excellent pour les blocs, d'un emploi très-agréable et concourant à une grande beauté de lavis.
7	Papier CATTERMOLE, imitation du papier à sucre; ce papier est d'un bon usage pour l'aquarelle fortement gouachée, mais il ne peut être employé avec avantage que par une personne très-exercée.
8	**Papier français** dit PAPIER DE ROME, bon pour les aquarelles gouachées, surtout pour les monuments et les intérieurs; mais, par la force de son ton, il oblige d'employer fortement la gouache pour obtenir les lumières.

TABLE DES MATIÈRES

AU LECTEUR v

PREMIÈRE PARTIE

LE MATÉRIEL

	Pages.
LE MATÉRIEL EN GÉNÉRAL.	1
LES BOITES DE COULEURS.	3
La boîte à tubes............	3
La boîte à anneaux..........	3
La boîte à pouce............	4
— Porte-pinceaux, godets et bouteilles............	5
Petite boite de voyage	6
— La bouteille et les godets . . .	8
— Le verre et l'éponge.......	9
La boîte d'étude............	10
— Distribution de la boîte d'étude.	12
— La palette en carton-pâte . . .	13
LES PINCEAUX...........	14
Le choix des pinceaux	14
Le pinceau ventru...........	16
Le pinceau emmanché dans la plume.	17
Le double pinceau	17
Le pinceau à coulisse.	18
Le pinceau plat	18
Le pinceau rond	19
La brosse...............	20
Le pinceau plat en petit gris.	21
Le pinceau rond en petit gris	22
Le blaireau plat............	22
La brosse à soies inégales	23
LES PAPIERS	25
LES PAPIERS WHATMAN......	25
Le whatman grain fin	26
Le torchon...............	26
Le demi-torchon............	27
Le creswick	27
L'exécution sur le papier whatman. .	28
Qualités du whatman.	28

	Pages.
Défauts du whatman..........	29
LE PAPIER HARDING.......	30
Manière d'employer le harding. . . .	31
— Collage du harding	31
— Le trait et l'esquisse.	32
— Manière de procéder pour poser la couleur.	33
— La gouache	34
— Comment Harding se servait de son papier..........	34
— Le chevalet et la boîte	36
LES PAPIERS DE COULEUR.....	37
Le cattermole	37
Le papier gris-jaune français, dit à la forme...........	38
Le harding de couleur.	38
Le papier commun, dit papier à sucre.	38
OBJETS DIVERS, PLANCHETTE, STIRATOR, etc.	40
La planchette	40
Le stirator...............	40
Le châssis double à pointes......	42
La feuille de zinc	44
L'éponge................	46
L'éponge tendue............	48
Le pinceau-éponge...........	49
Le papier buvard............	49
La peau de daim............	50
La gomme élastique	52
Le papier verré	52
Le grattoir...............	53
Le brunissoir..............	54
La gomme arabique	55
Le fiel de bœuf	56
Le bloc	56

TABLE DES MATIÈRES.

	Pages.
Le siége.	59
Le parasol.	60
Le sac de voyage.	61
LES COULEURS	64
Les couleurs en général.	64
Composition de la boîte de couleurs.	65
Composition et qualités des couleurs de la boîte.	67
— Le noir d'ivoire.	67
— La sépia.	67
— La sienne brûlée.	67
— Le brun de madder.	68
— Le brun rouge.	68
— La sienne naturelle.	68

	Pages.
— Le jaune indien.	68
— L'ocre jaune.	68
— La gomme-gutte.	69
— Le cobalt.	69
— L'outremer.	69
— L'indigo.	69
— Le vert émeraude.	70
— Le vert Véronèse.	70
— Le pink madder.	70
— Le cadmium.	70
— Le vermillon de Chine.	70
— Le blanc de Chine.	71
— Le bleu de Prusse.	71
— Le jaune brillant.	71
Le mélange des couleurs.	71

DEUXIÈME PARTIE

PRINCIPES ÉLÉMENTAIRES DE L'ART

PRINCIPES GÉNÉRAUX	75
Nécessité de la théorie.	75
La perspective.	76
— Le tableau.	77
— La ligne d'horizon.	79
— Le point de vue.	79
— Les points de distance.	80
— L'échelle fuyante.	81
— Le carré.	83
La perspective aérienne.	88
Le dessin.	89
La couleur.	90
Le clair-obscur.	93
L'effet.	94
Les lumières et les ombres.	98
— Les ombres naturelles.	98
— Les ombres portées.	99
— Les reflets.	99
— Valeur et coloration des ombres à différents plans.	99
La valeur des tons.	100
La lumière.	101
La puissance de ton.	102
La finesse de ton.	102
L'ensemble.	103
La variété.	103
L'exécution.	104
Les détails.	105
Le relief.	105
L'harmonie.	106

Le ton local.	106
Les tons communs.	107
La qualité de ton.	107
Remarques diverses.	107
TERMES ET MOYENS EMPLOYÉS PAR L'AQUARELLISTE.	110
La pochade.	110
Le modelé dans l'eau.	111
— Modelé des tons clairs.	112
— Autre modelé.	112
— Ensemble du modelé.	113
Emploi de la gouache.	113
Les glacis.	114
Conduire la goutte d'eau.	116
Grener.	116
Les duretés.	118
Les lourdeurs.	119
Le travail fatigué.	119
Le dessin lâché.	119
Le travail serré.	120
La touche.	120
LES DIFFÉRENTES MANIÈRES DE FAIRE L'AQUARELLE.	121
L'aquarelle sur papier teinté.	121
L'aquarelle du spécialiste et l'aquarelle du peintre.	121
L'aquarelle sur whatman.	123
L'aquarelle à différentes époques.	124

TABLE DES MATIÈRES.

	Pages.
Les différentes manières de voir la nature.	126
L'aquarelle gouachée.	128
L'aquarelle Isabey.	129
L'aquarelle d'après nature.	131
Les pays.	136
Conseils à l'aquarelliste arrivant devant la nature.	136

TROISIÈME PARTIE

COUP D'ŒIL SUR LA NATURE

LETTRE DE JOSEPH VERNET AUX JEUNES ARTISTES.	145
LETTRE DE CHARLET SUR L'AQUARELLE.	149
LE TABLEAU.	152
LES CIELS.	157
Le ciel uni.	157
Les ciels orageux.	159
Manière de diminuer ou d'augmenter la légèreté d'un ciel.	163
Les rapports du ciel avec le tableau.	163
LES MONTAGNES ET LES LOINTAINS.	164
LES TERRAINS ET LES ROCHERS.	166
Les terrains.	166
Les rochers.	169
LES ARBRES.	170
Le chêne.	170
— Le chêne libre.	170
— Le chêne des forêts.	171
— Les branches.	172
— Le tronc.	174
— Ombres portées par les branches.	175
— L'écorce.	175
— Le pied du chêne.	176
— Le feuillé.	176
Le châtaignier.	180
Le noyer.	188
L'orme.	188
Le saule.	190
Le peuplier.	195
Le hêtre.	199
Le bouleau.	202
Les arbres vus à différentes distances.	207
LES BORDS DE RIVIÈRE.	208
LES FABRIQUES.	211
LES INTÉRIEURS.	215
LES CHATEAUX ET LES ABBAYES.	219
L'ANNÉE DU PEINTRE.	224
Le printemps.	224
L'été.	225
L'automne.	226
L'hiver.	227

QUATRIÈME PARTIE

APPLICATION

OBSERVATIONS GÉNÉRALES.	229
LA SÉPIA.	231
Exécution de la sépia.	231
— Le trait.	231
— Planche I.	233
— Première préparation.	232
— Planche II.	235
— Les teintes.	232
— Planche III.	237
L'AQUARELLE SUR HARDING.	239
Première étude. — Aquarelle pure.	239

TABLE DES MATIÈRES.

	Pages.
— { L'esquisse et le trait	239
{ Planche IV.	243
— { Première préparation.	239
{ Planche V.	245
— { Deuxième préparation.	240
{ Planche VI.	247
— { L'aquarelle proprement dite.	240
{ Planche VII.	249
Deuxième étude. — Aquarelle pure.	251
— { L'esquisse, le trait et l'effet.	251
{ Planche VIII.	255
— { Modelé des teintes dans l'eau.	251
{ Planche IX.	257
— { Recherche des teintes lumineuses.	253
{ Planche X.	259
Troisième étude. — Aquarelle gouachée.	261
— { Préparation	261
{ Planche XI.	263
— { Application du ton local.	262
{ Planche XII.	265

	Pages.
Quatrième étude. — Aquarelle pure.	267
— { L'esquisse et l'effet.	267
{ Planche XIII	269
— { L'aquarelle.	267
{ Planche XIV.	271
L'AQUARELLE SUR WHATMAN	273
{ Première étude. — Aquarelle gouachée.	273
{ Planche XV.	275
Aquarelle gouachée sur papier teinté.	274
{ Deuxième, troisième et quatrième études. — Aquarelles pures.	277
Planche XVI.	281
Planche XVII.	283
Planche XVIII.	285
SPÉCIMEN DES DIFFÉRENTS PAPIERS EMPLOYÉS POUR L'AQUARELLE.	287

PARIS. — J. CLAYE, IMPRIMEUR, 7, RUE SAINT-BENOIT. — [1559]

www.ingramcontent.com/pod-product-compliance
Lightning Source LLC
Chambersburg PA
CBHW050158230526
45470CB00001B/142